영화가 흐르는 카페

두 번째 이야기

영화가 흐르는 카페

두 번째 이야기

초판 1쇄 인쇄 2015년 6월 10일
초판 1쇄 발행 2015년 7월 1일

-

지은이 이재천
펴낸이 이방원
편집 김민균·김명희·안효희·강윤경·윤원진
디자인 손경화·박선옥
마케팅 최성수

-

펴낸곳 세창미디어
출판신고 2013년 1월 4일 제312-2013-000002호
주소 120-050 서울시 서대문구 경기대로 88 냉천빌딩 4층
전화 02-723-8660
팩스 02-720-4579
이메일 sc1992@empal.com
홈페이지 http://www.sechangpub.co.kr/

-

ISBN 978-89-5586-249-2 03600

이 도서의 국립중앙도서관 출판시도서목록(CIP)은 서지정보유통지원시스템 홈페이지(http://seoji.nl.go.kr)와
국가자료공동목록시스템(http://www.nl.go.kr/kolisnet)에서 이용하실 수 있습니다.
CIP제어번호: CIP2015015837

[영화 에세이]

영화가 흐르는 카페

두 번째 이야기

이재천

세창미디어

한 노인의 등불 아래
영화는 흐르고

어젯밤 늦게까지 영화 〈한나 아렌트〉를 보았다. 독일계 유대인 정치 사상가 한나 아렌트가 쓴 나치전범 아이히만의 1961년 예루살렘 재판의 참관 보고서가 이스라엘과 미국인 유대사회를 뒤집은 사건과, 마침내 '악의 평범성'이라는 강연을 하게 되는 그녀의 말년을 보여 주는 영화였다. 촉망받는 철학도였으나 독일을 탈출하여 프랑스에 머물다 프랑스인들에 의해 유대인 포로수용소에 갇히기도 하였던 그녀는 나치를 찬양하고 입당까지 했던 '하이데거의 연인'이라는 평생의 낙인과 상처를 안고 있었다. 미국으로 망명한 후 이미 유명해진 그녀가 아이히만 재판을 리포트 하겠다고 했을 때, 「뉴요커」지는 대환영했다. 무언가 극적인 대변과 거대한 카타르시스가 있을 거라 여겼던 것이다. 그러나 한나 아렌트는 그런 집단의식 같은 것은 조금도 보이지 않고, 철저히 개인 사유에 의한 선택의 길을 갔다.

어젯밤 영화는 여기까지다. 나는 지금 영화 〈한나 아렌트〉를 소개하

고자 하는 것이 아니다. 지난 몇 달, 서른 편에 가까운 영화 에세이를 쓰고서 여기에서조차 또 다른 영화 이야기를 하겠는가. 인간의 극단적인 악함을 경험한 한 지성인의 깊은 사유와 용기를 보여 주는 영화를 뮤직포유 카페로 가지고 가는 것이 과연 어떨지, 나 아닌 제3자들의 시선에 대한 고민을 지금 나는 하고 있는 것이다. 뮤직포유에서 영화를 상영한 이래, 나는 모든 영화를 다시 '돌려야' 하는 위치에서 보는 습관이 생겼다. 나에게 영화는 더 이상 혼자 보는 것이 아니게 되었다. 나는 오랜 세월, 함께 보는 영화를 골라 왔다.

우리는 영화 동아리도 아니고, 비슷한 연령대도 아니고, 특정한 초대 손님도 아니었다. 서해안의 조용한 항구 도시 군산, 은파 호반이 그윽하게 내려다보이는 문화 카페 뮤직포유에서는 그곳을 아는 누구라도 함께 영화를 보고 음악 콘서트를 즐기곤 한다. 그 자리에는 엄마를 따라온 중학생도 있고, 은파 호반을 산책하다 멋모르고 들어온 대학생들도 있고, 3,40대는 물론 6,70대의 노·장년, 그리고 여든이 넘은 나의 엄마도 있다. 무엇보다 곧 여든이 되는 카페지기 강석종 선생님이 있다.

뮤직포유에서 매달 첫째 주 영화를 상영하게 된 것이 이제 100회를 맞았는데, 내가 바라는 것은 말할 것도 없이 내가 보여 주는 영화를 사람들이 재미있게 봐 주는 것이었다. 사람들로부터 "재미있다.", "좋다.", "감동적이다."라는 말을 들으면 행복감이 밀려왔다. 비로소 그 영화를 완결짓는 느낌이다. 그러나 현실은 달랐다. 강석종 선생님으로부터, "무슨 말인지 하나도 모르겠더만요."라는 말을 들으니 말이다. 오히려 그 많은 영화 중 그분이 재미있다고 했던 것은 손가락으로 꼽을

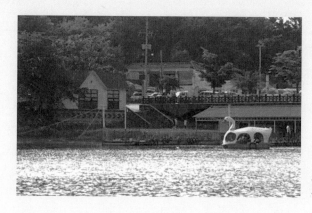

은파호반에서 본
뮤직포유

정도였지 않나 싶다. 나는 내가 가지고 간 영화를 다른 누구보다 강석
종 선생님이 재미있게 봐 주기를 간절히 바랐기 때문에 영화가 끝나면
어떤 순간이라도 잡아, "선생님, 오늘 영화 어땠어요? 재미있었지요?"
라고 확인해 보면 대뜸 그런 대답이 되돌아오곤 했다. 그러나 내가 정
말 나 이외는 이해하지 못할 영화를 보여 준 것은 아니다. 이 책에 나
오는 영화 목록을 보면 알 것이다. 내가 곧잘 말하는 것처럼 '우리 인하
가 초등학교 다닐 때 잘 보았던 영화' 정도니까 여기의 영화들은 재미
있는 영화를 추구하는 나의 취향에 거의 들어맞는다. 영화손님들을 사
이에 두고 나와 대척점에 서 있으면서 나에게 던지는 강석종 선생님의
'멘트'는 한편으로 정말 사실일지도 모르는 내 영화의 지루함, 진지함,
복잡함들에 대한 눈치를 일거에 해소해 주는 기능을 하고 있다는 것을
언젠가부터 깨달았다. 내가 내 맘대로 가져가는 영화의 이질감을 그렇
게나마 희석하는 면이 진정 다분했다.

　나는 처음부터 영화를 선정하는 것에 상당히 고집을 부렸던 것 같다.

고집으로 여겨질 만큼 고민도 더 컸을 것인데 무엇보다 내가 재미있고 좋아야 했다. 가끔 사람들로부터 자신들이 좋게 보았던 영화를 상영해 보지 않겠느냐는 말을 들을 때, 그때 내가 좋아하는 영화와 지루해 하는 영화, 뭔가 강렬한 영화와 지리멸렬한 영화의 차이가 드러났다. 그렇게 되면 아무리 친절한 이○○ 씨라고 해도 그 영화를 선택할 수가 없었다.

그러니 영화 취향이라는 것은 전적으로 주관적이지 않겠는가. 나는 뮤직포유 공간에서 나의 주관적인 성향에 따라 영화 한 편을 돌리면서 사람들로 하여금 꼼짝없이 그것을 보게 하였다. 나 또한 포획되듯 붙들려 앉아 본 영화들도 적지 않다. 나는 어쩌다가 나에게 걸린 영화들을 마침내 뮤직포유로 가지고 갔는데, 내가 끙끙거리며 '간신히 보아 낸' 영화를 그 애먼 사람들로 하여금 또 '보아 내도록' 한 거였다. 나는 정말 언젠가는 〈한나 아렌트〉도 뮤직포유로 가지고 갈지 모른다.

내가 영화를 혼자 보는 것에서 벗어나 남에게 보여 주는 일까지 하면서, 보여주고 싶은 영화의 기준 같은 것을 말하기는 이젠 참 어렵다는 생각을 한다. 처음에는 그것을 '임팩트'라고밖에 표현하지 못하였으나, 100편의 영화를 상영해온 지금으로서는 그 말은 너무 임의적이다. 나는 그동안 영화도 사람을 이해하듯이 이해하는 훈련을 한 것 같다. 영화와 관련하여 나의 감상 태도나 이해의 한계를 인간관계에서처럼 돌아보게 되었다. 어떤 사람이 내 성격이나 마음에 들지 않는다고 해서 그를 무시하거나 부정하지 않는 것처럼, 영화에 대해서도 보이는 그대로를 이해하려는 태도가 되어 갔다. 영화에 나오는 어떤 것도 감독의 의도에서 벗어난 것은 없는 것이기에…. 그러나 영화를 보면서 더욱

커진 것은 사람과 세상에 대한 이해심이다. 영화에 나오는 그 많은 사람, 그 많은 일을 이해하는 사람이 진짜 사람과 세상을 이해하지 못하면 안 될 것이다.

이 책은 영화 평론집이 아니다. 내가 좋아하여 뮤직포유에 가지고 간 만큼 오로지 영화 이야기일 뿐이다. 내가 좋아하는 사람을 그저 이해하고 바라보고 좋아하듯, 따질 필요를 느끼지 않고 이런 모습 저런 모습을 발견하고 감탄하고 빛을 보듯, 영화를 온전한 하나의 존재로 보고 느낀 영화 이야기다. 다른 사람들은 눈치채지 못했던 그 사람의 장점, 신비스러운 점, 따뜻한 면, 재치, 유머 감각, 영성… 그런 것을 내 다른 친구들한테 이야기해 주듯이 이것도 그렇게 하는 영화 이야기다.

"사랑하는 친구들이여, 나한테 이런 일이 있었는데, 글쎄 이 영화에서 그것이 나오는 거야…."

"나는 원래 이런 것을 별로 좋아하지 않는데, 그 영화는 전혀 그런 느낌을 주지 않았어. 무슨 일이 있었냐면…."

그런 이야기들이다. 우리가 한 인간을 온전히 풀어 알지는 못해도 한 면만으로 충분히 사랑할 수 있는 것처럼 나의 영화 이야기는 아주 지엽적인 것을 붙들고 하염없이 말을 늘어놓기도 하고, 또 어떤 때는 뚝 끊기기도 한다. 그래도 재미있게 들어 주면 좋겠다. 내가 내 친구들이 하는 말에 온 마음으로 귀를 기울이고 그들이 내 이야기를 정녕 재미있게 들어 주었던 것처럼…. 또 어떤 이들은 나의 이야기에 자신의 이야기를 만들어 낼 수도 있을 것이다.

보통 새로운 영화가 나오면 영화 평론가들이 영화 칼럼이나 평론을

써서 일반인들에게 알려 주는데 그런 일은 선구적인 작업이다. 그러나 이 책은 오래전에 지나간, 한물갔거나 아주 잊힐 수도 있고, 또 끝까지 눈에 띄지 않을 수도 있는 장면들을 함께 보고 다시 이야기한다. 우리가 이렇게 보았으니 당신들도 한번 보라고.

　무엇보다 내가 이 책을 내는 가장 큰 목적은 카페 뮤직포유를 숙명처럼 지고 가는 강석종 선생님께 이 책을 드리고 싶어서다. 그분이 지난 십수 년, 천식으로 가쁜 숨을 쉬면서 하루하루 뮤직포유를 지켜 왔던 시간은 다른 사람들에게는 행복 바이러스가 타고 들어오는 시간이었고, 다시 몇 날을 살 수 있는 에너지가 충전되는 시간이었다. 거기에서 세상의 더 많은 사람을 사랑할 수 있는 힘을 부여받았고, 저절로 가슴이 뜨거워져 신의 사랑을 체험하였다. 그런 힘과 에너지와 사랑을 누구보다 가장 많이 받았노라고 믿는 나이기에 내가 가진 힘으로는 이것밖에 할 수가 없어서 이 책을 만들었다.

　나는 영화 에세이 퇴고를 마치고 지금 한국을 떠나 미국에 잠시 나와 있다. 미국에 가기로 작정해 놓고 가장 걸리는 것은 뮤직포유의 영화와 강석종 선생님이었다. 나의 이런 심정은 어느덧 나의 지인들에게 이심전심이 된 듯하다. 영화 〈클라라〉편을 써 주기도 하였고, 내 영화 에세이의 추천 글 고정 담당이 되어 버린 이신구 교수님이 당분간 뮤직포유의 토요시네마를 진행하는 첫 토요일, 꼭 뮤직포유에 가서 영화를 볼 것이라는 메시지들이 여기저기서 나에게 답지하였다. 이신구 교수님은 뮤직포유의 영적 회원이라고 첫 영화 에세이에서 고백한 바 있다.

임철완 교수님
소아과 전문의인 부인 김혜
진씨와 뮤직포유에서 영화
를 보고

또한 얼마 전 임철완 교수님*으로부터 메일을 받았다.

어제는 은파 레드햇을 아내랑 같이 가서 발레 음악과 춤에 대한 영
상을 해설과 함께 재미있게 보았습니다. 물론 이재천 친구 덕분이지요.
감사합니다.

그런데, 내가 거기에 간 이유가 약간은 색이 달랐어요. 전주에서 군
산 가는 것도 어쨌든 여행이잖아요.

여행은 A, B, C 3등급이 있지요. C급이 자연 경치 보는 것, B급이
문화를 맛보는 것, 그러니까 은파호숫가에 있는 뮤직포유는 C급과 B
급 이 두 가지를 일단 갖추었지요.

그러나 경치와 문화는 다른 장소에도 있어요.

A급 여행은 인간을 만나보는 것이라고 해요. 그 강석종 노인을 한

* 전북대 피부과 교수로 퇴직한 임철완 교수님은 지적 장애를 안고 살다간 누나 이야기와 그림을
담은 『우리 누나 임일순』을 펴낸 바 있다. 인하 언니 유경이가 어느 날 아침 제 방에서 나오면서,
"엄마, 이 책 다 읽었어. 읽으면서 눈물이 났어."라고 한 말에 내가 더 큰 감동을 받았다.

번 더 보고 싶었던 것입니다. 그렇다고 나하고 단 둘이서 무슨 정담을
나누고 할 시간은 당연히 없었어요.

무슨 회비도 받지 않으면서 프로그램과 강사를 준비하고, 더구나 밥
까지 먹여서 참석자를 기쁘게 해 주시는 모습을 한 번 다시 보고 싶었
던 것입니다….

세상 낮은 자들의 좋은 친구, 임 교수님이 알아본 것은 뮤직포유와
강석종 선생님을 잠시 놓아야 하는 나의 속 걱정만이 아니라 내가 세
상에서 가장 사랑하는 장소, 마법이 흐르는 그곳을 지키는 등불 강석종
의 마력이었다.

조그만 해안도시 군산, 은파 호반자락 수풀 아래 오목이 자리 잡은
뮤직포유에는 한 그루 사과나무를 심듯 한 노인이 이른 아침 문을 열
고 불을 밝힌다. 그 안에서 노인은 귀청이 터지도록 크게 클래식 음악
을 틀어 놓고 사람들에게 선물할 시
디를 굽고 있다. 나 또한 사과나무 심
듯 그 등불 아래 영화를 상영할 것이
라 생각한다.

영화 상영 100회를 맞아 두 번째 영
화 이야기를 내고 싶었던 나의 바람
은 세창미디어의 이방원 대표님과 원
당희 박사님 두 분 아니었으면 제대
로 실현될 수 없었을 것이다. 한 노인
옆에서 영화를 상영한다고 수년을 오

강석종 선생님

물딱거려온 내 심정을 조금 예쁘게 봐주셨다고 알고 있다. 확실히 그분들은 너른 세상의 창을 가지고 계신 듯하다. 또한 경탄의 소리가 입에서 나올 정도로 교정을 본 해박하고 꼼꼼한 편집부와 온갖 주문을 담담히 받아 주고 예쁘게 책을 만들어 준 디자이너 팀에게 드리는 감사는 이 책이 남아 있는 한 사라지지 않을 것이다.

그리고 내가 뮤직포유로 가져오는 영화에 대한 무조건적인 믿음으로 첫째 토요일, 그 시간에 뮤직포유에 찾아오는 사람들, 교통이 불편한 호반을 돌아 "늙고 구성 없는 늙은이"가 있는 카페에 발걸음을 하는 모든 사람들에게 감사드린다.

마법의 샘처럼 영화는 흐른다

이신구

(전북대학교 독어교육과 교수/전 한국헤세학회, 한국토마스만학회 회장)

군산 은파호반에 〈뮤직포유〉 카페가 있다. 이 카페에 앉아 호수를 가로지르는 물빛다리(이 주변의 설화를 형상화한 다리)를 보고 있노라면 어느덧 시인이 된다.

이 카페에서 매달 첫째 토요일은 영화가 상영되고, 셋째 토요일은 음악회가 열린다. 카페지기는 '팔순의 소년' 강석종 선생님이다.

강석종 선생님에게 음악은 삶 자체다. 빨간 티셔츠에 청바지를 즐겨 입는 노인은 마법의 실험실에서 작업하는 중세의 연금술사처럼 최상의 소리를 만들어내는 소리의 연금술사이다.

무엇보다 이 에세이집 『영화가 흐르는 카페—두 번째 이야기』는 이재천이 카페지기인 '팔순의 소년' 강석종 선생님에게 사랑과 존경을 담아 헌정하는 책이다. 그분은 해맑은 어린아이의 미소를 지으며 세상

사람들이 물빛다리가 보이는 카페에 와서 좋은 음악과 영화를 즐기기를 바라는 무지갯빛 꿈을 품고 있다. 이재천은 그분이 내일 세상의 종말이 오더라도 자신이 가꾸는 마법의 정원에서 '사과나무'를 심으며 음악과 영화를 좋아하는 사람들을 기다릴 것이라고 믿고 있다.

에세이스트 이재천이 있는 곳에 이야기가 있다. 그녀가 만나는 사람이나 보는 대상 모두는 글의 소재가 된다. 그가 본 아름다운 자연의 정경에 대한 이야기, 사랑하는 사람들의 이야기, 시의원이었을 때의 정치현장 이야기, 교육청 감사담당관 일 이야기, 그녀가 읽은 책에 대한 이야기를 끊임없이 쓴다. 파스칼의 말로 비유하자면 "나는 글을 쓴다. 그러므로 존재한다."라고 할 정도로 그녀에게 글을 쓰는 것은 하루의 과업이고 운명이다. 그녀는 그 이야기를 담은 여러 권의 책을 출간했고, 이미 탈고는 했지만 출간하지 않은 책들의 페이지는 아마도 그녀가 살아온 나날의 숫자만큼 될 것이다.

이재천은 책과 영화 디브이디, 음악 시디를 아낌없이 구입한다. 특히 영화 디브이디는 오래 간직하고 있다가 최적의 시기에 뮤직포유로 가져온다. 그날은 그 영화의 기념일이다. 왜냐하면 그날은 영화의 내용이나 배우가 깊이 관련되어 있기 때문이다. 정치와 역사적인 사건, 혹은 배우의 죽음…. 이재천은 영화에 대한 해박한 지식을 가지고 음식을 요리하듯 맛깔스럽게 이야기를 엮어 내는 멋진 스토리텔러이기도 하다.

2010년 12월에 출간된 『영화가 흐르는 카페』의 서평에서 나는 "뮤직포유 카페에 영화가 끊임없이 흘러 '마법으로 빛나는 홀'이 되기를 기

원하며"로 끝냈다. 이후 5년 6개월이 흐르는 동안 뮤직포유 카페에는 매월 첫 주에 어김없이 영화가 흘렀다. 10년 남짓의 시간에 모두 100편의 영화가 상영된 것이다.

이재천이 "이 세상에서 가장 사랑하는 장소, 마법이 흐르는 그곳"이라고 말한 뮤직포유에서 나는 많은 영화를 보며 종합예술이라고 할 수 있는 영화가 주는 생생한 교훈과 경이로운 순간들을 감득했다. 배우는 학생처럼 미리 영화의 내용, 특히 그 영화에서 언급된 작가나 문학 작품, 그리고 영화에 흐르는 클래식 음악에 대해 공부하기도 했다. 감상 후에 풀리지 않았던 몇몇 숙제들은 이 책의 원고를 읽으면서 해결되어 비로소 그 영화를 완결지은 듯하기도 하다.

그러므로 나에게 『영화가 흐르는 카페―두 번째 이야기』는 영영 놓쳐 버릴 뻔했던 소중한 영화를 되찾게 해 준 고마운 책이었고, 그뿐만 아니라 지성인이라면 "죽기 전에 꼭 읽어야 할 100편의 영화" 목록에 넣을 수 있게 안내한 귀중한 길라잡이가 되었다.

좋은 영화는 단지 허구가 아니라 있을 수 있는 세계에 대한 예술적 비유이다. 나는 이재천이 뮤직포유에서 공들여 준비한 영화의 향연에

이신구 교수님

취해 영화 예술의 아름다움을 마음껏 즐겼다. 영화로 보는 세상은 비극적 사랑도 아름답고, 끔찍한 전쟁과 죽음마저도 아름답기 때문이다. 여기에 소개된 영화는 아마도 영화에 관심이 있는 사람들에게, 혹은 각 지역의 문화센터에서 지역 주민들을 대상으로 영화를 상영하고 있는 학예연구사들에게 좋은 참고자료가 될 것이다.

　뮤직포유 카페에 마법의 샘이 끊임없이 흐르는 것처럼 앞으로도 음악과 영화가 계속 흐를 것이다. 왜냐하면 그 카페는 소리의 마법사 강석종 선생님이 지키는 마법의 카페이기 때문이다.

 차 례

프롤로그_ 한 노인의 등불 아래 영화는 흐르고 · 5

추천의 글_ 마법의 샘처럼 영화는 흐른다 · 14

Ⅰ) 산의 바람처럼 들의 강물처럼

흐르는 강물은 시간의 강물이 되어 · 25 · 흐르는 강물처럼

온전성(Wholeness)을 말하는
　보기 드문 스포츠 영화 · 31 · 베거번스의 전설

나의 본질은 사랑 · 39 · 아이 엠 러브

새파란 하늘 아래 펼쳐지는 황금빛 열정 · 47 · 언더 더 선

Ⅱ) 순수의 계절

외로운 두 사람이 찾아다닌 신비의 나비 · 57 · 버터플라이

아홉 살 시절에서 날아온 편지,
　이젠 그 시절로 편지를 쓰자 · 65 · 나에게서 온 편지

환상이 아닌 희망이 들어 있는 정직한 영화 · 73 · 자전거 탄 소년

신과 함께 가라, 네 마음의 소리를 따라 · 81 · 신과 함께 가라

Ⅲ 야만의 시대 – 전쟁과 선거

켄 로치 때문에 알아야 하는
 아일랜드와 영국 역사 · 91 · 보리밭을 흔드는 바람
복수의 고리를 끊는 처참한 사랑 · 103 · 그을린 사랑
정치, 아! 정말… · 115 · 맨 오브 더 이어
순수한 희생자 속의 모순을 밝혀내는 시선 · 125 · 죽음의 연주

Ⅳ 슬픈 그들의 사랑

감옥에서 나온 남자가
 마음의 감옥에 사는 여자를 구원하다 · 135 · 레이버 데이
그 남자의 기도 · 143 · 사랑과 추억
슬픈 그녀의 사랑, 바이올린 선율에 위로받다 · 151 · 라벤더의 연인들
사랑하는 그들의 혁명적 선택이 끝난 그 길 · 161 · 레볼루셔너리 로드

Ⅴ 너를 믿고 가는 세상

바닷속 한 알의 진주처럼 은은한 영화 · 175 · 아름다운 동반
꿀벌의 여인 잇지의 남부식 천일야화 · 183 · 후라이드 그린 토마토
세상에는 천사가 있어요, 정말로… · 191 · 엔젤스 셰어: 천사를 위한 위스키
이젠 누가 우릴 위해 거짓말을 해 주지? · 199 · 제이콥의 거짓말

Ⅵ 그들, 특별히 위대한

이사도라, 태양처럼 뜨거운 신화처럼 빛나는 · 209 · 이사도라

칼 융을 완성시킨 위험한 관계 · 219 · 데인저러스 메소드

슈만과 브람스, 그들의 영원한 연인 클라라 · 229 · 클라라

나쁜 남자 피카소와 그의 여인들 · 239 · 피카소

Ⅶ 그 끝에서 기다리는 것들

바보들이 사는 이상향 노스바스 · 249 · 노스바스의 추억

힘 있는 노년, 행복한 죽음 · 257 · 송 포 유

인간이 준 상처가 산악의 격류에 녹아 흐른다 · 267 · 스핏파이어 그릴

인생은 푸가처럼 반복되지만
　푸가처럼 완벽해지는 것 · 275 · 마지막 4중주

I

산의 바람처럼 들의 강물처럼

흐르는 강물처럼

베거번스의 전설

아이 엠 러브

언더 더 선

흐르는 강물은 시간의 강물이 되어

흐르는 강물처럼

A River Runs through It

"내가 뮤직포유에서 본 영화 중에서 가장 아름다운 장면이다!"

둘째 아들 폴(브래드 피트)이 거대한 송어와 함께 격랑의 강물에 파묻히고 떠밀려 가는 장면에서 내 가슴속에 터진 말이었다. 그동안 내가 '숨 막히게 아름답다', '긴장이 흐르는 아름다움'이라는 말을 적잖이 했을 것이다. 눈물이 솟구치고, 오열이 터지고, 탄식이 새어 나왔던 아름다운 장면들이 영화에서마다 어디 한두 군데였을까. 그런데 의식의 작용이 없이, 감정의 느낌이 없이 감각으로 몰입되는 아름다움을 나는 어쩌면 여기에서 처음 경험한 것 같다.

블랙풋 강의 어린 폴과 노먼

　낚싯바늘에 꿰여 사투를 벌이는 송어, 송어의 힘을 가누지 못하고 하얀 물보라 속으로 떠내려가는 폴, 우리의 주인공을 순식간에 휩쓸어 가는 강물을 나는 입을 쩍 벌리고 바라보았다. 그의 비극적인 죽음과 그 낚시가 폴 인생의 마지막 플라잉 낚시라는 것을 알면서도 나는 그 장면에 매료된 채 넋을 잃었다. 아니, 그것을 알았기 때문에 죽음을 초월하고 감정을 넘어서서 한 편의 예술인 그 장면을 감상할 수 있었는지 모른다.

　야성의 영혼, 자연을 두려워하지 않는 자가 사람세상을 두려워하랴. 자연에 도전하듯 거침없이 살아가는 폴. 폴의 삶은 영화를 보는 내내 흐르는 강물과 함께 그지없는 긴장감을 안겨 주지만 얼마나 자유롭고 아름다운가. 그가 인디언 여인과 술집에서 추는 관능적인 춤 앞에서 내 입은 또 한 번 벌어졌다. 그러나 고집과 장난, 호기심을 눌러 담은 소년의 미소를 가졌던 폴은 한 손이 뭉개진 채 가족들 앞에 주검으로 돌아왔고, 가족들 이상으로 폴을 사랑했던 우리는 얼마나 놀랍고 허망하기만 한지. 충격과 안타까움으로 멎어 버릴 것 같은 나의 마음을 알

수 없는 힘으로 녹여 주었던 것이 분명 있었다. 흐르는 강물….

'흐르는 강물처럼'이라는 제목에서 나는 시간을 의미하는 강의 이미지를 먼저 떠올렸다. '강물' 하면 무엇보다 헤세의 『싯다르타』에 나오는 바수데바 사공이 있는 강물, 무수한 비밀을 안고 있는 강물, 바로 시간이었다. 그 강물은 정신의 강물이다. 흘러가지만 언제나 존재하며 늘 동일하면서 언제나 새로운 것. 그래서 지금이며 여기인 강물을 고요히 바라보는 인생을 말하는 영화가 아닐까 어림 여겼다.

그러나 '흐르는 강물처럼'은 그것과는 사뭇 다른 강을 보여 주었다. 폴이 그 속에서 헤엄치고 낚시를 하며 자란 강은 평야 지대를 흐르는 잔잔하고 탁한 강이 아니라 몬태나 주의 산악지대를 거세게 흐르는 투명한 블랙풋 강이었다. 폴을 키운 블랙풋 강은 바위를 싸고도는 깊은 소용돌이도 있고 삼킬 듯 쓸어낼 듯한 여울목도 있고 어떤 생명체도 용납지 않을 것처럼 폭발하는 폭포까지 품고 있다. 폴의 가족들이 그 안에서 낚시하는 모습은 한없이 평화로워 보이지만 그들은 일부, 혹은 순간의 그림에 불과하다. 몬태나의 대기보다 빛나는 블랙풋

제시와 그녀의 날라리 오빠 닐

강은 미줄라 시를 지나는 기차보다 빠르고 폴의 인생보다 더 위험스럽게 흘러간다.

폴은 강의 본성을 본받았다. 동네 노인의 배를 훔친 폴이 격류의 강을 저어 마침내 폭포 아래 수장되었을지 모를, 친구들과 부모님을 혼비백산케 했던 그 장난은 무엇이었을까. 거센 강물이 주는 두려움에 도전해 보는 것이었을까, 아니면 어렸을 적부터 그 언저리에서 뛰어놀고 그 속에서 낚시질했던 강물에 대한 믿음이었을까. 학자풍의 경건한 목사인 폴의 아버지는 두 아들에게 낚시를 가르치면서 자신의 또 하나의 종교는 낚시라고 말하곤 했는데, 단순한 성정의 폴에게 유일한 종교는 블랙풋 강이었다.

"나는 이 강을 떠나지 않을 거야."

지방 신문사의 기자로 지내는 한편 도박판을 드나드는 동생 폴에게 형 노먼이 대도시 시카고로 가자고 했을 때 폴은 이 한마디로 거절한다.

폴이 플라잉 낚시를 하는 모습은 강의 일부처럼 보인다. 나사렛 예수의 제자들이 어부였다는 사실에서 그들은 분명 플라잉 낚시꾼들이었을 거라고 믿는다는 대사가 영화의 앞부분에 나오는데, 폴의 낚시는 예수의 '사람 낚는 어부'와 흡사하게 이해가 된다. 폴은 강물 속을 헤엄쳐 다니는 송어의 머릿속을 헤아리며 낚시를 하였다. 폴이 송어를 목적하고 낚싯줄을 던져 드리우는 모습은 자연과 물아일체가 되는 그대로다. 살리든 죽이든 대상을 관통하는…. 그러한 폴의 모습은 형 노먼에게는

경이로운 예술이었다.

시카고 대학 영문학 교수 노먼 매클린이 자신의 이야기를 쓴 소설 『흐르는 강물처럼』이 이 영화의 원작이다. 퇴직 후 장로교 목사로 살았던 신실한 인간의 모습이 영화 속 노먼에게서 잘 드러난다. 노먼은 아버지가 자신들에게 낚시 가르치는 것을 시작으로, 일평생 잊지 못하는 동생 폴과 자신의 이야기를 보여 준다. 노먼 매클린은 분방하게 살면서 결국 비극적으로 죽은 동생 폴과, 연인 제시의 오빠인 닐을 통해 그들은 도움이 절실했던 사람들이라는 것을 말했다. 닐을 골려 먹은 노먼 형제에게 항변하는 제시, 아버지의 마지막 설교, 그리고 폴의 독백에 가까운 말…. 이 세 사람은 하나같이 '도움'이라는 말을 한다.

"우리 오빠는 도움이 필요할 뿐이야."

"그러나 필요할 때, 사실 우리는 가장 가까운 사람을 돕지 못합니다."

"누군가 자신을 정말 도와주기를 바라고 있는지 모르지."

내가 느끼기에 도움이 필요한 사람들, 사랑하면서도 제때 돕지 못하고 마는 사람들의 아픔을 더욱 크게 말하고 싶은 사람은 감독 로버트 레드포드였다. 소설 『흐르는 강물처럼』에 큰 영감을 받은 레드포드는 영화 제작을 위해 노먼 매클린을 삼고초려 하였으나 허락받지 못하고 그의 유언에 의해서야 메가폰을 잡을 수 있었다. 감독으로서 작품이란 바로 그의 정신이 아닐까. 신앙심과 인간애가 깃든 아름다운 영혼들의 반세기에 걸친 이야기를 두

아버지에게 글쓰기 지도를 받은 노먼은 나중에 시카고 대학의 영문학 교수가 된다

시간 분량의 영화에 담고, 그나마 짧은 항변과 간단한 설교로 표현된 메시지라면 그것이야말로 로버트 레드포드가 하고 싶었던 이야기였을 것이다.

나에게 〈흐르는 강물처럼〉은 또 다른 사건으로 참 경이로운 영화다. 1992년, 처음으로 이 영화 포스터를 보았을 때 나는 포스터 속의 배우가 로버트 레드포드인 줄 알았고, 정말 감 없게도 영화를 한참 보면서야 그가 아니라는 것을 알았다. 로버트 레드포드가 증발해 버려 너무도 실망한 나를 새삼 달래 주면서 기이한 느낌을 준 것은 감독이 로버트 레드포드라는 사실이었다. 로버트 레드포드는 내가 그와 혼동했던 브래드 피트를 자신의 분신처럼 그 영화를 통해 성장시켰다. 이후 두 사람 주연의 영화 〈스파이 게임〉은 〈패치 아담스〉만큼이나 우리 가족들이 보고 또 볼뿐더러 내가 지인들에게 디브이디를 빌려줄 때 양념으로 꼭 끼워 주는 영화가 되었다.

온전성(Wholeness)을 말하는
보기 드문 스포츠 영화

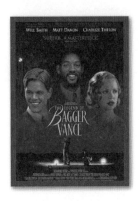

베거번스의 전설

The Legend of Bagger Vance

세상의 많은 이분법 중에 '골프를 치는 사람'과 '골프를 치지 않는 사람'도 집어넣고 싶을 만큼 나는 골프에 대해 확실한 입장이 있다. 신사적인 듯하면서 과시성에서 비롯되고, 스포츠인 듯하면서 사교가 우선이고, 내향적일 듯한 운동이지만 참 말이 많은 운동이다. 나는 우리나라에 골프가 유행하던 90년대 중반부터 한국골프의 속성에 은근 질려버렸는데, 그러한 속생각이 지금까지 남아 있다. 골프가 누구나 하는 스포츠처럼 되어 버린 지금도 골프를 하지 않는 사람을 보면 더 호감

로버트 레드포드 감독

이 가는 것은 나의 성향이랄 밖에.

그래도 오랜 세월, 직업상의 이유에서거나 정치판에 있는 사람들 가운데 골프를 하는 사람들을 보면 디브이디까지 빌려줘 가면서 아주 적극적으로 권한 골프 영화가 있다. 나와는 다른 세계에 있지만, 골프에 열심인 그 사람들이 이왕 골프를 더욱 잘하게 되기를 바라는 심정이었다. '골프가 이런 거래요' '혹, 이렇게 골프하세요?' '이렇게 하면 골프를 더 잘한대요.' 하는 메시지를 나누고 싶어서였는데 과연 씨가 먹히는 일이었는지는 모르겠다.

〈베거번스의 전설〉. 로버트 레드포드가 만들었다. 〈내추럴〉이라는 멋지고 감동적인 야구영화의 주연을 맡고 나서 로버트 레드포드는 신비로운 영적 에너지를 담은 스포츠 영화 〈베거번스의 전설〉을 만들었다. 로버트 레드포드가 연기하는 것, 로버트 레드포드가 영화를 만드

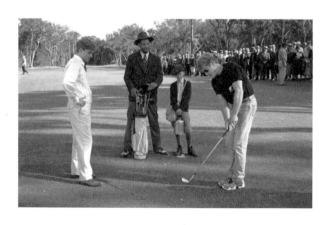

는 것, 로버트 레드포드가 말하는 것, 그리고 로버트 레드포드가 생긴 것을 보면 나에게 세상에서 가장 매력적인 남자가 그 사람이다. 내가 질리지 않고 혹하여 바라보는 대표적인 남자 배우. 멋있는 연기와 외모, 스타일, 또 영화 제작으로 한 세상을 풍미하는 사람이다.

그가 만드는 영화를 보면 그의 정신적 지향을 알 수 있을 것인데, 로버트 레드포드는 좋은 것, 아름다운 것, 따뜻한 것, 그리고 정의로운 것을 아주 섬세하게 파고드는 사람임이 분명하다. 〈흐르는 강물처럼〉, 〈호스 휘스퍼러〉, 〈보통사람들〉, 〈음모자〉… 영화 하나하나에서 그의 메시지는 참으로 분명하다. 그는 보통 성공한 감독들처럼 주제에서나 촬영에서 실험적이지도 않고 특수기법을 쓰지도 않는다. 그의 영화는 사회성 짙고, 또 휴머니즘이 가득한 평범한 줄거리의 영화다. 사람들의 보통의 고뇌에서부터 피할 수 없는 시대의 비극까지, 민주주의와 인권이 지켜야 될 최고의 가치라는 것에 조금도 흔들림이 없이 그는 특별한 시선을 갖지 않고서도 공감하고 감동하면서 또 깨닫고 배울 수 있는 것들을 만드는 데 아주 헌신적이다.

로버트 레드포드가 스포츠 가운데 골프를 택하여 만든 영화 〈베거번스의 전설〉은 긴장 넘치는 골프 경기와 반전의 카타르시스가 있는 동네 영웅 이야기에 더 해 의식과 정신의 세계를 펼쳐낸다. 보통, 좋은 스포츠 영화에는 끈기와 집념, 그리고 인간이 잃어서는 안 되는 덕성이

술과 도박으로 날을 보내는 골프 영웅 레널프 주너

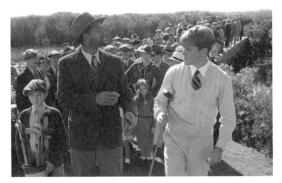

주녀의 선전 소식을 듣고 몰려
온 사바나 주민들

들어 있다. 정직함이라든가 책임감, 간혹 정의심까지 소재가 되지만
이런 것들을 넘어 스포츠 영화에서 자아를 말하는 것은 참 의외다. 〈베
거번스의 전설〉은 자아, 본성 속에 깃들인 온전성을 깨닫고 찾으라고
말하고 있다.

참전의 트라우마 속에서 10년 가까이 술과 도박으로 인생을 허비하
던 레널프 주녀(맷 데이먼)는 자신을 영웅으로 생각하는 소년 하디와 지

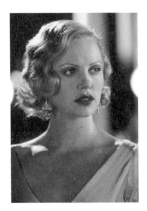

옛 약혼녀 에델(샤를리즈 테론)

역 유지들, 그리고 옛 약혼녀인 사업가 에델
(샤를리즈 테론)의 청에 못 이겨 고향 사바나
에 처음 개장되는 골프장의 시범경기에 출전
하기로 한다. 오랜만에 잡아 본 골프채, 감을
잃었다고 느끼는 주녀 앞에 한밤중 홀연히 한
남자가 나타나는데 그가 베거번스(윌 스미스)
다. 그는 경기를 앞두고 불안감과 조급함으로
흔들리는 주녀에게 골프가 아닌 의식과 느낌,
마음을 이야기한다.

"배워서는 알 수 없는 것. 뱃속에서부터 타고난 자기만의 스윙이 있어요. 그런데 살다보면 상처와 좌절 속에서 그것을 잃고 말아요."

"공을 집어넣는 것이 아니라 들어가게 두는 것이에요. 채의 감각과 무게를 느끼고 밤의 소리를 들으며 바닷바람을 느끼며 자연과 하나가 될 때까지…. 자신에게 맞는 샷, 뱃속에서부터 가지고 나온 샷…. 우리 모두에게는 완벽한 샷이 있어요. 마음을 비우면 그게 보여요. 찾아온 다구요. 그걸 느끼세요."

이 스윙, 샷이라는 것은 표현만 다르지 정신세계에서 말하는 성품, 본성, 에너지, 원하는 운명, 조화, 일치 같은 것이리라. 그러면 베거번스는 인간의 내면을 들여다보는 사람, 혹은 영적 수행자 같은 사람이라고 할까.

"깃발을 공략한다고 생각하지 말고 마음을 비워요. 밀물과 썰물, 계절의 변화, 지구의 자전, 그 모든 게 혼연일체 됨을 느껴야 해요. 영혼으로 저 그린을 느껴 보세요."

"자기만의 고유한 스윙을 찾으세요."

두 번째 경기에서 다른 선수들에게 12타를 뒤지면서 고전을 겪는 주너에게 메시지를 던지는 베거번스. 이제 주너에게 펼쳐지는 사바나의 자연은 이전의 자연이 아니다. 하늘을 감싸고 밀려드는 구름, 숲에서부터 하늘로 날아오르는 새들의 향연, 대지를 품을 듯 신비롭게 퍼지는 물안개, 태초의 존재처럼 은은히 반짝이는 구릉, 지평선 너머 주황으로 빛나는 태양….

흔한 위대한 진리의 말, '마음을 비워라.'라는 말을 미국 영화에서 그것도 골프 영화에서 듣게 되니 사람이 하는 일은 뭐에서나 큰 차이가

없다는 생각이 든다. 마음을 비우는 것만큼이나 정신일도(精神—到)도 필요하며, 또 우주와의 조화를 벗어나서는 안 된다는 것, 이 세 가지의 의식 훈련을 통해 원하는 것은 얻는 게 아니라 이루어지는 것이며 그 것이 우주와 나의 바이브레이션이 일치하는 것임을 〈베거번스의 전 설〉 또한 말해 주고 있다.

　나는 〈베거번스의 전설〉을 통해 골프가 지극히 정신적인 운동임을 살짝 알게 된 듯한데, 골프 치는 몇 안 되는 지인에게 이 영화를 권했던 이유가 여기에 있기도 하다. 골프에 대해 부정적인 입장이 강했든 어 쨌든 좋지 않은 스포츠가 어디 있으랴. 스포츠야말로 어떤 것보다 강 한 정신력과 순수한 힘으로 많은 사람을 일시에 응집시키고 열광하게 만드는데, 골프로 자기 지역의 명성과 자부심과 긍지까지 찾겠다고 하 는 유지들의 의지와 가난한 사람들의 기대를 보여 주는 〈베거번스의 전설〉은 스포츠 영화라기보다 한 편의 아름다운 드라마다.

　권투 영화 〈신데렐라 맨〉에서 부두노역자였던 짐 브래독(러셀 크로) 에 대한 가난한 노동자들의 응원과 열광의 모습이 감동의 파장이 되어 우리에게까지 밀려왔던 것처럼 〈베거번스의 전설〉에서도 비슷한 감동

석양을 향해 길을 떠나는 베거번스

베거번스와 주너 사이의 꼬마 하디. 노인이 된 하디가 이 영화의 화자다

적인 장면이 있다. 공황기의 미국, 파산한 시민들, 청소부와 실업자 등 사바나의 전 주민이 주너의 홀인원 소식에 골프장으로 모여들어 응원하는 장면이다. 스포츠라는 소재를 놓고서 거기에 집단의식을 가미하느냐, 한 개인의 영웅적인 승리에 초점을 맞추느냐에 따라 카타르시스의 강도가 조금 달라지기도 하는데, 이것이 감독의 메시지인 것도 같다. 관중 없는 스포츠는 없지만 힘없고 가난한 보통 사람들의 스포츠에 대한 순수한 열정을 아주 잠깐이라도 보여 주는 스포츠 영화는 뭔가 더 따뜻하다.

〈베거번스의 전설〉을 뮤직포유로 가지고 온 날, 골프를 전혀 모르는 뮤직포유 사람들은 나중에 보니 손에 땀을 쥐고 〈베거번스의 전설〉을 보았다. 상당히 후끈해져 있던 뮤직포유의 공기가 지금도 생생하다.

나의 본질은 사랑

아이 엠 러브
I am Love

보통, 우리가 과거에 보았던 영화, 혹은 재미있다고 느끼는 영화들은 줄거리 중심의 영화들이다. 우리는 그 줄거리 안에 들어 있는 메시지를 아주 잘 파악해 내는데, 세상에는 이렇게 통하는 것들이 많다. 그건 인간성이라는 말할 것도 없는 평범한 사실이지만 참으로 기쁜 일이다.

줄거리 중심의 영화에서도 주제의식이나 전달하려는 메시지가 강렬한 것이 있다. 나는 이런 영화를 '말하고 싶은 영화'라고 부른다. 감독의 메시지는 어떤 때는 거센 파도처럼 밀려오고, 어떤 때는 호수의 바람처럼 잔잔히 펼쳐진다. 영화의 장면마다 그 뒤에 있는 감독이 보이

는데, 감독의 모습이 아니라 감독의 의식과 정신이다. 이 안에서는 〈보리밭을 흔드는 바람〉, 〈죽음의 연주〉, 〈그을린 사랑〉 등이 대표적으로 그런 영화다.

한편 영화를 보고 있으면, "되게 보여 주고 싶어 하네." 하는 혼잣말이 나오는 영화가 있다. 보여 주는 것이 많은 영화, 사람들을 매혹시키고 탄성이 절로 터지게 만드는 압도적인 영상미의 영화들이다. 감독은 영상 하나를 만들기 위해 초인적인 힘을 쏟는다는 것을 코멘터리나 스페셜 피처를 통해 알 수 있다. 그뿐만이 아니라 아름답다, 멋있다, 굉장하다는 말이 쉽게 나오지는 않지만 장면 하나하나에 관객들의 시선이 고정되도록 만드는 감독이 있다. 마치 장인처럼. '이게 뭐야', '아!', '어?'라는 느낌이 안에서 피었다가 일단 조용히 멈추거나, 소리로 낼 수 없는 경이, 혹은 어리둥절하며 떠밀리듯 휩싸이듯 가는 영화. 감독은 하나의 이야기를 놓고서 아예 보여 주는 것에 목숨을 건 것같이 보인다.

〈아이 엠 러브〉가 그렇다. 영화에 이렇게 많은 시각적인 것이 들어갈 수 있을까. 그것이 모두 영화의 소품이고 소재고 배경이 되니, 〈아이 엠 러브〉는 영화 한 편을 보는 것이 보통 일이 아니라는 것을 제대로 보여 준다. 영화에 대해 너무 많은 것이 알려지는 것, 너무 많은 것을 아는 것이 과연 영화를 만드는 사람이나 영화를 보는 사람에게 바람직한지는 모르겠다.

보통, '아는 만큼 보인다.'라는 말을 한다. 확실히 미술이나 음악에는 그 말이 통한다. 문화기행이나 역사기행에서 제일 실감 나는 말도 그 말이다. 그러나 영화는 종합예술이니만큼 영화 한 편만으로 충분한 의미전달과 감상이 이루어진다. 사전지식이 전혀 없이 재미있다더라 하

가족사진 한쪽 벽에 앉아 있는 하녀 이다

는 소문만으로 우르르 몰려가서 볼 것 다 보고 느낄 것 다 느끼고, 좋다, 재밌다 하면서 나오는 것이 영화다. 무엇보다 그 긴 시간 동안 보여주고 들려주는데 이해하지 못할 것이 어디 있겠는가. 예술 장르 중에 영화처럼 시간을 들이며 감상하는 것은 없다.

영화는 어쩌면 드라마보다도 더 계층구분이 없이 대중적으로 선호하고 이해되는 예술이기도 하다. 나는 감독 이름, 배우 이름, 거기에 무슨 영화상 후보에 올랐거나 수상한 경력이 있는 것만 가지고 영화를 본다. 어떤 때는 그런 것들도 무의미하다. 영화 포스터가 풍기는 것만으로도 충분하여 다른 정보나 지식은 별 소용이 없다. 영화에 대해 누가 어떤 트집을 잡든 내가 느끼는 대로 아주 만족한다.

영화의 표현방식이 다양해지고 감독들의 표현욕구가 극대화되면서 영화는 설명거리가 더 많아진 것 같다. 설명거리라는 것은 부수적인 상식(코멘터리, 혹은 스페셜 피처)으로, 그것이 어느 정도 수반되면 영화

를 더 잘 이해한다는 말이거나, 좀 알고 있어야 감독의 기량이 빛이 난다는 말이기도 할 것이다. 인터넷, 잡지, 티브이, 소셜 미디어 등 매체도 많고 속도도 빠르니 영화 관련자들에게서 나온 말들은 영화애호가들에게는 하나하나 대단한 정보가 된다.

디브이디를 주문하기 위해 인터넷 서점에 들어가 보면 디브이디마다 소개가 달려 있는데 내가 본 중에 기록적으로 긴 소개 글이 달린 영화가 바로 〈아이 엠 러브〉였다. 영화제 초청이나 영화상 후보 목록뿐만이 아닌 영화를 만드는 과정, 여주인공 틸다 스윈튼에 대한 이야기, 제작 과정, 음악과 의상과 요리에 연관된 이야기…. 그것을 읽으면 대단한 영화라는 생각이 들지 않을 수 없다. 그렇다고 전부 다 알 만한 내용이거나 이해할 수 있는 것은 아니지만 말이다. 어떤 영화엔가, 영화 속 감독에 대해 '홍보의 귀재'라는 대사가 있었는데 정말 감독들이 홍보에 열을 올리기는 하는 것 같다.

〈아이 엠 러브〉와 거의 같은 수준의 소개가 따랐던 영화가 있었다. 나의 전작 영화에세이 『영화가 흐르는 카페』에 실린 〈준 벅〉이다. 그 소개글 또한 '그 영화의 모든 것'으로, 영화가 얼마나 어렵게 만들어졌는지 얼마나 대단한 영화인지를 말해 주는데, 〈준 벅〉은 그냥 평범 담백한 영화다. 〈아이 엠 러브〉나 〈준 벅〉이 자체홍보, 혹은 전문가들로 인해 그렇게 현란하게 소개가 되는 것은 두 영화의 공통된 특성 때문이 아닌가 하는 생각을 한다. 이 두 영화가 시각적 효과를 크게 내면서 음악을 두드러지게 활용했다는 점에서, 설명거리가 많아질 수밖에 없는 것 같다.

요리가 한 소재가 되는 〈아이 엠 러브〉는 스크린 밖의 천재 요리사

이야기도 빼놓을 수 없었을 것이다. 어디 그것뿐인가. 건축, 의상…. 그러나 그 많은 미술상, 의상상, 음악상을 탄 영화들을 보더라도 그만한 공을 들이지 않은 영화가 어디 있으랴. 다만 말을 하

안토니오가 만든 요리를 맛보는 엠마

지 않을 뿐이거나 우리가 모를 뿐. 감독이 자신의 감각과 안목, 음악성을 총동원하여 특정한 의도대로 요리하고 꾸미고 활용하여 맛있게 풍부하고 재미있게 만든 영화를 우리는, '그런가?', '그러네', '오!', '아!' 하면서 알 듯 모를 듯 감상하면 행복하지 않겠는가. 그러다가 살다 보면 영화 속의 것들이 다시 귀에 들어오고 눈에 보이게 되는 날이 있을 것이다.

나의 경우에는 아무리 디브이디 소개를 읽어도 영화를 볼 때는 그런 사전 지식들이 떠오르지도 않고 별 도움도 되지 않는다. 이게 나의 경우만이 아니라면 나의 이 책도 읽는 사람에게는 그러할 것이라는 말이니 참 다행이다. 나는 내가 얼마나 이 영화 이야기를 알 만한 내용으로, 이해하기 쉽게 쓰고 있는지 걱정이니 말이다. 나 또한 어쩌면 영화 관련 지식을 마치 세상이 다 아는 상식인 듯 전제하고 떠들어 대고 있는지도 모르고, 그래서 이 정도냐는 말을 듣는다 해도 할 말이 없다.

〈아이 엠 러브〉는 특별한 영화다. 설명할 수 없는, 설명이 필요 없는 영화라는 생각이 이 영화에 대한 단적인 생각이다. 작정을 하고 이 영화를 특별하게 만들었다는 감탄밖에 나오지 않는다.

러시아에서 이탈리아 최고 상류층 가문에 시집온 엠마(틸다 스윈튼).

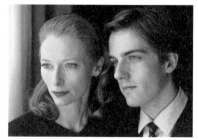

재벌 집안 여인의 품격은 의상과 몸짓, 표정, 손놀림에서 순간마다 최고로 완성된다. 쇼핑할 때, 걸을 때, 무언가를 바라볼 때, 누군가와 말할 때, 조용히 앉아 있을 때, 잡지를 볼 때, 음식을 먹을 때…. 감독과 배우의 가공할 노력이 영화의 스페셜 피처를 장식하지 못할 이유가 없다. 여기에서 틸다 스윈튼은 또 한 번 그녀를 아는 사람들의 찬탄을 받는다. 나도 그중 한 사람이다. 이전에도 없었고 앞으로도 보지 못할 배우. 도대체 그 키와 하얀 피부, 소년 같은 외모로 배우가 되기 전에는 무슨 생각으로 어떻게 살았을까 궁금하기도 하다. 정말 그녀의 본질은 무엇일까….

엠마는 외로운 여인이었다. 그녀의 표정과 말투와 태도는 상류 여자라는 도드라짐이 없이 온화하고 부드럽고 원만하고 친절하다. 그게 감독과 그녀가 만든 최상류층 여인의 격조일 것이다. 완벽한 파티의 우아한 주관자로, 성장한 세 자녀의 이해심 많은 엄마로, 성공한 남편의 세련된 아내로, 상류층 가문의 조용한 며느리로 살아가는 엠마. 그녀에게서 외로움이나 불만, 허전함 같은 것은 느껴지지 않았다. 사랑하는 아들 에두아르도의 친구 안토니오를 만나기 전까지는.

사랑에 빠지는 여인은 불행한가? 그것은 불륜이고 타락이고 파멸인

가? 거의 모든 현실, 모든 소설과 영화에서 이런 여자는 불행하고 스스로 비참하다. 누가 비난하지 않아도 스스로 벌벌 떨고 죄책감에 시달리며 고통을 겪는다. 후회하고 회개하고 마음을 돌이키려 몸부림친다. 혹, 자신이 밀회를 즐기는 사이 가족에게 무슨 일이라도 일어나면? 그것도 아들의 친구와…. 엠마의 비밀을 알고 충격에 휩싸인 아들 에두아르도는 사고까지 당한다. 보통 거기에서 상황은 종료되기 마련이다.

그러나 엠마는 희열에 들뜬다. 아들의 죽음마저도 그녀의 열정을 가라앉히지 못한다. 엠마는 에두아르도의 장례식을 마치자마자 자신이 살던 밀라노 저택을 탈출하고 만다. 이게 〈아이 엠 러브〉의 핵심 줄거리다. 엠마는 자신이 느낀 사랑을 자신의 본질로 받아들였다. 가문도, 남편도, 자식도, 명품 옷도 아닌 오로지 사랑만을 자신이 가져야 할 유일한 것으로 선택했다. 이 영화가 사랑지상주의자들, 혹은 사랑지상주의를 꿈꿀 수밖에 없는 답답한 현실의 남녀를 열광시키며 흥분시키는 것은 바로 이 때문인지 모른다. 엠마는 죄책감에 고통스러워하고 남편에게 사죄하면서 가문으로 돌아간 것이 아니었다.

장례식에서 돌아온 엠마의 몰골과 표정을 보고 그녀의 진실을 알아챈 하녀 이다는 엠마가 입었던 장례식 의상을 벗긴다. 뜯어내듯 힘들게…. 옷이 다 벗겨진 엠마가 찾아 입는 것은 추리닝이다. 명품 의상과 주얼리로 신전 속의

여자를 사랑한다는 딸의 고백을 듣는 엠마

밀회에서 돌아온 엠마의 희열 가득한 얼굴

여신처럼 빛났던 엠마는 한순간 말라터지고 볼품없는 여자가 된다. 엠마와 이다는 '헉!' 하고 '픽!' 하는 소리가 날 정도로 달라붙듯 포옹을 하고, 엠마는 그 길로 저택을 뛰쳐나간다. 엠마가 사라진 방안에서 울음을 터뜨리는 이다. 그 울음은 보통의 엠마들이 울었어야 되는 울음이었다. 두려움에 슬픔에, 기막힌 현실에, 그리고 자기연민에….

이다의 눈물을 만든 루카 구아다니노 감독은 사랑에 대하여 모르는 것이 없는 사람이라는 생각이 든다.

새파란 하늘 아래 펼쳐지는
황금빛 열정

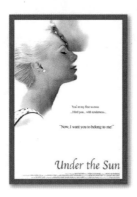

언더 더 선

Under the Sun

지난 8년의 영화 상영 동안, 리바이벌하여 보여 준 영화가 몇 개 있다. '다시 보여 주고 싶은 영화'로 말이다. 〈섀도우 랜드〉와 〈스핏파이어 그릴〉, 〈내추럴〉, 그리고 〈일 포스티노〉다. 모두 내가 특별히 사랑하는 영화로, 앞의 세 영화는 처음 비디오테이프로 보여 준 것을 디브이디로 다시 보여 주었고, 〈일 포스티노〉는 오로지 다시 보고 싶어서 세 번을 상영했다.

지금, 다시 보여 주고 싶은 영화 하나만을 고르라고 한다면 나는 단

연코 〈언더 더 선〉을 고를 것이다. 어떤 영화와도 비교할 수 없는 색조와 영상미를 발산하는 영화. 무엇보다 평범한 듯 평범하지 않은 에로틱한 멜로 영화.

나는 처음, 〈언더 더 선〉을 어떤 장면들로 인해 뮤직포유에서 상영하기를 조금 주저했다. 자국 핀란드에서 최우수 영화상을 받고, 미국에서 아카데미상 후보에 오르고, 또 우리나라 영화제에 초청되기도 했던 영화를 놓고 내가 걱정스러운 듯 쟀던 것이다. 〈언더 더 선〉뿐만이 아니라 페넬로페 크루즈의 〈엘레지〉나, 케이트 윈슬렛의 〈더 리더〉에 대해서도 비슷한 태도가 있었다.

내가 그 영화들을 가져오기를 잠깐이라도 망설였던 것은 조금은 헤아려 봄 직한 어떤 심리에서였다. 말할 것도 없이 우리는 '19금' 같은 말들이 해당도 안 되는 연령층이었는데도 그런 사실과 무관하게 '적나라한' 장면을 내가 그들의 입장에서 의식했던 것이다. 마치 자녀와 함께 영화를 보는 때처럼. 나의 아이들이나, 그리고 뮤직포유의 영화 관람자들이 즐기지 못하고 소화해 내지 못할 장면은 전혀 없는데도 말이다.

영화는 전적으로 나의 취향과 생각으로 선택되지만 소위 정사 장면이 나오는 영화를 나는 선뜻 뮤직포유로 가져오지 못했다. 그런 측면에서 돌아보면, 뮤직포유에서 보았던 많은 영화에 정사 장면이 없었던 것도 놀랍다. 폭력, 전쟁, 살인, 고문 등 끔찍하고 잔인한 장면의 영화가 적지 않은데 그런 것들은 아무렇지 않고 유독 정사 장면을 의식하는 것은

내가 그런 장면을 아는 사람들과 마음껏 공유하지 못하는 어색스러움이 여태 남아 있다는 말일 것이다.

내 딸 인하의 어렸을 적 일이 떠오른다. 인하가 〈비욘드 사일런스〉를 본 6학년 때였다. 인하는 나와 함께 〈비욘드 사일런스〉를 재미있게 보더니 아빠에게 적극적으로 추천했다. 다음 날, 퇴근한 남편이 저녁을 먹고 나서 〈비욘드 사일런스〉를 보는 옆에 인하도 앉아 그 영화를 다시 보았다. 그러던 인하가 어느 한 장면에서 아빠에게 소리쳤다.

"아빠! 눈 감으세요!"

라라의 이모가 숲으로 들어가는 장면이었다. 그녀는 거기에서 수영하기 위해 옷을 다 벗을 것이었다. 이미 그것을 안 인하가 반사적으로 아빠에게 소리를 치게 된 것인데, 아빠에게 보여 주고 싶지 않은 무엇, 혹은 아빠가 보아서는 안 될 것이라는 판단이 있었다. 인하의 말투는 분명 좋지 않은 무엇으로부터 아빠를 보호하는 것이었다. 어린 인하의 단호한 판단이나 세상 물정 모를 것 없는 나에게 여전히 있는 어색함이나 색깔은 조금 다르지만, 성(性)이라는 것에 대한 이 독특한 심리는 원초적일 듯도 싶다.

그런저런 이유로 〈언더 더 선〉은 2, 3년이나 묵었는데 묵힌 시간만큼 결국 그 아름다움, 뜨거움이 강렬해졌다고나 할까. 참으로 아름다운 풍광, 지독히도 매혹적인 황금빛 색조, 가슴을 졸이게 하는 남녀의 사랑은 이젠 몇 번이고 함께 보기를 주저하지 않을 것이다.

한편 뮤직포유의 관람자들은 〈언더 더 선〉을 놓고 소심증을 보였던 나에 비하면 얼마나 트이고 앞서 가는 사람들인지. 〈언더 더 선〉은 어떤 영화보다 '대흥행'을 했다. 사람들은 굉장히 열광했다. 내가, "여러

분들, 눈 감으세요!'라고 말할 뻔했던 그 장면들에 말이다.

〈언더 더 선〉은 〈엘비라 마디간〉을 만든, 백야의 나라 스웨덴 영화다. 찬란한 태양광이 아름답게 반사되는 스웨덴의 전원, 탐스럽고 에로틱하게 반짝이는 자연만물, 그리고 자연을 닮은, 자연의 한 부분인 거구의 남자와 비밀과 애수를 지닌 쥐일 듯한 몸매의 여인이 우리를 눈부시게 만든다.

모든 것을 흡수하고 담아낼 것 같은, 형체가 잡히지 않는 새파란 하늘. 그 하늘 아래는 감각과 관능의 세계, 모든 만물이 황금빛으로 자신을 드러낸다. 황금빛 들판과 황금빛 호수, 황금빛 가로, 황금빛 열정, 황금빛 욕망…. 황금빛으로 물들고만 관객들에게 감독은 수시로 투명하기 그지없는 짙게 파란 하늘을 중국의 변검 마술처럼 보여 준다.

'이미 있던 것이 후에 다시 있겠고 이미 한 일을 후에 다시 할지라. 새로운 것은 없나니, 해 아래는.'

성서의 한 구절을 영화의 첫 장면만이 아닌 끝 장면에서도 보여 주는 감독(콜린 너틀리)의 메시지는 뭘까, 한 번쯤은 생각해 보고 싶을 때 수채화 같은 새파란 하늘과 그 아래 인상주의 유화 같은 인간세상을 대비시켜 보지 않을 수 없다. 그러나 나는 거기에서 어떤 종교적, 도덕적인 의미가 아니라 아름다움만을 본다. 천상과 지상, 밝음과 어둠의 대비와 조화, 공존과 수용, 그리고 전혀 새롭거나 놀랄 것 없는 인간세상의 일들….

마흔 살의 독신 총각과 과거가 있는 여인이 주인과 가정부 관계로 만나 들일과 집안일을 함께한다. 남자는 닭을 잡고 여자는 요리를 하고, 남자는 근면하고 여자는 지혜롭고, 여자는 돈을 절약하고 남자는 여자

울로프와 엘렌, 에릭

불행한 과거를 안고 있는 엘렌은 결국 떠나고…

에게 옷을 선물하면서 부부처럼 사는 것이 해 아래 새로운 일은 아닐 것이다.

외따로 떨어진 농장에서 닭과 말을 키우고 겨울이 되면 개를 데리고 사냥을 하면서 자연 속에 묻혀 사는 울로프(롤프 라스가르드)는 가정부 구인광고를 신문에 낸다.

'혼자 사는 농부, 자동차 있음, 나이는 서른아홉, 젊은 여자 구함, 그리고 사진 동봉 요망.'

울로프는 실제로는 함께 살 여자를 구했다.

나는 그때부터 영화에 등장하는 인물들을 놓고 저 사람이 순진하기만 한 울로프에게 좋은 사람인지 나쁜 사람인지 판단하느라 신경이 곤두서고 만다. 친절하게 대필을 해 주는 신문사의 여직원도 센스 있고 매력적이다. 혹 둘이 가까워지려나? '이 주의 성서 구절'을 싣기 위해 신문사에 들렀다가 울로프를 만난 목사는 울로프의 광고 문안을 몰래 훔쳐 읽다가 여직원에게 따가운 눈총을 받는 약간 속물이다.

"비밀을 지키는 게 내 직업이에요."

말은 근엄했지만 목사는 순식간에 소문을 다 퍼트렸고 울로프의 성

가대 동료들은 그 사실을 놓고 농담을 주고받는다. 장년들로 구성된 이 성가대원들 정도면 큰 해는 없을 것 같다. 이들의 등장은 울로프가 신실한 사람이라는 것, 그리고 근사한 베이스음을 가졌다는 것을 보여 줄 따름이며, 그들의 찬송가 소리는 얼마나 아름답게 스웨덴의 전원에 울려 퍼지는지, 종교에 대한 오래된 향수를 불러일으킨다.

이제 울로프의 새파란 연하 친구 에릭이 등장하는데 뻔뻔스러운 말과 행동거지를 보면 쟤가 정말 저것을 믿고 저러나 아니면 허세를 부리나 어이가 없을 정도다. 하얀 피부, 파란 눈동자, 빛나는 금발 등 전형적인 북구인 외모의 에릭*은 약고 교활하기 이를 데 없어 사람을 참 불안하게 만든다.

마지막으로, 신문 광고를 읽고 울로프의 가정부로 오게 된 엘렌(헬레나 베르그스토름). 역까지 자동차로 마중을 나간 울로프는 거기에서 플랫 햇에 멋있는 양장을 입은 한눈에 반할 정도의 엘렌을 만난다. 역시 정장을 차려입은 울로프에게 그녀를 데리러 가는 일은 사실은 선보는 것이었다. 가정부로 들어올 초면의 엘렌에게 울로프가 꺼내는 말은 엘렌을 살짝 당황하게 한다.

"내가 유산으로 받은 돈이 있어요. 은행에 있는데 얼마냐면…."

영화배우처럼 아름답고 세련된 여인 엘렌은 어떤 사람인가. 위험한 사람, 아니면…. 결론을 말하자면 울로프의 집에 온 엘렌은 〈바베트의 만찬〉의 바베트 같은 여자였다.

나는 울로프를 둘러싼 세상을 선과 악으로 가르느라 불안하고 정신

* 요한 비데베르그. 〈엘비라 마디간〉 감독 보 비데베르그의 아들이다.

이 없는데, 그것은 울로프가 너무도 순수하고 순진하기 때문이다. 거기에 그는 글자를 읽지 못하고, 유일한 친구이자 그를 대신하여 장을 보고 돈을 챙겨가는 에릭은 여우 같기만 하다. 그런 에릭에게 비상이 걸렸다. 그동안 쉽게 속여 온 울로프에게 갑자기 환상적인 몸매의 여자가 생기고 집안은 마루까지도 거울처럼 반질반질해졌다. 게다가 그 여자가 자기에게 돈 계산을 따지고 드니 에릭은 미칠 것만 같다. 울로프와 엘렌 두 사람 모두에 대한 질투로 제정신이 아닌 에릭과 순진한 울로프의 대화를 좀 보자.

"갑자기 웬 가정부야. 혼자 잘만 살더니 무슨 여자?"

"집안에 여자가 필요했어."

"왜 나한테는 같이 살자고 안 했어?"

"네가 싫다고 했잖아."

"그건 그냥 예의로 해본 소리야. 나도 여기서 살래!"

"미안해. 안 돼…."

"방도 있잖아! 근데 어떻게 여잘 구했어?"

"광고 냈어."

"마흔 살이면서 속였잖아. 거기다 사진은 왜 보내래?"

"내가 글을 모르니 사진이라도 봐야지."

"다른 여자는 없었어?"

"그들은 사진을 안 보냈어…."

이 정도다. 바람둥이 에릭이 엘렌

에게 추근대리라는 것은 기정사실. 그러면 나는 또 안절부절못한다. 엘렌이 젊은 에릭에게 넘어가고 순진한 울로프는 상처를 받게 되는 것이 아닌가…. 울로프와 엘렌은 서로 지극히 사랑하지만 에릭은 이 외로운 남녀를 가만히 두지 않는다.

이런 일들이 청아한 하늘, 뜨거운 태양 아래서 일어난다, 황금빛 열기를 내뿜으며. 그리고 보여 주지 못할 것처럼 나 홀로 수년 동안 재고만 있었던 정사 장면들…. 어느 장면 하나 황홀하고 아름답지 않은 것은 없다. '아!' 하는 탄식, '훅!' 하는 느낌을 안고, 눈을 떼지 못하고 빨려든 영화. 그러니 내가 사랑하는 사람들에게 다시 보여 주고 싶은 것이다. 다시 물들어 보라고….

II

순수의 계절

버터플라이

나에게서 온 편지

자전거 탄 소년

신과 함께 가라

외로운 두 사람이 찾아다닌
신비의 나비

버터플라이
Butterfly

사랑하는 사람들은 왜 뽀뽀를 해?

그래야 비둘기가 지저귀니까.

예쁜 꽃들은 왜 시드는 거야?

시드는 것도 꽃의 매력이거든.

늑대는 왜 토끼를 먹어?

먹어야 사니까

토끼는 왜 거북이한테 졌어?

서둔다고 좋을 게 없으니까.

프랑스 영화 〈버터플라이〉의 마지막 자막이 올라갈 때 나오는, 두 주인공 어린 엘자와 늙은 줄리앙이 듀엣으로 부르는 노래다.

'왜 아이들은 사랑이 필요한 것일까?'라고 영특한 엘자에게 묻고 싶고 '왜 노인들은 슬픈 옛일을 잊지 못하는 것일까?'라고 지혜로운 줄리앙에게 묻고 싶다. 본질이고 운명인 이것들에 대해 엘자와 줄리앙은 어쩌면 자기들 일이라 말문이 막힐지 모르겠다.

"엄마가 여차해서 날 못 지웠데."

이렇게 말하는 엘자는 철없는 엄마에게 방치되어 혼자 학교 다니고, 혼자 식당에서 게임보이를 하고, 한밤중까지 혼자 거리에서 맴맴 노는 8살 꼬마지만 어려운 단어 몇 개 빼놓고는 모르는 게 없다.

"아들이 갑자기 정신병에 걸렸소. 정신병원에 있는 아들이 나비를 갖다달라고 해서 아들을 위해 나비를 잡다가 이렇게 됐소."

민박집 주인에게 처지를 토로하는 줄리앙은 20년 전 죽은 아들을 생각하며 나비를 찾아다니는 외골수 노인이다. 위층에 이사 온 꼬마가 혼자 카페에서 늦게까지 있는 게 걸려 아파트로 데리고 왔더니 껌딱지처럼 달라붙는 데다가 입에서 나오는 말이 청산유수다.

"내일은 엄마가 학교로 데리러 와서 햄버거 먹고 영화 보러 가기로 했어."

그러나 어린 나이에 엘자를 낳은 엄마는 다른 남자와 있느라 그날 집에 들어오지도 않는다. 5,6월 중 딱 열흘만 날아다닌다는 멸종된 나비 '이자벨'을 찾아 올해도 산과 들로 먼 길을 떠나는 줄리앙. 줄리앙의 행장을 엿본 엘자는 줄리앙의 차에 숨어 들어가고, 한참 후에야 엘자를 발견한 줄리앙은 경찰서까지 엘자를 데려가지만 나비를 보고 싶다는

엘자의 간곡한 부탁에 다시 차에 태우고 만다. 엘자는 몰래 줄리앙의 휴대폰 칩을 빼 버려 줄리앙이 전화할 수도 없게 만들었다.

엘자와 줄리앙

맹랑하고 영리하고, 유식한 듯 무식한 엘자와 불행한 사연을 안고 혼자 살아온 무뚝뚝한 할아버지 줄리앙은 이자벨 서식지를 찾아 들판을 가로지르고 산을 지난다. 줄리앙은 엘자가 실종신고 된 것도, 자기가 수배인물로 뉴스에 나오는 것도 모른 채 엘자와 노닥노닥 티격태격 나비를 찾아다닌다.

줄리앙은 엘자가 말끝마다 '할부지'라고 부르는 게 아주 거슬린다.

"할부지라고 부르지 마!"

"그럼 뭐라 불러?"

"이름 불러."

"알려 주지도 않았으면서."

"줄리앙."

"노티 팍 난다."

아침 햇살에 반짝이는 산을 향해, "짱이다!"라고 말하는 엘자.

"그렇지?"

역시 기분이 좋아진 줄리앙에게 엘자는, "달력 그림 같다."고 한다.

"달력?"

갑자기 말문이 막힌 줄리앙의 입에서 나온 말도 썩 고급스럽지는 않다.

"그것보다는 더 써야지."

며칠이 지났을까, 지치고 엄마 생각이 났는지 집에 가고 싶다며 엘자는 줄행랑을 쳤다. 엘자를 잡아 끈에 묶어 끌고 가는 줄리앙에게 엘자는 제법 야무지게 저항한다.

"날 납치해서 지하실에 가뒀다고 말할 거야!"

"난 뭐 손 놓고 당하고?"

둘은 다시 그럭저럭 말동무가 되어 이자벨을 찾는 여정이 계속되는데 비로소 할아버지와 손녀 사이가 된 듯 보인다. 〈버터플라이〉는 캐릭터상 주동인 엘자가 대화를 이끌고, 감상을 불러일으키는 것도 엘자다. 엘자가 웃음을 주고 반전시키고 마음을 사로잡는다. 엘자의 말 펀치는 끝이 없다.

"옛날이야기 해 줘."

야영 텐트 앞에 앉아 엘자가 줄리앙을 조른다.

"그런 거 못 하는데."

줄리앙의 당연한 대꾸.

"나이 먹었어도 아는 게 하나도 없네."

뭔가 서로 시큰둥한 표정이지만
떼려야 뗄 수 없는 상황

줄리앙 역의 미셸 세로

엘자 역의 클레어 부아닉

　무뚝뚝하면서도 정이 깊은 줄리앙이기에 엘자의 맹랑함과 기발함이 우리의 마음을 더욱 탁탁 치고 들어온다.

　또한 우리 가슴에 깊이 스며드는 어린아이의 외로움이 있다.

　"내가 어렸을 때, 지금도 어리지만, 카나리아를 새장에서 꺼내 도망가라고 놓아 준 적이 있어. 그런데 안 날아가고 그냥 있는 거야. 기뻤어. 왜 게? 내 옆에 있으려고 하는 것은 날 사랑해서니까."

　엄마의 정에 굶주린 아이와 불행하게 죽은 자식을 위해 인생을 걸고 나비를 찾아다니는 노인, 필립 뮬 감독의 말대로 '외롭고 고독한' 두 사람이다. 엘자는 엄마에게 '사랑한다'라는 말을 한 번도 듣지 못했다고 말한다. 10대에 엘자를 낳고 혼자 키우는 엘자의 엄마는 '사랑한다'라는 말을 입에 올릴 줄조차 몰랐던 삭막한 영혼이었다. 외로움을 타면서도 내색하지 않고 해바라기처럼 자기를 그리워하는 엘자의 존재를 전혀 소중하게 생각하지 않는 엄마라는 사람. 아무리 들어도 어린아이 이름답지 않은 '엘자'라는 이름도 원래는 '엘리자'였는데 호적계 직원이 엘자로 잘못 쓴 것이라고 하니 엘자 엄마의 무기력한 삶이 그대로 비친다.

나는 영화 〈버터플라이〉를 아이들이 나오는 다른 영화와는 달리 조금 특별하게 잘 본 것 같다. 아이가 나오는 영화는 보통 재미로 보게 되는데 말이다. 극적이고 과장된 줄거리에 어린 배우들의 놀라운 연기를 즐기고 말 뿐이지, 영화를 길게, 혹은 깊이 음미하지 못하는 편이었다. 〈버터플라이〉도 어쩌면 영특한 주인공 엘자의 깜찍한 연기에 잠깐 젖었다가 나왔음 직한 프랑스 영화다. 그러게끔 아이 중심의 특별한 줄거리와 아이의 톡톡 튀는 대사가 조금 비사실적으로 느껴지기까지 한다.

그런데 참, 이 영화 〈버터플라이〉도 '아는 만큼 보인다.'라는 말을 크게 절감하게 한다. 엘자 역의 소녀 클레어를 보면서다. 클레어는 엘자의 느낌을 그대로 표현하고 전달하는 아이였다. 어른스럽고 영리한 엘자를 어린 소녀 배우 클레어가 연기하는 것이 아니라 클레어의 성격과 태도, 의식이 엘자처럼 성숙하였다.

"뭐가 어렵니?"

기자의 질문에 대한 클레어의 대답이 그것을 말해 준다.

"저와 엘자는 다르니까요. 엘자는 심술궂고 말도 많은 어린애 같아요."

클레어에게 대사를 읽히고 클레어의 촬영현장에 동행하는 클레어

엄마의 말도 클레어가 엘자를 자기 자신처럼 연기했다는 것을 우리에게 이해시킨다.

"영화 자체가 허구이긴 하지만 어린애에게 허구는 무리다. 아이는 자신이 원래 가진 걸 보여 준다. 아이가 가진 것을 재발견하는 것이다."

나이에 대한 편견 ―무엇을 깨닫고 파악하고, 또 표출하고 구현하기에는 어떤 나이에 이르러야 한다는 내 생각이 이 영화를 보기 전까지 깨지지 않고 유지해 왔다는 것이 놀랍기도 하고 재미있기도 하다. 그 많은 영화와 드라마, 연기자들을 보면서도 내가 연기라는 것을 참 알지 못하는구나 하는 생각도 든다.

나는 배우들이 '연기한다'라고만 느낀다. 훌륭한 캐릭터를 출중하게 잘 표현하고서도 캐릭터와는 아주 정반대의 이상한 사생활과 언행들을 보면서 배우들이 '연기한다'라는 생각이 굳어진 듯하다. 하긴, 보통 사람보다 훨씬 감각적이며 개성적인 기질의 배우들이 영화의 주인공과 비슷한 퍼스낼리티는 고사하고 평범한 가치관으로 사는 것은 어려울 것이다. 그래서 연기는 아무나 하지 못하는 일인지도 모른다.

〈버터플라이〉의 클레어를 통해 배우의 연기는 느낌을 표현하는 것임을 조금 알 것 같다. 당연히 캐릭터와 자신이 같지 않고, 또 장차 닮을 수도 없다. 다만 뛰어난 감수성으로 캐릭터의 감정과 마음을 느끼고 그것을 창조적 재능으로 표현하는 것이 연기가

부화하는 이자벨을 바라보는 줄리앙과 엘자

아닌가 하는 생각을 한다. 줄리앙 역의 미셸 세로의 말도 연기자들이 그런 면에서 참으로 진지하다는 것을 보여 준다.

"아이에게 대답 하나도 조심스럽게 했어야 했다. 50년 된 배우라고 건성으로 대하지 않고, 이야기를 들으면서 아이의 진심을 느껴야 했다."

그래서 외로웠던 두 사람, 엘자와 줄리앙이 결국은 사랑 하나를 찾게 되는 것을 나는 영화라고 치부하지 않고 현실의 이야기처럼 따뜻하고 아주 행복하게 받아들였다. 영화 마지막에 엄마의 이름이 뭐냐고 묻는 줄리앙의 귀에 대고 엘자가 속삭여 준 엄마의 이름은 '이자벨'이었다. 마침내 두 사람이 찾은 것은 엘자의 엄마 이자벨이었던 것이다. 신비의 나비 이자벨….

줄리앙이 야영지에서 보여 주는 그림자 마임은 원숙한 노장 배우 미셸 세로가 우리에게 보여 주는 자신만의 장기일 것이다. 그리고 나무 아래서 외로운 눈동자의 엘자가 부르는 '사랑의 찬가'(Hymne a L'amour)는 꼬마 클레어 부아닉의 18번일지도 모른다. 내가 여섯 살 무렵 동네방네 부르고 다녔던 '동백아가씨'처럼.

아홉 살 시절에서 날아온 편지,
이젠 그 시절로 편지를 쓰자

나에게서 온 편지

Du Vent dans Mes Mollets

'아이들 영화'가 있다.

만화영화나 아이들이 주인공인 영화, 동물영화, 또 공상영화와 판타지 영화, 아이들이 많이 나오는 영화….

그런데 아이들이 나오는 영화와 아이들이 보는 영화는 조금 차이가 있다. 아이들이 나온다고 해서 아이들이 다 볼 수 있는 것은 아니다. 아이들 수준의 영화가 있고, 아이들이 나와도 어른들을 위한 영화가 있다. 아이들은 저희 같은 애들이 나와서 깜짝 좋아하지만 곧바로 시들

해진다. 반면, 어른들은 아이들의 사랑스러운 연기에 젖고, 동심에 동화되어 시간 가는 줄 모른다. 아이들이 좋아하는 영화는 분명 아이들의 눈높이에 맞아야 한다. 그런 영화는 기발하지 않으면 어른들에게는 유치하게 여겨지지만, 또 영화가 너무 기발하면 아이들은 이해하지 못한다.

이것은 나의 '관람가' 등급인지 모른다. '아이들에게는 조금 어려워' 라거나 '재미없어'라는 나의 감상이 바로 등급 매김이다. '저 영화는 아이들 영화는 아니야', '아이들이 이해할 수 없어', 혹은 '허구적이야' 하는 판단 말이다. 그런 영화들은, 그러면, 어른들을 위한 동화 같은 영화 정도가 된다.

이런 나의 기준은 조금 모순이고 편견이다. 아이들이 나온 영화를 아이들은 이해하지 못할 거라니 말이다. 만화영화도 아니고 공상영화도 아닌 실물의 어린이 배우들이 아이 캐릭터를 연기하는 영화를 어른을 위한 영화라고 치부해 버릴 수는 없다. 이는 해당 세대의 아이들을 관객에서 배제, 혹은 소외시키는 일이면서 나의 아동기를 의식적으로 망각하는 것과 같다. 내가 저 나이에 이해하지 못한 것이 없다는 사실을 돌아봐도 그렇다. 부모의 문제, 남녀의 관계, 성에 대한 것 등 어른들과 학교가 전혀 말하지 않은 것을 나는 어떻게인지 알고 있었다. 영화에서 심각하고 어려운 장면이라면 주로 그런 것들인데, 따라서 내가 이해하지 못한 사건이나 장면은 없었다.

아이들은 말을 하지 않을 따름이지 아이들이 이해하지 못하는 세상 그림은 없다. 지식에서, 혹은 복잡한 심리파악에서 조금 달릴지 몰라도 어른 못지않게 열심히 세상을 파악하고 견디며 사는 아이들이 세상

을 보여 주는 영화를 이해 못 할 리가 없다. 호기심 천국인 세상 속에서 아이들이 제일 혹하는 것은 무엇보다 영화다. 까마득히 어렸을 적, 저녁을 먹고 난 시각에 엄마가 동네아줌마들과 약속한 듯 나갈 채비를 하면 영화 보러 간다는 것을 나는 어떻게 눈치채고서 따라가겠노라고 엄마 치맛자락에 매달렸던 기억이 선연하다.

우리 집에 처음 티브이가 생긴 것은 내가 아홉 살 때였는데, 그때 내가 어렵거나 재미없다고 느낀 것은 하나도 없었다. 티브이에 나오는 것은 다 재미있었다. 거의 어른들을 위한 프로그램만 있었는데 말이다. 가요, 드라마, 영화들은 대단한 오락거리였다. 가요를 모두 따라 불렀고, 토요일과 일요일 저녁에만 하는 드라마를 목을 매 기다렸다. 주말 밤의 영화는 정말 최고의 시간이었다. "가서 자라."는 아버지의 타이르는 음성이 언제 큰소리로 바뀔까 마음 졸이면서 티브이 앞에 딱 붙어 주말 심야 영화를 보았다.

〈버터플라이〉의 엘자가 아홉 살이고(사실은 여덟 살이라고 나중에 자백하는데, 엘자는 본인이 그 정도 '써도' 된다고 생각하는 정신수준이다), 〈나에게서 온 편지〉의 두 주인공 라셀과 발레리가 아홉 살이다. 그러니 이 아홉 살 인생들을 담은 영화에 대해 내가 과장되었다는 둥, 비현실적이라는 둥, 또는 '아이들 영화'인지, 아니면 어른을 위한 동심세계 영화인지 말을 삼는 것은 불필요할 따름이다.

〈버터플라이〉에서는 엘자가 사뭇 영리하고 말을 기가 막히게 잘해서, 그렇지 못한 아동기를 보낸 나의 경험상 조금 위화감이 있었는지 모르겠다. 내가 평범한 영화 한 편을 즐기지 못하는 것은 분명 상상력이나 유머 감각이 부족해서다. 그래도 다시 볼수록, 엘자의 처지와 행

동, 언어표현이 이해가 되었다. 나도 그 나이에는 떼를 쓰는 버릇이 없어졌고, 어지간한 눈치도 있어 딴에는 많이 참고 살았다. 오히려 엄마를 보호하거나 이해하려는 갸륵한 심성도 있어서 엄마가 나를 제일 사랑한다는 느낌으로 성장했다.

〈버터플라이〉를 따뜻하게 보고 나서 고른 영화가 〈나에게서 온 편지〉다. 〈나에게서 온 편지〉의 라셀과 발레리는 외톨이였던 엘자와 달리 엄마 아빠, 형제까지 있는 평범한 가정의 소녀들이다. 이 아이들이 학교에서 조금 뒷전인 것도 가정이 지극히 평범해서라고 보인다. 영화에도 그렇고 현실에서도 학교에는 교사의 사랑을 듬뿍 차지하는 부잣집 아이들이 있기 마련이니까. 라셀의 엄마 콜레트는 딸을 학교 문이 닫힌 후에야 데려다주거나, 아이들이 뿔뿔이 흩어진 뒤에 라셀을 데리러 간다. 라셀 방에 약간 맛이 간 엄마를 모시고 살면서 튀니지에서 자란 어린 시절, 자기를 챙겨 주지 못했던 엄마에 대한 깊은 원망을 간혹 토로하는 콜레트.

직장이나 가정에서 성실한 콜레트는 라셀이 선물로 받은 돈을 모아 아프리카 어린이를 후원하도록 교육하는 엄마지만 그러한 교육적

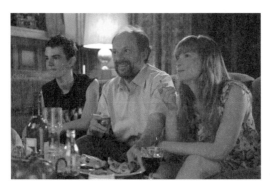

발레리 집에서 기분좋게 노는 라셀의 아빠

인 사고를 이제 막 주위에 눈을 떠 친구와 오락이 필요한 어린 소녀 라셀이 좋아할 리가 없다. 선망하는 예쁜 급우처럼 머리를 길게 기르고 싶다고 말하는 라셀에게 콜레트가 하는 말은 자식을 키운 엄마들에게는 친숙하다.

라셀 가족. 콜레트의 모습이 사뭇 전시적이다

"너처럼 똑똑한 아이는 외모에 신경 안 써도 돼."

라셀 아빠는 주방가구를 만드는 회사의 목공기술자인데 지극히 덤덤하게 그냥저냥 사는 유대계 중년이다.(프랑스 문화의 한 특징인 출신과 계층에 대한 포용성이 부모들의 과거에 녹아 있다.)

"내가 아우슈비츠에서 살았을 때…."

혹은, "내가 네 나이 때…."

라셀이나 콜레트가 자기에게 무언가를 요구하거나 불만을 말하면 즉각 터지는 말이다. 라셀의 엄마와 아빠는 침대에서 등을 돌리고 자는 부부다.

라셀이 개학 첫날 사귄 발레리는 맺힌 데 없는 엄마와 멋있고 분방한 오빠 영향인지 영리하고 거침없고 유쾌하고 따뜻한 인디고 걸이다. 발레리나 되니까 지각만 하고 수줍음 많고 걱정보따리인 평범한 라셀을 옆자리에 앉히고 친구가 되었을 것이다. 발레리 엄마 카테린은 근사한 선물을 들고 발레리와 함께 라셀의 생일 파티에 오지만, 콜레트는 그 두 사람은 안중에 없이 라셀 친구들을 기다리다가 또 일일이 전화를

한다. 그때마다 발레리의 존재를 일깨우듯, "발레리가 왔는데…."라고 말하는 카테린이 사람 좋아 보이고 귀엽기만 하다.*

소심한 라셀과 대담한 발레리, 그리고 두 가정에서 일어나는 일은 우리의 흥미를 끌고, 생각 거리를 주고, 조금 아슬아슬하기도 하고, 무슨 사건도 같지만 어느 것 하나 아이들 키우는 부부, 혹은 한 집안 이야기 같지 않은 것이 없다. 프랑스와 한국의 문화, 콜레트나 카테린과 한국 부모들의 차이를 넘어 이들이 살아가는 방식은 충분히 공감되면서 좋아 보인다.

무엇보다 라셀과 발레리의 학교생활, 두 단짝 소녀의 우정과 놀이는 어쩌면 우리의 그 시절을 그대로 닮았는지. 친구들을 울리고 어른들을 놀라게 하고 학교를 뒤집는 엉뚱한 듯 겁 없는 장난은 바로 아이들의 모습 그대로다. 라셀과 발레리 자신은 엉뚱한 게 아니라 단순하고, 겁이 없는 것이 아니라 겁을 모르는 천진발랄할 소녀들일 뿐이다. 또 호기심이 충천해 있는 나이로 성인남녀의 섹스행위 등 성에 대해서 알 것은 알고, 엿보는 모험을 즐길 줄도 안다.

* 콜레트의 아네스 자우이와 카테린 역의 이자벨 카레는 참 멋진 조화를 이룬다. 무엇보다 아네스 자우이는 존재 자체로 웃기고 진지하고 심각하고 슬픈 심정을 다 이끌어 내는 놀라운 배우다. 〈타인의 취향〉의 아네스 자우이 하면 더 할 말이 없는 사람이기도 한 그녀가 만든 영화, 그녀의 연기를 보노라면 저렇게 멋있는 사고와 감성과 재능을 가진 여자가 또 있을까 싶다. 콜레트가 라셀을 늦게 데려다주고 늦게 데리러 오는 것은 그녀가 게으르거나 열의가 없어서가 아니라 아네스 자우이만의 유머러스한 몸짓으로 보인다.

아이들은 노는 게 연극이다. 지어내기도 잘하지만, 당시 어른들이 푹 빠져 보는 드라마 대사 같은 것들을 아이들도 입에 달고 다닌다. 주로 티브이 드라마를 그대로 흉내 내거나 가수들 노래, 그렇지 않으면 인형놀이인데 그런 점에서 아이들 세계는 어른들의 그림자 같기도 하다.

나도 초등학교 내내 친구들을 집에다 데려다 놓고 학교놀이를 하거나 연극을 하면서 놀았다. 스승의 날이 되면 우리는 연습한 연극을 선생님 앞에 보여 드리기도 했고, 어느 해 어머니날에는 내가 엄마를 앉혀 놓고 혼자 연극을 하고 가수들 노래를 부른 적도 있다. 시도 때도 없이 나다니며 놀고, 뛰어다니며 놀았다. 쑥을 캐러 다니고 꽃구경 가고 또 물고기를 잡겠다고 첨벙거리며 다녔던 것이 그 시절이다. 손위 형제들 노는 곳에 기를 쓰고 쫓아다니고 또 말들은 얼마나 제멋대로 했

싱글맘인 카테린의 맨발. 이 맨발 모습에 라셀 아빠의 마음이 흔들린다

걱정 많은 소녀 라셀의 이야기를 들어주는 트레블라 선생님(이자벨라 로셀리니의 오랜만의 모습)

는지…. 라셀과 발레리처럼 말이다.

엉뚱하고 물정 모르고 개구쟁이들인 라셀과 발레리의 모습, 엄마들끼리의 어색한 대화, 어른들의 이상한 눈치, 부부의 틈새, 결국은 아이들 수준인 부모들의 이야기에 나의 그 시절이 시종 오버랩 되면서 〈나에게서 온 편지〉를 보았다. 그리고 한 가지 궁금증이 피어오른다.

'아이들 세계를 다룬 영화를 어른들은 무슨 생각을 하면서 볼까?'

환상이 아닌 희망이 들어 있는
정직한 영화

자전거 탄 소년
The Kid with a Bike

어렸을 적부터 나와 함께 비디오 대여점을 다니고 영화를 골랐던 우리 아이들은, "이것은 엄마가 좋아하는 영화다."라는 말을 곧잘 한다. 아이들은 저희 나름대로 엄마가 좋아할 것 같은 영화, 엄마 풍의 영화를 익혔다. 한 폭의 그림과 같은 배경, 갈색 톤의 포스터 색조, 아름답거나 진지하거나 성실한 표정의 인물, 그리고 서정적인 제목….

'자전거 탄 소년'이라는 제목과 포스터 사진은 말할 것도 없이 '엄마 풍'의 영화다. 게다가, 아가씨가 된 인하가 나에게 적극적으로 추천한

영화였다. 뮤직포유 사람들이 영화가 어렵거나 재미없다는 표정을 비칠 때마다 내가, "이 영화는 우리 인하가 초등학교 때 재미있게 본 영화에요."라고 말하면서 긴장을 풀어 주곤 했던 내 말 속의 주인공 인하는 성장하는 내내 영화를 잘 보더니 곧잘 나에게 영화를 추천하였다. 그러나 정말, 내가 영화를 잘 보아내는 사람인지 스스로 의심스럽게 만들 만큼 나는 〈자전거 탄 소년〉을 견디지 못하였다.

음악이 전혀 없는 건조한 화면, 한 마리 야생의 짐승처럼 거칠고 폭력적인 에너지를 뿜어내는 소년의 모습이 내 마음을 탈진시키다가, 마침내 동네 약쟁이 건달이 소년에게 접근하고부터 나는 더 이상 영화를 볼 수 없었다. 거기다가 보육원에서 사는 소년의 위탁모를 자처한 동네 미장원 여자 사만다의 모습, 그가 여주인공일 것인데도 너무도 평범하여 이 영화에서 바랄 것이 없어 보였다.

몇 달 후, 나는 숙제를 마무리하는 심정으로 다시 〈자전거 탄 소년〉을 틀었다. 자전거를 타고 아빠를 찾아다니는 소년, 소년을 위험에 빠뜨리는 약쟁이, 소년을 위해 많은 것을 희생하는, 동기가 불분명한 미용사…. 상황은 심각하고 관계는 파괴될 듯하다. 그나저나 소년이나 미용사에게 좋은 일이 있을 것이 없다. 좋은 일이란 소년이 자신을 보호하는 미용사에게 제발 마음을 열고 좀 진정하여 아이답게 사는 것이지만 그럴 원천이 소년에게는 전혀 보이지 않는다. 강도행각으로 훔친 돈을 아빠에게 가져다줄 정도로 아빠에게 집착하는 소년은 그러나 다시 버림받고 거의 발광상태가 된다. 영화 속의 그 짧은 시간 안에 무슨 대단한 전기가 있으랴. 나는 소년이 자전거를 몰고 다니는 행로를 지켜보기만 할 뿐이었다.

공상을 해보거나 재미나 감동을 느껴 봄 직한 거리감이 단 한 치도 없었다. '라이프 고즈 온'(Life goes on) 자체인 마지막 장면까지 끌려가 듯 보고서 나는 디브이디 플레이어를 끄고 자리에서 일어났다. 옷을 챙겨 입고 시내 볼일을 보기 위해 집을 나섰다. 나의 그런 모습이 자전 거를 타고 자기 갈 길을 가는 소년의 모습처럼 아무렇지 않게 내 눈에 비친다. 나는 마치 영화의 연장인 양 영화 한 편을 보고 난 것 같지 않 은 느낌으로 움직이고 있었다. 그러다 주차장에서 차를 빼고 문을 나 와 길로 들어서는 내 눈에서 갑자기 눈물이 주르륵 흘러내렸다. 뜻 모 를 눈물이었다.

궁금했다. 인하는 〈자전거 탄 소년〉의 어디가 좋아서 나에게 그토록 권했던 것일까. 나는 인하에게 메일로 물었고 인하는 답장에, 소년의 성난 눈빛, 성에 받힌 행동이 가슴에 파고들었다고 했다. 자기를 버린 아빠를 찾아다니는 소년, 상처받은 소년의 표정과 모습, 행동이 너무 사실적이었노라고….

영화를 놓고 '사실주의'라는 말처럼 내가 기피하는 말도 없다. 아무 렇게나 이어가고 끝내면서 그것을 사실주의라고 하고 '리얼한' 현실 의 모습이라고 하니 할 말이 없 어 나는 아예 관심조차 두지 않 는다. 누가 현실이 무채색이라 는 것을 모르나, 덜컥거리면서도 느리고, 느닷없으면서도 재미없 고, 간절한 것은 많지만 감동 없 이 흐르는 것이 현실이라는 것

소년에게 접근하는 동네 약쟁이

사만다는 소년을 데리고 아빠를
찾으러 다닌다

을 누가 모르나. 누가 운이 없는 사람들에게 지워진 끝이 보이지 않는
냉혹한 현실을 모르나…. 그런 사실의 현실을 영화로 만들고자 작정한
다르덴 감독 형제는 무슨 말을 하고 싶어서임이 분명한데, 그게 그들이
원하는 공유이자 비전일 터인데 이 사람들이 보여 주었던 것은 무엇이
었을까.

소년의 집착 대상은 자전거와 아빠였다. 자전거에 혹해 보지 않은 어
린 시절을 보낸 사람은 없을 것이다. 자전거처럼 '꼬순' 것이 또 있었을
까, 둥둥 횡횡 움직이는 기계의 마력은 자전거의 주인을 능히 황제로
만들어 주었다. 여자인 내 경험도 그럴진대…. 나는 많은 남자 형제들
속에서 그들이 어떻게 자전거를 원하고 즐기고 또 잃어버리는지를 잘
보고 자랐다.

자전거를 가져 본 사람 중에 자전거를 도둑맞아 본 경험이 없는 사람
또한 없을 것이다. 자전거가 사라졌을 때 나의 오빠들은 거의 제정신
이 아니게 몇 날이고 전주 시내를 뒤지다시피 하며 찾아다녔다. 그 몇
십 년 후 내 아들이 자전거를 원했을 때나 자전거를 타고 다닐 때나 또
자전거를 잃어버렸을 때의 모습은 나나 내 형제들의 그것과 조금도 다

르지 않았다.

소년도 자전거에 미치다시피 했지만 우리와의 차이는 소년은 자전거를 잃어버린 것이 아니라 아빠가 자전거를 팔아 버렸고, 아빠로부터 버림까지 받은 처지였다. 자전거를 팔듯 아들을 보육원과 남의 손에 던져 버린 아빠. 소년이 사수하는 자전거는 아빠를 찾고 아빠와 이어 주는 수단이면서 굴하지 않는 소년의 정신적 날개였다.

이런 소년 앞에 나타난 미용사 사만다. 그녀는 동네 진료소 대기실에 앉아 있다가 보육원을 도망쳐 들어온 소년에게 치어 넘어지면서 소년을 알게 된 여자다. 거기에서부터 불가사의한 사만다의 행동이 나타난다. 소년이 자전거를 찾는다는 것을 알게 된 사만다는 자전거를 되사서 소년에게 돌려주고, 소년의 주말 위탁모가 되어 준다. 소년의 아빠를 같이 찾으러 다니고, 소년에게 달라붙는 건달에게 경고하면서 소년을 보호하기 위해 온 힘을 다한다. 그럼에도 외골수 소년의 비행을 막을 수는 없다. 사만다는 소년으로 인해 애인과 헤어지고 나중에는 소년으로부터 상해까지 당하지만 묵묵히 고아인 소년의 문제를 해결해 주고만 있다. 훈계도 화도 애정의 표현도 없다. 마침내 이 둘은 함께 자전거 드라이브까지 하게 되었는데 소년에게 무서운 일이 벌어지고 만다.

마침내 아빠를 찾았지만…

우리가 소년의 모습에서 찾아내는 것은 다르덴 감독이 보여 주기를 원했던 그것이었을 것이다. 감

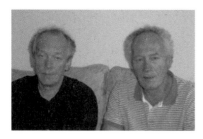

다르덴 형제 감독

독의 위대함은 삭막하면서도 암담한 사실 속에서 인간애와 희망을 말하는 능력에 있는 것 같다. 그래서 다르덴 형제가 사람들을 감동시키고 있는 것인지 모르겠다. 이 영화에는 감정을 호소하고 생각을 표현하는 대사가 없다. 감독은 표정과 행동에서 우리로 하여금 그것을 찾게 하니 그들의 감각은 비수처럼 무섭기만 하다.

내가 처음 〈자전거 탄 소년〉을 보아내지 못하였던 것은 나의 편협한 시선과 수용 능력을 말한다. 사람들이 보통 타인에게 그러하듯 나는 영화에 대해서도 각본을 만들어 두고 감상을 하는 사람이었다. 막연히 어떤 흐름과 어떤 결말을 품고서 영화를 보는데, 현실 외면이나 왜곡 수준의 로망이기도 했던 그것들은 영화 속에서 길들여지듯 채워져 버릇하였다. 그게 보통 말하는 '할리우드 영화'던가.

아빠로부터 버림받고 보육원에서 자라는 어린 소년에게서 나는 뭘 바랐던 것일까. 온순함과 사랑스러움과 어른스러움? 겁이 없고 당차며 의리가 있어 보이는 보육원생에게 동네 약쟁이가 해 줄 수 있는 것은 뭐여야 했을까. 외로운 소년의 말벗이 되고, 자전거를 찾아 주고, 다른 깡패들로부터 이 소년을 지켜 주는 것? 또, 작은 미장원을 운영하며 혼자 사는 여자가 사실은 고상한 매력의 소유자여서 관객들의 호기심을 채우고 기대를 충족시켜야 했는지….

오리지널 사운드 트랙이 없는 영화라…. 그래서 나는 이 영화를 지

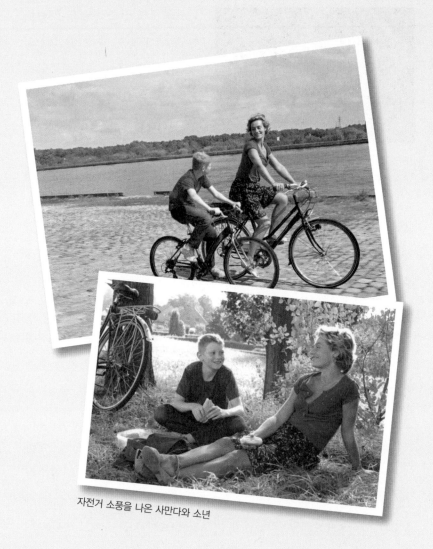

자전거 소풍을 나온 사만다와 소년

독히도 건조하다고 느꼈지만, 그러면, 우리 현실의 삶에 배경음악이 따라 준다는 말인가? 내가 슬픔에 겨워 혼자 울고 있을 때 어디선가 바이올린 선율이 흐르고, 내가 누군가와 심한 갈등을 일으키거나 극심한 두려움에 사로잡혀 있을 때 팀파니나 호른이 낮게 깔리는가? 내가 호젓한 길을 혼자 걸을 때, 내가 사랑의 감정에 젖어 있을 때, 밥을 먹고 일을 하고 하루하루 살아가는 현실의 감정과 사건 뒤편에서 온갖 악기의 음악이 적절하게 깔려 주는가 말이다. 사실 현실엔 음악이 없다.

음악이 없는 영화는 섬뜩하리만큼 고요하여, 섬뜩함을 음악 같은 것으로 진정시키지 않고 현실을 그대로 보게 하는 다르덴 형제의 힘이 무섭다. 건조하고 외로운 정서의 영화가 더욱 메마르고 적막하게 보였던 음악 부재의 〈자전거 탄 소년〉은 영화 속의 음악이야말로 영화 속 인생에 대한 가장 큰 포장이며 속임수라는 것을 보여 준다.

사실 〈자전거 탄 소년〉에 음악이 전혀 없지는 않다. 단 하나의 음악이 아주 짧게 극소수 장면에서 흘러나온다. 베토벤의 피아노 협주곡 「황제」, 위풍당당하고 화려한 1악장보다는 세련된 아름다움과 짙은 서정성을 지닌 2악장이다. 소년에게 위로가 필요한 부분이라고 생각되는 장면에 삽입시켰다고 감독이 말했다.

그러자. 우리가 우리를 위로하고 힘을 줘야 하는 순간에 음악을 깔자. 황제와 같은 음악을….

신과 함께 가라,
네 마음의 소리를 따라

신과 함께 가라
Vaya con Dios

정말 보고 싶었던 영화였다. 그러나 영화의 제목도 몰랐고, 누구에게
물어볼 수 있는 실마리조차 없었다. 그게 10년은 된 일 같다. 집안일을
하면서 돌아다니던 내 눈에 아이들이 틀어 놓은 티브이의 한 장면이
눈에 들어왔다. 수도복을 입은 사람들이 수상하고도 어리숙하게 벌판
을 횡단하는 게 보였고, 거기에 그들이 노래를 한다나 하는 영화 소개
였다.

"저 영화 재미있겠다, 보자!"

아이들에게 그렇게 말해 놓고 지나가 버렸는데 지나도 너무 지나서 그 영화를 찾을 길이 없어져 버렸다.

그러다가 작년, 지휘자 강민석 선생 부부와 이야기를 하던 중 '신과 함께 가라'는 영화 제목을 듣게 되었다. 그 순간 나는 그것이 내가 막연히 찾았던 영화가 아닐까 했다. 이런 것이 감각인가보다. 그게 맞았을뿐더러 디브이디로 제작된 〈신과 함께 가라〉를 재깍 구할 수 있었던 것은 디지털 시대의 축복이랄 밖에. 수도사들과 그들의 음악을 소재로 한 영화. 경건한 수도사들이 부르는 노래라면 신자·비신자를 떠나 얼마나 아름답고 황홀하겠는가. 성당이나 수도원을 배경으로 흐르는 음악은 보통 그레고리안 찬트인데 그것을 부르는 수도사들이라…. 바로 이런 것이 영화의 하이라이트일 것이며 그것을 보기 위해 영화를 보는 것이다.

수도원과 수도사들 영화는 그 자체로 흥미롭다. 단순한 수도원이나 수도사들 이야기가 절대 아닐 것이니 말이다. 숀 코너리와 크리스찬 슬레이터가 나온 영화 〈장미의 이름〉을 떠올려 봐도 수도원 이야기는 오히려 풍부하다. 수도원의 이미지와 반대되는 것들이 다 나타나고

태어나자마자 수도원에 맡겨진 아르보 수사

말 것이다. 종교, 신성, 금욕, 복종, 순결… 그런 것들이 아닌 세속적인 생각들, 뒤틀린 욕망, 억눌린 성욕과 범죄와 모험, 타락… 이런 것들 말이다. 또한 영화에 나오는 수도사 중에 웃기지 않는 사람이 없었다. 분명 모자라거나 냉소적이거나 음험하거나 단

순한 수도사 캐릭터들은 다들
보통 이상이어서 평범한 눈으
로 보기에는 그저 웃길 뿐이다.
　여기 〈신과 함께 가라〉의 수
도사들도 딱 그렇다. 외따로
떨어진 오래된 수도원에는 네

명의 수도사가 살았다. 수도원 원
장, 이 사람은 수도원의 유일한 후원자로부터 그동안 후원한 돈을 갚
으라는 소리를 듣고 스트레스로 영화 초반부에 죽었다. 벤노 수사, 예
수회 신학교 출신인데 중세의 종교음악에 대한 열정으로 이 곳 칸토리
안 수도원으로 들어왔다. 세 수사 가운데 중심 역할을 하는 사람이지
만 중간에 세속적 유혹에 빠지듯 연구열에 불타, 신학교 교장이 된 옛
동창의 음험한 제안에 맥없이 쓰러진다.
　그리고 타실로 수사, 가난한 시골에서 양아버지를 피해 10대에 이 수
도원에 들어온 이래 염소젖과 감자죽으로 수도원 식구들의 끼니를 책
임졌다. 나는 영화의 첫 장면, 들판에서 거구에 부리부리한 눈망울의
타실로 수사가 염소 한 마리를 "힐데가르트"라고 부르면서 엎치락뒤치
락 쫓아다니는 것을 보면서부터 웃음이 나기 시작했다. 자신이 애지중
지하는 염소 이름을 중세 최초의 여성 신비가이자 성녀인 힐데가르트
라고 붙여놓고 시도 때도 없이 부르고 쫓아다니는 타실로의 정신세계
가 어찌 재미있지 않은지. 몇십 년 만에 찾아간 고향 집에 머물고 싶어
하는 타실로는 벤노 수사로부터 평생 멍청한 농사꾼으로 살라는 욕을
듣고 만다. 절대 만만치 않은 타실로.

수도원을 나온 세 수사. 이때부터 모험 활극이
시작된다

"악보나 베끼면서 도서관에 처박혀 사는 당신보다 염소 젖을 짜는 내
가 주님께 더 가까이 있는지 모를 일이지!"

마지막으로, 가장 어린 아르보 수사. 갓난아이 때부터 수도원에서 키
워진 아르보는 바깥세상과 완전히 차단되어 기도와 묵상과 찬양만으
로 살아온 수사다. 순결한 아르보의 성장과 변화에 영화의 초점이 맞
춰지니 그가 주인공으로, 〈라벤더의 연인들〉에 나왔던 다니엘 브륄이
아르보다. 여자를 알게 되어 혼란스러운 아르보는 벤노 수사에게 수도
사도 여자와 사랑에 빠질 수 있느냐고 묻는데, 한창때 한 여자를 두고
친구와의 경쟁에서 이기기까지 했다는 벤노 수사는 진지한 대답을 해
준다.

"가능, 불가능의 문제가 아니라 문제는 자기가 원하는 게 무엇인가를
아는 것이지. 수도자로 살고 싶은가 아닌가…."

아르보는 속세의 흔적이 전혀 없는 순진무구한 수사지만 그렇다고
타실로나 벤노라고 해서 지금 수도원 밖의 세상을 더 아는 것은 없다.
휴대전화, 자동차, 카메라, 심지어 기차 타는 법 그 어느 것도.

이 세 수사가 불가피하게 수도원 밖으로 나온 것이다. 중세의 수도원

에서 살던 사람들이 갑자기 현대의 속세로 튀어나왔다. 타실로는 힐데가르트를 끌고, 벤노는 교단의 규범집을 품에 안고, 그리고 아르보는 원장수사가 임종 시에 준 교단의 유물인 소리굽쇠를 목에 걸고. 이들이 속한 교단은 칸토리안 교단이다. 독일 가톨릭 교단인 칸토리안 교단은 마틴 루터의 종교개혁과 함께 개신교의 회중 찬송이 성행하자 그 영향으로 찬미에만 힘쓰다가 파문당했다. "성령은 목소리와 함께하며 찬양으로 신께 다가갈 수 있다."는 교단의 규범에 따라 수사들은 오로지 노래로써만 예배를 드리고, 또 성서 연구보다 고악보를 찾고 연구하면서 수도 생활을 하였다. 그러다가 수도원이 망하고, 수도원 원장의 유언대로 교단의 규범집을 하나 남은 이탈리아 수도원으로 가져다주기 위해서라도 수도원 밖으로 나오지 않을 수 없게 된 것이다.

돈 한 푼 없이 독일에서 이탈리아로 가려는 그들. 솥단지를 등에 지고 낭창낭창한 샌들을 맨발에 걸치고 들판을 가로질러 기찻길을 건너, 바이에른을 지나 알프스를 넘어… 이때부터는 모험 활극이 된다. 매력적인 도시 여자도 만나고, 범죄 일당들에게 쫓기기도 하고, 오래전 살던 집도 찾아가고, 또 옛 동창의 화려한 벤츠도 타게 되는데 이 모두

몇십 년 만에 찾아간 타실로의 집

불법투기 현장을 취재하던 키아
라의 차를 얻어타는 세 수사

가 그들에게 잠재해 있던 감성, 혹은 욕망
을 자극하는 유혹이고 모험이고 위기다.
그 속에서 이들은 갈등을 겪고 서로 흩어
지기도 한다.

　수백 년 내려온 교단의 규범집을 들고
이탈리아로 가는 여정. 그게 신과 함께 가
라는 주문이었다. 신과 함께 가는 길은 결
국 마음의 길을 따르는 것이라는 분명한
메시지도 이 영화는 제시한다. 마음의 길
을 따라 마지막에 발견하는 것은 자신의 행복 위에 펼쳐지는 신의 자
비와 이해일 것이다. 그리고 신은 감각적 본성과 신성한 영성을 가르
지 않는 존재라는 것도. 중세 수도원을 배경으로 한 헤세의 소설 『나르
치스와 골드문트』에서 골드문트가 깨달은 것처럼 말이다.

　신과 함께 가라, 바야 콘 디오스. 우리 말 제목은 의미의 울림이 좋
고, 원제목은 소리의 울림이 익숙하다. 주문한 디브이디를 받아들고
〈신과 함께 가라〉의 원제가 '바야 콘 디오스'인 것을 알았을 때 나의 기
쁨은 더욱 커졌다. 남미의 트리오 로스 판초스가, 그리고 영어권에서
는 클리프 리처드, 냇 킹 콜 등 6,70년대를 풍미했던 가수들이 부른 노
래 「바야 콘 디오스」를 나는 부드러운 멜로디와 서정적인 가사 때문에
좋아했다. 물론, 영화 〈신과 함께 가라〉에는 앞에 말했던 것처럼 그레
고리안 찬트가 나온다. 이 세 수사가 부르는 그레고리안 찬트 장면은
참으로 성스럽게 영혼을 울린다. 그레고리안 찬트는 그렇게 만들어져
불리는 노래이니까 말이다. 누가 들어도….

졸탄 스피란델리 감독은 그레고리안 찬트를 대중에게 가장 아름답게 보여 준 사람이 아닐까 싶다. 굉음을 내며 양방에서 무서운 속도로 지나는 기차들 틈에서 혼비백산한 세 수사가 정신을 모으기 위해 서로를 부둥켜안고 부르는 성가, 채석장의 저녁 찬송, 그리고 무엇보다 성당에서의 성가는 이 영화를 정말 잘 보았다, 멋있다, 감동적이라고 말하게 하고도 남을 것이다. 나는 오로지 그 장면을 보여 주고 싶다는 간절한 바람으로, 다른 어느 영화보다 든든하고 기쁜 마음으로 〈신과 함께 가라〉를 뮤직포유로 들고 왔다. 나는 거기에서만 그친 것이 아니라 전국에 있는 나의 지인들을 그날 뮤직포유로 초대했다. 성당의 찬양 장면을 보여 주고 싶은 일념으로.

그런데 그동안 단 한 번도 없었던 이상한 일이 그날 일어났다. 성당에서 이 세 수사가 성가를 부르려는 찰나에 디브이디 화면이 멈추어 버렸던 것이다. 강석종 선생이 단상으로 후다닥 뛰어올라 되돌려서 아무리 어떻게 해봐도 그 장면이 재생되지 않았다. 강 선생님이 끙끙거리는 모습을 한참 보면서 나는 속으로 웃었다. 지나친 몰입, 지나친 열망… 결국 지나치게 팽팽해진 에너지가 툭 끊긴 것이다. 그 순간에 몰입된, 그 장면을 향한 나 혼자만의 열정이 뮤직포유 전체의 흐름을 끊어놓을 정도로 컸다. 그러나 아무리 그렇다고 해서 그것이 딱 그 순간, 그 장면에서 멈출 것은 뭐란 말인가. 그래도 그런 일이 벌어지고 말았

대도시 기차역의 벤노와 아르보

세 수사가 마침내 당도한 이탈리아 수도원

으니 어쩌지 못하고 그 장면을 건너뛸 수밖에 없었다.

　나에게 영화 〈신과 함께 가라〉는 맹맹해져 버렸다. 영화가 끝난 후, 함께 저녁을 먹는 시간에 강석종 선생님이 그 부분을 다시 틀었는데 언제 끊겼느냐 싶게 부드럽게 잘만 나왔다. (지금도 〈신과 함께 가라〉 디브이디는 아무 이상 없이 잘 돌아간다.) 나는 '에너지의 균형'에 대해 새삼 생각했다.

　뮤직포유에서 영화를 함께 보았던 8년 동안, 그때 처음 나타났던 그런 현상은 그 뒤 지난여름 또 한 번 일어났는데 케이트 윈슬렛이 나온 영화 〈레이버 데이〉를 보면서였다. 그날은 나의 여고 동창들이 연간 계획에 따라 뮤직포유에 와서 영화를 보기로 한 날이었다. 나는 친구들을 위해 일부러 '여자 영화'라고 할 수 있는 〈레이버 데이〉를 준비했는데, 내 동기들과 함께 뮤직포유 안의 모든 사람이 한참 빠져들어 간 어떤 장면에서 디브이디가 멈춰 버렸다. 어쩌면 그때는 나의 에너지보다 그들의 열기가 문제였을 것 같다.

III

야만의 시대 – 전쟁과 선거

보리밭을 흔드는 바람

그을린 사랑

맨 오브 더 이어

죽음의 연주

켄 로치 때문에 알아야 하는 아일랜드와 영국 역사

보리밭을 흔드는 바람

The Wind that Shakes the Barley

'내가 과연 영화를 좋아하는가?'

이런 자문에 나는 선뜻 '그렇다' 소리를 하지 못한다. 사람들이 영화를 대하는 이상도 이하도 아닌 정도라고 생각한다. 어쩌면 보통 사람들보다 더 영화를 못 보는 편인지도 모른다. 천만 관객 돌파라고 소문난 영화 같은 것도 보지 않으니 말이다. 그런 사람이 영화를 좋아한다고 어찌 말할 수가 있을까. 좋아한다는 것은 가리지 않는다는 말일 것이다. 영화 하나 고르는 것을 그렇게 힘들어하고 영화 한 편을 볼 때마

다 지독히도 끙끙거리는 사람이 영화 일반에 대해 '좋아한다'라고 말하는 것은 진정 어불성설이다.

그러나 '좋은 영화'는 있다. 나는 지금 어떤 '좋은 영화'를 놓고서 내가 정말 영화를 좋아하는 사람인지 깊이 헤아리고 있다. 그러면서, "아니다, 영화는 좋아하고 싫어할 그런 대상이 아니다."라고 정리하고 있다. 내가 받은 교육, 내가 읽는 책, 내가 만나는 사람, 먹는 음식, 활동과 일… 모든 생활 속에서 나를 자극하고 돌아보게 하며 돕고 성장시키는 것들처럼 영화 또한 나의 삶 일부분으로 어디에도 있어 시시때때로 만나는 것일 따름이다.

〈보리밭을 흔드는 바람〉.

영국의 혹독한 탄압과 동족 간의 살육이 아일랜드를 피로 물들였던 1920년의 아일랜드 역사와 희생자들을 보여 주는 영화. 나로 하여금 영화를 좋아하지 않는다고 자신에게 새삼 토로하게 한 영화.

'나는 왜 이 영화를 보고 앉아 있는 거야. 아직 뭘 더 알아야 하고 배워야 하고 분노해야 하고 움직여야 하는가 말이야.'

답답하고 혼란스러운 마음으로, 나는 정말 영화를 못 보는 사람이구나 하는 것을 자꾸 깨달아 가면서 온몸을 들썩여 가며 〈보리밭을 흔드는 바람〉을 보았다. 시간이 흘러 〈보리밭을 흔드는 바람〉을 마음속에 떠올리니 저절로 눈물이 고여 왔다. 정말 좋은 영화라는 감동과 함께.

똑같은 역사적 배경의 〈마이클 콜린스〉를 본 3년 후, 나는 〈보리밭을 흔드는 바람〉을 뮤직포유로 가지고 왔다. 영화를 다 보고 나서 사람들은 한마디도 하지 않았다. 나 또한 여느 때와는 달리 한마디도 하지 않았다. 보는 내내 참 힘들었을 따름이다, 여전히.

평화롭고 유쾌한 헐링 경기 모습

 나지막한 산으로 둘러싸인 너른 풀밭에서 한 떼의 남자들이 엉겨 붙어 헐링 경기를 하는 장면으로 영화는 시작한다. 얼마나 평화롭고 즐거운 광경인지. 아일랜드의 전원은 아름답기 그지없다. 풀들이 부드럽게 바람에 날리는 잔잔한 구릉, 연초록의 산, 늠름한 나무와 우거진 숲. 〈보리밭을 흔드는 바람〉의 자연은 인상파 화가의 그림 같다.

 한동네 남자들의 우정과 힘을 고스란히 보여 주는 헐링 경기의 모습은 낭만적이고 유쾌하기만 하다. 제멋대로 공을 끼고 있는 소년, 상대편의 얼굴을 스틱으로 치고 발을 걷는 청년, 소리를 꽥꽥 지르며 경기를 이어가는 아저씨…. 헐링 경기를 마친 이들은 누구네 집으로 몰려가는데 여기에 느닷없이 영국 군인들이 들이닥쳐 총검을 휘두르며 소리를 지른다. 급기야는 옷을 벗으라며 이들을 밀어붙이는 포악에 나는 숨이 멎을 듯하다. 자존심을 짓밟히는 남자들, 영화 초반부터 마치 한 무더기의 사람들이 몰살당할 것만 같은 공포감으로 인해 나는 눈을 감

고 뜨지를 못했다. 비극은 결코 스쳐 지나가지 않았다. 가장 어린 미하일이 모국어인 게일어를 쓰며 반항하다가 군인들에게 맞아 숨진다.

주인공 데미언(킬리언 머피)은 갓 의대를 마치고 런던의 병원에 취직하여 떠날 사람이었다. 연인 시네드의 동생 미하일이 맞아 죽은 다음 날, 런던으로 가기 위해 기차를 타려던 데미언은 군인들을 다시 보게 된다. 규칙 때문에 군인은 태우지 않는다는 기관사와 역무원을 처참히 구타하는 군인들. 데미언은 기차를 타지 않고 형과 친구들에게 돌아간다. 형 테드는 아일랜드 공화국군(IRA)의 지역 지휘자로 데미언이 런던으로 떠나지 않고 자기들과 함께 독립투쟁에 가담할 것을 바랐다. 말이 공화국군이지 이들은 자발적인 시민군이다. 그러나 이들이 전투하는 것을 보면 게릴라군이다.

데미언은 군사훈련을 받는 한편 관청을 습격하여 무기를 얻고 영국군과 총격전을 벌인다. 아일랜드 지주는 자기 집의 일꾼인 크리스를 영국군에 밀고하고 크리스의 자백으로 테드와 동지들은 은신처에서 잡혀 구금된다. 열 손가락의 손톱을 녹슨 벤치로 뽑히는 고문을 당하는 테드. 총살형 직전에 아일랜드계 영국 보초의 도움으로 감옥을 도

시네드 집에 들이닥친 영국군

크리스를 총살하려는 대원들

망 나온 테드 형제와 동지들은 이동 중인 영국군을 습격하고, 이에 대한 보복으로 영국군은 시네드의 집을 불태운다.

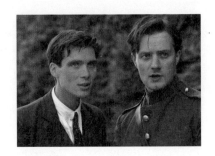
데미언과 형 테드

이게 중반까지의 줄거리다. 영화가 보여주는 것은 강대국 영국이 700년에 걸쳐서 착취한 가난하고 헐벗고 초라한 나라 아일랜드와 아일랜드인에게 행하는 잔혹함이다. 아일랜드 공화국군의 필사적인 저항과 북아일랜드 도시 벨파스트와 런던 빌딩의 폭파, 정부요인 암살 등으로 결국 런던의 처칠 등은 협정을 제안하고 조인이 성사된다. 그러나 아일랜드 성당과 언론과 정치인들이 평화협정이라고 선전하는 조약은 불평등조약으로, 아일랜드를 독립국이 아닌 자치령으로 만들며 영국인들과 신교도들이 많은 북아일랜드는 제외되었다.

이제 〈보리밭을 흔드는 바람〉의 투사들은 조인을 거부하는 쪽과 조인을 지지하는 쪽으로 갈린다. 이것이 식민지의 국민을 두 번 죽이고 더한 비극으로 몰고 가는 필연적인 과정이다. 지구 상에서 식민지였던 나라들은 독립과정에서 대부분 피비린내 나는 동족상잔의 내전을 겪어야 했다. 오랜 전쟁과 동지들의 죽음에 지친 전사들, 완전한 독립의 명분에 마지막 신명을 던지는 투사들, 식민지배하에서 기득권을 누렸던 자들, 그리고 주도권을 잡은 정치인들의 선전에 흔들리는 민중들은 두 패로 나뉘어 내전을 치르고 마는 것이다. 외세가 아닌 자국 내의 타이념, 혹은 타 종교로 투쟁대상이 변환된다. 그것 역시 주권투쟁만큼

이나 무서운 생존권 전쟁이다.

테드의 말대로 아프리카와 인도, 다른 식민지를 가지고 있는 영국이 아일랜드를 완전하게 독립시켜 선례를 남길 리 없다. 처칠과 체임벌린을 비롯한 런던의 정치인들을 "상상을 초월하게 사악한 인간들"이라고 말하는 테드. 런던의 정치인들은 아일랜드 대표들에게 끔찍한 전쟁을 치르게 될 것이라고 협박하여 조인하게 하였다. 자체분열, 내전으로 가게 되는 이념과 현실론의 대립과 투쟁이 강대국들이 던져 주는 한 장의 문서로부터 비롯된다. 아일랜드 독립전쟁에 참전했던 영국 대령 버나드 몽고메리는, "반군이 스스로 붕괴하도록 만들기 위해 어느 정도 자치를 허용할 필요가 있었다."고 회고했다고 하니 한 민족, 국가를 파괴하는 그들의 작전은 치밀하기 그지없다.

지구상 어느 식민지 지배보다 길고도 가혹했던 영국의 아일랜드 지배에 대해 나는 어떻게 그렇게 긴 무력지배가 가능했을까 하는 의구심을 종종 가졌다. 지배국이나 피지배국이나 같은 백인종의 나라에서 그토록 짐승취급을 하고 짐승취급을 받는 오랜 인간의 역사는 이해하기 어려운 측면이 있었다. 그런 나에게 인종 문제에 관심이 있는 인하

고릴라 형상의 아일랜드인이 술주정과 행패를 부리고 있다

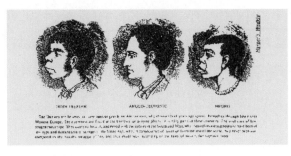

왼쪽부터 아일랜드인, 영국인, 흑인

가 얼마 전 아일랜드인의 부정적 이미지에 대한 충격적인 이야기와 함께 조사 자료를 가져다준 것은 놀라운 사건이었다. 인하는 아일랜드인이 인종으로는 아프리카인이나 아메리카 흑인으로 여겨졌고, 미국에서 아일랜드 이민자들은 백인이 아닌 흑인으로 분류되었다고 한다. 자료에는 아일랜드인이 유인원으로 묘사되거나 심지어 원숭이보다 못한 존재로 풍자되었다. 1893년 '라이프 매거진'이라는 잡지에는 동물원의 원숭이들이 자기들을 '아이리시'라고 불러 슬프고 원통하다는 만화와 시까지 게재되었다. 네바다 교육국과 미시간 주립대 등 몇 개 대학 홈페이지에서 발견한 당시의 풍자만화에는 고릴라나 원숭이 형상을 한 아일랜드인이 술주정을 하고 경찰에게 행패를 부리고 시민들을 구타하는 장면들이 실려 있다. 이렇게 한 민족을 뿌

리째 뽑아 인간임을 부정하면서 그들을 무능하고 사악한 짐승으로 인식하지 않고서는 그토록 길고도 잔학한 통치가 불가능했을지 모른다. 반인륜적인 식민지배를 강고하게 영속시키는 논리들인 만큼 교묘하고 극단적이지 않을 수 없다. 처칠이 의사당 계단을 오르는 간디를 향해, "저 벌거벗은 원숭이를 보라."고 한 말은 조롱이나 비유가 아니라 그의 확실한 인식이었는지도 모를 일이다.

테드와 데미언은 결국 길을 달리한다. 테드는 영국의 잔악성, 군사력을 들어 더 이상 목숨을 잃지 말고 조인을 받아들이자고 한다. 1차 대전 때 여자와 어린아이를 포함한 1700만 명의 사람들이 죽어 간 것을 지켜만 본 사악한 인간들이 아일랜드 공화당원 몇 명 죽이는 것에 눈 하나 깜짝할 것 같은가? 그러니 힘을 비축하여 완전한 독립을 찾자고 주장한다. 데미언은 조약이 타협 없는 완전한 자유를 지지하는 국민을 저버렸고, 개인보다 공공의 복지를 실현하는 민주화 실현의 희망을 꺾었다고 분노한다. 데미언에게 이상주의자라고 말하는 테드. 자신이야말로 현실주의자라고 말하며 형 테드에게 영국의 하인이라고 맞받아치는 데미언.

데미언과 뜻을 같이하는 동지들은 다시 무장하여 아일랜드의 정규군이 된 전날의 동지들에게 총격을 가하고 데미언은 무기를 훔치려다가 그들에게 붙잡힌다. 학교와 병원으로 돌아가 시네드와 함께 행복하게 살라고 동생을 설득하는 테드, 그가 원하는 것은 저항파의 대장과 무기고가 있는 위치였다. 그러니 데미언더러 배반자가 되라는 말이다. 데미언은 지주에게 동지들의 은신처를 알려 준 어린 크리스를 명령에 따라 총살한 사람이 자신이라는 것을 형에게 상기시킨다. 데미언은 결

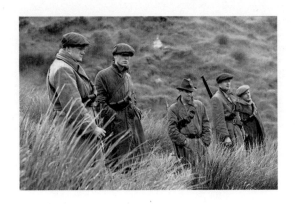

국 테드의 집행구령에 맞춰 총살당한다.

이게 〈보리밭을 흔드는 바람〉의 후반부 줄거리다. 나는 지금 어째 영화의 줄거리를 다 말하고 있다. 정말 이것이 중요해서인가? 나는 이런 줄거리를 놓고 끙끙거리면서 영화를 탓하고 폭언과 총탄 소리에 귀를 막고 고문 장면에 머리를 돌리고 그랬는가? 100년 전의 이 아일랜드의 역사를 놓고….

켄 로치, 살아 있는 양심과 지성의 감독. 이 시대 가장 확실한, 가장 독보적인 사회주의자. 사회주의를 가장 아름답고 강력하게 표현하는 좌파 감독. 생각과 의식이 있고 인간애, 정의, 평등의 마음이 조금이라도 있는 사람이라면 결코 조용히 앉아서 자신의 영화를 볼 수 없게 하는 사람.

켄 로치는 자신의 어떤 영화보다도 강하고 직접적인 메시지로 자본주의와 제국주의를 비난하고 있다. 영화의 어디에서도 영국의 미덕은 터럭만큼도 찾아볼 수 없다. 켄 로치는 참으로 가차 없고 치열하게 자본가와 영국과, 위인으로 추앙되는 영국의 정치인들, 권력을 옹호하는

종교를 비판한다. 영화 속의 대사 하나하나는 그런 메시지다. 대사가 아니라 이념이며 정신으로 점철된 영화다. 그런 대사들은 고문과 방화와 살인, 폭력보다 더 자극적이고 더 고통스럽다.

"무엇에 반대하는지 알기는 쉽지만 뭘 원하는지 아는 것은 어렵다."

데미언은 자신이 존경하고 따랐던 노동자 출신의 저항군 댄(댄도 결국 총에 맞아 죽는다)이 한 이 말에 덧붙여 총살당하기 전 유언을 쓴다.

"나는 이제 그것을 알겠다. 그리고 그것이 나에게 힘을 준다."

켄 로치는 〈보리밭을 흔드는 바람〉을 진정 따뜻하게 그렸다. 사랑하는 형제간의 비극적인 최후가 사람들을 더욱 착잡하고 안타깝게 만든 듯하지만, 그것은 내전의 실상을 그린 것 이상도 이하도 아니다. 켄 로치는 그러한 비극적 이야기가 아니라, 대립하고 서로 적이 되어 죽고 죽이는 형제, 동지인 아일랜드인들에 대해 완벽하리만큼 중립적인 시선을 고수하는 것에 엄청난 힘을 들인 것으로 느껴진다. 거기에 나오는 아일랜드인 어떤 사람에게도 혐오심을 불러일으키는 장치나 대사 한마디가 없다. 조약을 놓고 열띤 논쟁을 벌이는 두 패, 이들은 모두 절실하고 진실하다. 과거의 동지들을 죽이는 이들에게 잔인함이나 폭력

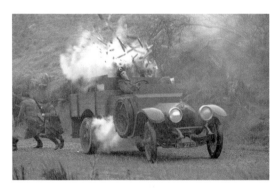

감옥을 탈출한 대원들은 이동중인 영국군을 습격한다

의 쾌감 같은 것은 전혀 없다. 현실에서는 협정의 아일랜드 대표였던 마이클 콜린스를 매국노로 비난하는 켄 로치 자신이면서도 말이다.

켄 로치는 국가는 완전한 자유를 가져야 하고, 노동자와 농민들은 차별 없는 삶을 살아야 한다고 믿는다. 그렇지 않으면 악이다. 그는 영화로, 오로지 그 신념을 전파한다.

"영화로 세상을 바꿀 수 있는가?"

그는 이런 질문을 받았다. 그가 감독으로서 평생(올해 여든 살이다) 만들어 온 영화가 하나같이 스스로 바꿀 힘이 없는 사회의 하층민 ─불법 체류자, 노동자와 소농, 실업자들과 식민치하 시의 옆 나라 아일랜드를 무섭게 싸고도는 영화였기 때문에 그가 약자와 강자가 공존하는 불평등한 세상을 바꿔 보려고 몸부림치는 것으로 보였는가보다. 이 질문에 그는 대답한다.

"물론 영화로 세상을 바꿀 수는 없다. 그러나 세상이 더 나쁜 곳이 되지 않도록 개입할 수는 있다."

'성공한 사회주의국가는 없지만 성공한 사회주의자는 한 사람 있다. 그 사람이 바로 켄 로치다.'라고 나는 말하고 싶다. 켄 로치는 〈보리밭을 흔드는 바람〉으로 칸 영화제의 황금종려상을 받았으며, 가장 존경받는 대표적인 영화감독이라고 어디에서나 칭송을 받으니까 말이다. '성공한 사회주의국가…' 운운은 나의 이념적 성향과는 무관하며 켄 로치가 일관되게 굽힘 없이 지향하는 사회주의의 이념이나 강령의 실천, 무권위주의의 측면에서 성공적인 나라가 없다는 말이다.

그런 점에서 켄 로치야말로 이상주의자처럼 보인다. 그러나 그는 분명 자신이야말로 현실주의자라고 생각할 것이라고 나는 이해한다. 사

켄 로치 감독

람들이 나를 이상주의자, 몽상가라고 할 때마다 나는 나의 생각이 바로 나의 현실이며 내가 보는 세계, 내가 살아내는 세상이라고 외치면서 살아왔기 때문이다.

켄 로치는 황금종려상을 받으면서, "우리 모두에겐 원하는 영화를 만들 자유가 있다."라고 소감을 말했다. 그 말에서 그의 진정한 기쁨이 느껴진다. 나는 생각한다. 어떤 영화를 만들 자유는 이미 충분하다. 좋은 영화를 만들 능력이 없을 뿐.

복수의 고리를 끊는 처참한 사랑

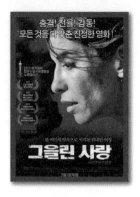

그을린 사랑
Incendies

"나는 이런 영화는 절대 혼자서는 안 봐요."

영화가 끝난 후, 뒷자리에서 말하는 소리가 들린다. 함께나 보니까 보았다는 말이다. 그 말에 나는 속으로 웃었다.

'그래, 맞아. 이런 영화를 어떻게 혼자 봐.'

그런 영화를 뮤직포유에 가져왔다. 뮤직포유에서 〈그을린 사랑〉을 보기로 한 것은 '마침내' 내린 결정이었다. 마음에 둔 영화가 없지도 않고, 그동안 묵혀 두었던 볼 만한 디브이디도 쌓였는데 영화 팸플릿을 준비해야 하는 강석준 선생님에게 하루 전에야 영화 제목을 문자로 보

냈다. '마침내 결정했어요.'라는 말과 함께.

감독들이 영화를 만든다고 해서 사람들에게 자기 영화를 보게 만들 수는 없다. 사람들은 자기가 보고 싶은 영화를 보기 때문이다. 살다 보니 나는 내가 좋아하는 영화를 사람들이 보도록 만들고 있다. 사람들은 영화 제목도 모르는 채로 뮤직포유에 와서 내가 보여 주는 영화를 보면서 살고 있다.

내가 어떤 영화를 가져오든 나의 궁극적 목적은 '재미있다', '좋다' 소리를 듣는 것이라는 나의 평소 생각이 과연 얼마나 현실성 있었는지는 모르겠다. 어떻게 사람들과 나의 취향이나 지향, 감각과 이해가 같을 수가 있을까. 그래도 나는 한 달 한 달 생각과 생각 끝에 영화 하나를 골랐고, 사람들은 어둠 속에 영화를 보면서 함께 시간을 흘려보냈다.

내가 영화를 고르는 것은 그 순간 최대의 선택이다. 나의 취향과 성향은 이미 오래전에 밝혀졌을 것이나 세상의 그 많은 영화 속에 들어 있는 온갖 것들, 주제라 할 수도 있고, 감각 혹은 감성, 인간에 관한 것이라 할 수 있는 것들에 대한 나의 이해와 지향은 끝없이 열리고 펼쳐지니 그런 상태에서 하나의 영화를 선택하여 나를 주듯 사람들 앞에 서는 것이었다. 〈그을린 사랑〉은 어떤 마음과 각오로 뮤직포유에 가져온 영화였다.

'나와 함께 7년 넘게 영화를 보아 낸 사람들이라면 이 〈그을린 사랑〉도 보아야 한다.'

붉은 바탕에 처참한 표정의 여자의 옆얼굴이 전면 클로즈업된 포스터 사진은 강렬하였다. 여자는 정말 아름다워 보였기 때문에 그래도 영화에 아름다움이라고 할 수 있는 무엇이 있을 줄 알았다. 그러나 디

브이디를 받아들고 자세히 보니 나를 사로잡았던 붉은색은 폭파된 버스의 불길이었고 여자는 버스의 유일한 생존자였다. 영화의 원제목 '앵 센디'(Incendies, 불난, 폭발한)처럼 폭파되어 그을린 가슴의 여인과 그녀의 조국 땅이었다. 끝까지 영화의 배경은 황량하기 그지없었다. 줄거리는 전쟁이 보여 주는 것 자체, 아니 그 이상이었다. 우리는 황석영의 소설 『손님』에서 어떤 전쟁보다도 잔인하고 비인간적인 것이 내전이라는 것을 배웠다. 〈그을린 사랑〉은 레바논 내전이 배경이었다.

레바논. 어렸을 적 내 귀에 스쳐 지나간 성서 구절 가운데 가장 은은하게 남은 말이 '레바논의 삼나무'라는 말이었다.* 세상의 모든 나무들 중 가장 위엄 있고 장대한, 나무 중의 왕인 나무를 가지고 있는 나라, 중동 나라들 가운데 유일하게 사막 대신 녹지를 가진 나라 레바논이 나오는 영화가 〈그을린 사랑〉이다.

원작자와 감독은 가상의 공간을 배경으로 했다고 강조한다. 정치적 갈등을 피하고 자신의 방식대로 자유롭게 풀어가기 위해서 익명의 공간으로 설정했다지만 영화의 실제 사건은 70년대 이후의 레바논 내전이다. 한 국가 아래 기독교도와 모슬렘이 40년에 걸쳐 수백, 수천, 수십만 명의 사람을 죽여 왔다. 지긋지긋한 전쟁. 가장 종교적인 지역에서 가장 잔인하고 비인간적인 전쟁이 그치지 않는 것은 인간과 종교의 제대로 된 단면을 보여 준다. 종교적 삶이라고 자처하는 사람들의 배타

* '레바논의 삼나무'는 나의 문학적 상상 속에 남아 있는 두 개의 아름다운 나무 가운데 하나다. 다른 하나는 파스테르나크 소설 『의사 지바고』에서 지바고가 전장의 눈밭에서 바라본 마가목 나무다. 라라를 향한 애절한 한마디, "나의 마가목 나무여"라는 말은 이런 식으로 내 삶의 순간순간 밀려온다.

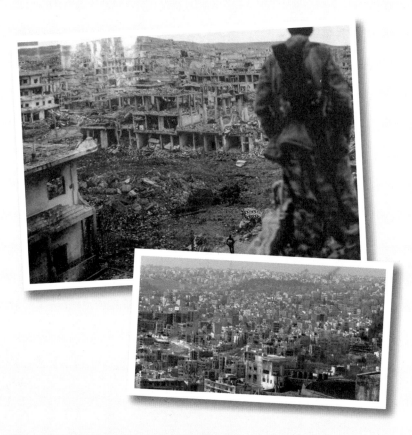

내전으로 폐허가 된 2015년의 시리아(큰 사진)와 1970년 영화 속의 레바논(작은 사진)

적인 용기는 타 종교를 절멸시키기 위해 신명을 다하게 한다. 그런 분쟁의 핵심에는 정치와 종교와 권력이 일체가 된 정치인들의 땅따먹기식 패권 싸움이 있을 것이며 석유와 돈을 좇는 서방세계의 이권개입이 있을 것이다. 그러나 보통의 사람들은… 사랑을 하고 자녀를 낳고 그 땅에서 뿌리를 내려 번영하고 살아야 하는 사람들은….

아이들은 교육을 받아야 하고 청년들은 사랑을 나누어야 하고 부모들은 일하고 노인들은 존경을 받으며 집안에 기거해야 하지만 레바논의 땅에서 그런 것은 철저히 파괴되고 불살라졌다. 콘크리트 건물은 화염과 총탄에 뒤덮였던 때를 말해 주듯 해골의 눈처럼 새까맣게 뚫린 창들과 그을린 벽체로 서 있다. 그런 집들, 빌딩들이 가득한 저곳은 분명 수만 명이 살던 도시일 것이다.

폐허가 된 건물 구석에서 기독교 민병대들이 소년들을 모아 놓고 삭발을 하고 있다. 한 소년의 신체를 훑어 내려가는 화면은 소년 발뒤꿈치의 문신을 보여 주고 다시 분노에 찬 눈동자의 소년을 클로즈업한다. 소년은 기독교도였던 주인공 나왈 마르완이 팔레스타인 난민촌의 청년과 사랑을 나누며 잉태했던 아이였다. 나왈의 오빠들은 나왈이 보는 앞에서 애인을 총으로 쏴 죽이고 나왈은 간신히 목숨을 건져 비밀리에 아이를 낳지만 아이는 곧 기독교 고아원으로 넘겨져 생사를 모르게 된다. 할머니의 격려로 도시로 가서 대학교에 입학한 나왈은 평화주의자인 외삼촌과 함

삭발당하는 이 소년…

기독교 민병대가 폭파한 버스
의 유일한 생존자 나왈

께 대학 신문사에 일하면서 자신이 받은 교육으로 평화를 전파하려는
신념을 키웠다.

　내전이 발발하자 나왈은 자신의 아이를 찾기 위해 피난행렬을 거슬
러 전쟁터인 고향으로 향한다. 아이의 행방을 찾아다니는 나왈. 나왈
이 탄 버스가 기독교 민병대들에게 발각되어 총탄 세례를 받고 기름이
끼얹어진 채 폭파되려는 찰나, 나왈은 자신의 목에 걸린 십자가로 자신
이 기독교도라는 것을 알리고 구사일생으로 버스에서 탈출한다. 나왈
이 자기 딸이라고 속여 버스에서 데리고 나온 어린 소녀는 엄마를 찾
아 불길에 휩싸인 버스를 향해 달려가고 소녀에게 민병대는 총탄을 난
사한다. 나왈은 더 이상 교육의 힘도 평화의 가능성도 믿지 않는다. 분
노에 찬 나왈의 선택은 테러였다. 기독교 민병대를 이끄는 정치계 거
물의 집에 가정교사로 들어가 마침내 그를 죽이는 나왈. 감옥에서 노
래로 모진 고문을 이겨 내면서 나왈은 '노래하는 여인'으로 감옥 사람
들에게 구전된다.

　생명을 죽이는 일만큼 잔인한 것은 증오의 생명을 탄생시키는 것, 나
왈은 악명 높은 인간병기, 고문기술자 아부 타렉의 강간으로 아이를 임

신하여 쌍둥이를 낳는다. 감옥에서 낳은 아이는 강물에 버리라는 명령을 어기고 산파가 살려낸 쌍둥이는 출소한 나왈에게 되돌려지고, 나왈은 아이들과 함께 캐나다로 망명한다. 20여 년 후, 나왈은 쌍둥이 남매 잔느와 시몽에게 아버지와 형을 찾으라는 유언을 남기고 죽는다. 평생토록 자식들에게 자신의 삶에 대해 어떤 말도 하지 않았던 나왈은 이상한 엄마였다. 그런 엄마의 유언에 잔느와 시몽은 충격을 받지만 결국 레바논으로 떠나 그곳에서 엄마 나왈의 궤적을 하나하나 찾아간다. 마지막으로는 자기들의 뿌리까지.

나왈은 왜 그 참혹한 비극과 비밀을 사랑하는 자식들에게 알려 주려 했을까. 애인을 잃고 전쟁을 겪고 사람을 죽이고 고문과 강간을 당한 나왈이 이 세상에서 마지막으로 바랐던 것은 무엇이었을까. 세상을 하직하는 엄마 나왈이 자식들에게 진정으로 주고 싶었던 것은 어떤 것이었을까….

버스 폭격에서 살아남은 나왈은 복수에 자신을 걸었다. 나왈은 모슬렘 지도자를 찾아가 기독교 정치 지도자를 죽일 계획을 세운다.

"적들에게 내가 배운 것을 가르쳐야죠."

나왈의 조국 레바논은 1970년대, 팔레스타인 사람들에 의한 기독교

강간당하는 나왈

'노래하는 여인' 나왈

레바논으로 돌아가 엄마 나왈의 궤적을 찾는 잔느

도 테러가 있었다. 이스라엘에서 쫓겨나 레바논에 난민촌을 만든 팔레스타인 해방기구(PLO)는 어느 날, 버스를 타고 가다가 기독교도들이 집회하던 교회에 발포하였다.(〈그을린 사랑〉에서는 기독교도들이 모슬렘 버스를 폭파한다.) 지금도 이어지는 국지전과 전면전은 그러한 복수와 복수의 연속이다. 군대와 군대 간의 전쟁 이면에 민간인 간의 전쟁이 끊이지 않는다. 민병대에 속하지 않은 젊은 청년들은 자살테러를 감행하거나, 요인 암살에 가담하여 곧바로 붙잡혀 사형당하거나 감옥에 갔다. 강요라고도 자발적이라고도 붙이기 어려운 그것이 미래가 없는 중동 전쟁지역의 모슬렘 청년들의 선택이었다.*

나왈에게 더한 시련과 고통, 비극이 주어지는 것은 나왈이 유린당할 수 있는 성(性)을 가진 여자라는 사실 때문이다. 신성한 여자의 뱃속에

* 프랑스, 이스라엘 등의 합작 영화지만 정작 이스라엘에서는 상영되지 못한 영화 〈천국을 향하여〉는 자살테러를 하기 위해 이스라엘로 들어가는 두 명의 팔레스타인 청년 이야기다. 이들은 자기들의 행위가 순교가 아닌 복수라는 것을 안다.

잉태되는 살육과 증오의 씨앗들. 이 씨앗을 심은 자는 누구인가…. 나왈은 죽기 전에 자기 사랑의 결실이었던 아들을 찾지만, 쌍둥이 남매에게 숙제를 주고 떠난다. 잔느에게는, "네 아버지를 찾아 이 편지를 주길 바란다."는 편지를, 시몽에게는, "네 형을 찾아 이 편지를 주라."는 편지를 남긴다.

자신의 삶을 침묵으로 묻어 왔던 나왈은 죽으면서 침묵 속 비밀의 열쇠를 자식들에게 넘겨준다. 잔느와 시몽은 자신들이 마침내 푼 그 비밀 앞에 "헉!" 하는 소리와 함께 입을 다물지 못했다. 엄마 나왈이 당한 복수의 사슬은 잔느와 시몽에게 그대로 이어질 것 같으나 영화는 절대로 그럴 수 없는 장치를 만들었다. 나왈은 사랑이었고, 궁극적으로는 모두가 사랑의 소산들이었기 때문이다. 나는 나왈이 자신의 아들과 딸에게 주고 싶었던 것은 모든 것을 품고 용해하는 사랑이었으리라고 믿는다.

옆집으로 이사 온 이스라엘 국방장관에 의해 결국 아버지가 물려준 레몬 농장에서 쫓겨나가는 팔레스타인 여인의 이야기를 담은 이스라엘 영화 〈레몬트리〉를 뮤직포유에서 본 것은 2009년 1월이었다. 〈레몬트리〉로 결정하고 나서 한 뉴스를 읽게 된 것은 우연이라고만 할 수 없는 일이었다.

"이스라엘이 27, 28일(2008년 12월) 이틀에' 걸쳐 팔레스타인 가자지구
전역에 대한 대대적인 공습을 감행해 280여 명이 사망하고 800명 이상이
부상하는 등 이 지역에서 1967년 제3차 중동전쟁 이후 41년 만에 최대 규
모의 희생자가 발생했다. … 이스라엘의 폭격에 맞서 가자지구의 하마스는
이스라엘 남부지역으로 로켓탄 수십 발을 쏘아 올리는 등 모든 수단을 동
원해 결사항전에 나설 것임을 다짐해 양측의 분쟁은 전면전을 향해 치닫
고 있다."

〈그을린 사랑〉을 뮤직포유로 가지고 갔던 것은 2014년 8월 2일, 나는 그
날 아침, '이스라엘, 공습 재개 —가자 희생자 1천700명 육박'이라는 제목의
기사를 보았다.

"이스라엘과 팔레스타인 무장정파 하마스의 휴전이 파기되면서 이스라

엘이 가자지구에 다시 융단폭격을 가하고 있다. 이에 따라 팔레스타인 희생자는 총 1천650여 명으로 늘어났으며 부상자 수도 8천 명까지 치솟았다. 이스라엘은 현재까지 군인 63명과 민간인 3명이 숨겼다."

사실로 밝혀지지 않은 이스라엘 청소년의 죽음을 팔레스타인의 납치살인으로 규정하면서 이스라엘이 보복하기 위해 팔레스타인 가자지구를 공습한 것이 7월 8일이었다. 그 뒤로 우리는 가자지구에 퍼부어지는 폭탄과 죽어 가는 팔레스타인 사람들의 사진, 그들이 살아온 사면초가의 실상을 외신과 기사들로 접하고 있다.

나의 딸 인하는 이스라엘의 공습 이후 자신이 듣고 보는 것들을 나에게 쏟아놓는다.

"엄마, 이스라엘이⋯."

"엄마, 팔레스타인 사람들은⋯."

10년 전인 2004년, 김선일 씨가 중동에서 참수당해 죽는 사건을 보았던 인하가 눈물 흘리면서 괴로워하던 모습이 떠오른다.

세상은 변한 것이 하나도 없다. 아니 변한 것이 있다면 내가 변한 것 같다. 10년 전 인하의 손을 잡고 눈물을 흘리며 인하의 두려움과 고통을 함께했던 나는 이제 징그럽게도 냉소적인 말을 하고 있다.

"이스라엘 사람들에게 정의와 동정을 바라니? 그들이 팔레스타인 사람들을 살육하고 그들의 집을 버젓이 차지하고 그들을 동물원의 짐승들처럼 만드는 것에 지금 누가 비난해. 그게 전쟁이고 그게 생존인데. 우리나라 사람 중에 당장 북한으로 쳐들어가자고 말하는 사람들이 많지. 북한에 쳐들어가면, 우리나라 사람들이 하는 짓이 이스라엘 사람들이 하는 짓과 차이

가 있을까? 이스라엘 사람들은 부족국가 시대처럼 수천 년 동안 중동 땅에서 일어난 살육의 역사를 살아갈 뿐이고, 종교는 그들의 행위를 정당화시켜주는 구실일 뿐인걸. 도대체 증오로 범벅되어 있는 종교라는 것을 어떻게 믿을 수 있다는 말인가."

정치, 아! 정말…

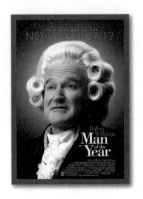

맨 오브 더 이어

A Man of the Year

나는 지금 군산 뮤직포유에서 지난 8년 동안 보았던 영화를 하나하나 떠올리면서 영화 에세이를 써 나가고 있다. 나는 이 책에 들어갈 영화를 미리 선정하였거나, 특정 방식으로 분류해 놓지 않았다. 내가 내 맘대로 영화를 골라 뮤직포유로 가져갔던 것처럼, 나의 마음에 떠오르고 시선에 잡히는 대로 영화를 고르면 된다.

어젯밤까지 지난 며칠 동안 쓴 것이 〈죽음의 연주〉, 〈보리밭을 흔드는 바람〉, 〈그을린 사랑〉, 〈자전거를 탄 소년〉 등 편안하게 보기 어려운 영화들이었다. 힘들게 보대끼면서 본 것만큼이나 글도 고되게 쓰고

나서 '당분간 이런 영화는 보지 말아야지.' 하고 생각했다. 그런 장르의 영화는 그게 전부인 것도 같다. 오늘 아침, 새 글을 위해 디브이디 장을 죽 훑는데 눈에 툭 들어오는 것이 로빈 윌리엄스 주연의 〈맨 오브 더 이어〉다.

〈맨 오브 더 이어〉 디브이디를 뽑아들었다. 그러나 확실히 나는 영화를 잘못 골랐다. 비인간적인 홀로코스트와 야만적인 제국주의, 비극의 내전, 사회 뒤안의 약자들…. 그동안 이념과 인간성의 문제에 시달리고 날카로워진 나의 마음과 신경을 좀 녹이고 잔잔하게 쉬게 해 주고 싶다는 생각은 새 영화를 고르러 거실을 가로질러 가는 어느 한순간의 문장화된 의식이었을 뿐, 내 시야를 치고 들어오는 영화를 어찌할 수가 없었다.

'나는 얼마나 생각이 들쑤셔지고 속을 끓이면서 저 영화를 볼 것인가….'

〈맨 오브 더 이어〉를 꺼내 놓기만 하고 아침나절을 보내는 내 안에 수시로 스미어 오는 말이었다. 이미 내 의식은 심연으로 들어가듯 복잡하고 암울해지더니 불쾌하기 그지없는 경험과 생각과 감정이 밀려들었다. 그런 나에게 『소로우의 일기』의 한 구절이 그대로 떠오른다.

"통치자나 피통치자가 아무런 원칙이 없이 사는 나라에 무슨 고요가 있을 수 있겠는가? 정치가의 비속함에 대한 나의 기억이 산보를 방해한다. 나의 생각은 국가에 의해 살해당했다."

지금 나의 상태를 이보다 더 정확하게 표현한 말은 없다. 나는 영화 하나를 내놓고 진실로 아침나절을 우울히 망쳐 버렸다. 앞의 영화들과는 아주 다른 차원의 불편함, 앞엣것들은 상상하고 공감해야 하는 비참

함이자 절망, 비인간적인 것들이었지만 〈맨 오브 더 이어〉는 바로 우리의 현실, 눈앞에서 벌어지는 일, 폭거처럼 가해지는 일들에 속수무책으로 당하고 있는 그런 사건들이기 때문이다. 정치….

이런 일이 현실에서 그대로 일어난다는 것이 너무도 끔찍해서, 이것들이 평화지대, 적어도 정전지대에 살고 있는 사람들에게는 고문과 탄압, 폭력, 전쟁만큼이나 실제적이어서 더 질려 버리는지 모른다. 〈맨 오브 더 이어〉는 바로 정치, 그 가운데서도 가장 추악한 선거를 다룬 정치영화이다. 그것도 석유재벌과 로비스트와 광고의 나라 미국의 대통령 선거.(나는 이 영화를 우리나라 대통령 선거가 있었던 2012년 12월, 토요시네마의 영화로 뮤직포유에 가져왔다.)

코미디언이 미국 대통령에 당선되었다.

코미디언 톰 돕스(로빈 윌리엄스)는 정치 토크쇼를 진행하는 코미디언이다. 그의 장기는 풍자와 조롱, 정치인 모욕주기…. 대선이 있는 해

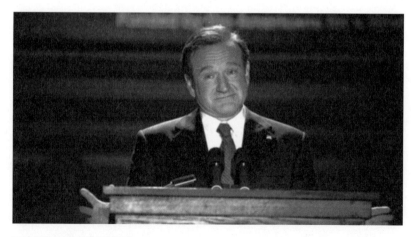

코미디언이 대통령에 당선되다

의 어느 날, 녹화를 앞두고 플로어에서 방청객들을 대상으로 워밍업을 하던 톰 돕스는 한 여성방청객으로부터 대통령에 출마해 보지 않겠느냐는 질문을 받는다. 본 방송이 진행되면서 그날의 출연자인 대통령 후보에게, "나도 대통령 출마 제안을 받았다."라는 말을 가볍게 던지는 톰 돕스.

그 말 한마디는 전 미국의 대선 지형을 뒤집어 버렸다. 시청자들은 열광하고 며칠 만에 8백만 명이 '돕스를 대통령으로' 캠페인에 참여한다. 이 현상에 대해 톰의 매니저이자 정신적 지주인 잭 메킨(크리스토퍼 월켄)은 '인터넷의 힘과 서민의 사랑에 힘을 얻은 민중운동'이라고 평했지만 정말로 톰 돕스가 대통령에 출마할 줄은 몰랐다.

'코미디언', '개그맨'이 톰 돕스에 따라붙는 호칭이었다. 배우 로빈 윌리엄스는 만담가(스탠드 업 코미디언)로 배우의 길에 들어선 사람이다. 감독 배리 레빈슨은 휴머니즘과 범죄, 공포 영화뿐만 아니라 사회성과 정치색이 강한 영화를 만들어 온 대가다.* 〈굿모닝 베트남〉에서 군대 문화, 군 장교들을 따발총 쏘듯 풍자하면서 군인들을 즐겁게 해 주었던 사이공 주둔 미군 방송의 디제이 로빈 윌리엄스가 미국 정치인을 조롱하면서 미국인들을 웃기는 코미디언으로 20년 만에 돌아온 것이 〈맨 오브 더 이어〉다. 배리 레빈슨 감독이 코미디언이라는 캐릭터에 주입

* 우리가 본 것만으로도 〈내추럴〉, 〈굿모닝 베트남〉이 바로 배리 레빈슨의 영화다. 배리 레빈슨, 경이로운 감독이다. 소년들이 겪은 비극을 관객에게도 낙인찍듯 심어 버린 〈슬리퍼스〉, 정치가 얼마나 사기이고 국민이 얼마나 우매한지를 소름 끼치게 보여 준 〈왝 더 독〉, 자폐증에 대한 인식 전환인지 환상인지를 가져다준 〈레인 맨〉…. 어디 이뿐인가, 〈벅시〉나 〈폭로〉 같은 영화도 빼놓을 수 없다.

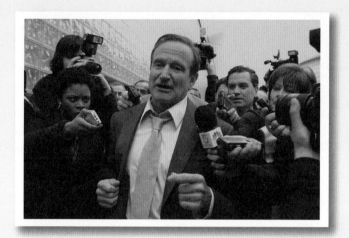

기자들에게 둘러싸인 톰 돕스

멘토 잭 메킨(크리스토퍼 월켄)

한 자신의 날카로운 정치의식을 위대한 연기자 로빈 윌리엄스가 신들린 듯이 표출해 내었다. 실로 〈맨 오브 더 이어〉의 대사 한마디 한마디는 의미심장한 지적, 너무도 적나라한 비유, 지극히 분명한 사실들로 국가를 초월하여 우리는 그저 정치인과 정치 현실이 끔찍하고 어이없을 따름이다.

톰 돕스의 선거운동은 말로 시작하여 말로 끝난다. 석유회사, 제약회사, 무기회사의 로비스트들이 민주당과 공화당의 대통령 후보들에게 대 주는 선거홍보비 2억 원이 그에게 있을 리 없다. 그의 출마의 변은 정치 문제의 핵심이다. 대표성과 책임성을 잊은 정치인들, 돈과 표에 놀아나는 정치인들, 정권 쟁취, 권력 유지의 쟁투장이 된 정당….

"우리는 정당 싸움에 지쳤다. 공화당이건 민주당이건 진력이 난다. 그들은 자신들이 대표하는 것이 뭔지를 잊었기 때문이다. 정당에 대한 충성, 로비스트에 대한 충성이 아니라 국민에게 책임을 져야 한다."

톰 돕스는 압도적인 추천인 숫자로 말미암아 티브이토론에 참여할 수 있게 되는데 언변의 대가에다가 정치, 사회의 이슈들을 짜르르 꿰고 있는 정치 토크쇼 주인에게 주어진 행운이 아닐 수 없다. 그러나 티브이토론은 엉망이 되고 만다. 진행 절차를 무시한 톰 돕스가 연단을 종횡무진으로 움직이면서 일방적으로 연설을 몰아간 끝에 진행자는 통제력을 잃었고, 후보들은 속수무책이 되었다.

"정치계 지도자들은 특별 이익단체와 정당의 문제에만 사로잡혀 있다."

"보안의 환상을 만들어 거기에 마음을 뺏기느니 진짜 보안 정책을 만들어야 한다."

대통령 당선자를 찾아온 엘리노어

"석유회사들로부터 후원을 받는 자들이 말로만 수소자동차를 지지하고 있다."

"당신은 석유회사들이 제공해 준 개인 비행기 타고 다니지 않느냐, 이게 토론이라면 정직하게 대답해라. 당신이 대표하는 게 뭔지를 유권자들이 알아야 하지 않느냐."

"우리는 우민화 정책에 동의한 것이다. 그들은 우리를 근심하게 한다. 그게 그들의 방식이다."

언론은 이 분노에 찬 코미디언에 대해, "사람들이 이해할 수 있는 말을 했다." "정치적 요점을 코미디를 섞어 말을 했다. 정말 재미있다."라고 논평했다.

톰 돕스는 승승장구했다. 거기에 국회가 대통령 선거에 전자투표 방법을 도입하기로 의결한 것도 반전을 기대하게 한다. 실리콘 밸리의 한 컴퓨터 프로그램 제작 회사가 개발해 낸 전자투표시스템의 오류로 톰 돕스는 대통령에 당선되고 프로그램 담당자였던 엘리노어(로라 린니)는 진실을 알려 주기 위해 톰 돕스를 찾아온다. 그 과정에서 야기되

는 회사의 음모와 테러….

〈굿모닝 베트남〉의 디제이처럼, 그리고 로빈 윌리엄스의 다른 영화
처럼 〈맨 오브 더 이어〉의 코미디언 정치인 톰 돕스도 따뜻하고 진실
한 사람이다. 배리 레빈슨 감독은 정치에 환멸을 가진 사람으로, 톰
돕스 같은 사람이 정치인이 되기를 간절히 꿈꾸는 것 같다. 진실하고
웃기고 따뜻하여 결국은 슬픈 사람의 모습을 보여 주는 로빈 윌리엄
스…. (이 사람의 급작스러운 죽음에 관한 이야기는 〈제이콥의 거짓말〉에서
나누자.)

톰 돕스가 내릴 결정은 명약관화하다. 이것이 이상도 허구도 아닌 진
실의 얼굴이다. 명랑한 사람이 다른 사람을 웃기는 것이 크게 어려운
일이 아닌 것처럼 진실한 사람은 아무리 심각한 사실이라도 그것을 드
러내는 일이 과히 어렵지 않다. 쇼 비즈니스계의 노장, 인간미와 노련
미가 가득한 멘토 잭 메킨이 상황을 뒤집을 수는 없노라고 어떤 말로
톰 돕스를 설득하더라도 말이다.

여기에, 정말 환상일까, 아니면 배리 레빈슨의 신념일까 하는 의구심
을 갖게 하는 것이 있다. 미국 대통령에 대한 경외. 당선자 신분으로 미
국 대통령의 집무실에 잠깐 들렀던 톰 돕스는 대통령의 책상을 보면서
조금 압도된다. 그런 그를 점잖게 바라보는 현직 대통령. 돕스의 당선
자 사임으로 대통령에 재선되는 그는 초임 때보다는 대통령직을 잘 수
행했다는 내레이션이 영화의 마지막에 나온다. 그가 민주당이어서였
을까, 아니면 대통령 개인이 아닌 대통령직에 대한 감독 자신의 이상을
단순히 표현한 것이었을까….

90년대 초, 〈대통령을 만드는 사람들〉이라는 미니시리즈가 있었다.

온갖 추잡하고 사악한 짓을 했던 자가 대통령에 당선될 뻔했던 것을 결국 바로잡는 것은 현직 대통령이었던 마지막 장면이 〈맨 오브 더 이어〉의 끝 장면에서 문득 겹쳐 온다.

'이게 미국이 가진 환상인가?'

살인과 섹스와 마약과 정치와 언론이 결합하여 대통령을 만들어 가는 소름 끼치는 정치판 영화의 마지막에 권위와 정의의 상징처럼 현직 대통령이 '짠!' 나타났던 것이

베리 레빈슨 감독과 로빈 윌리엄스

다. 〈맨 오브 더 이어〉의 마지막에 삽입시킨 대통령 장면은 9·11, 이라크전을 겪은 미국인들이 대통령 중심제의 미국의 힘을 여전히 선망하고 있는 것을 보여 주는 것 정도로 이해하고 넘어갔다. 그러나 대한민국의 우리에겐 과연 대통령의 성스러운 고유기능에 대한 존경심과 기대가 남아 있기나 한 것인지.

〈맨 오브 더 이어〉는 개봉되고 퍽이나 혹독한 평가를 받았다. 이빨 빠진 정치 풍자극이라는 등, 일관성 있는 시각도 없고 더군다나 웃음도 없는 영화라는 등, 엉거주춤하고 자신감 없는 영화라는 등…. 참, 영화가 얼마나 무한능력을 갖춘 완벽한 예술이라고 이런 평을 다 쏟아내는 것인지…. 쉴 틈도 주지 않고 웃겨 버리는 '이빨' 로빈을 비웃고 깔아뭉갤 작정으로 하는 말인지, 아님 톰 돕스가 사실을 비밀에 부침으로써

끝까지 정치를 물 먹였어야 진짜 정치 풍자 영화답다는 말인지…. 허구는 허구일 뿐이며 현실은 달라지지 않는 상황에서 아주 씁쓰름한 결말보다는 조금 훈훈하게 끝을 내는 것이 뭐가 그리 잘못되었다는 말인지….

〈맨 오브 더 이어〉가 뭐라 뭐라 비판을 받아도 정치관점이 분명하고 정의의 편에 확고히 서 있는 감독 한 사람을 만난 것, 그리고 우리가 로빈 윌리엄스의 신나는 연기를 통해 곧바로 공감할 수 있는 메시지를 듣게 된 것은 참 괜찮은 일이었다.

순수한 희생자 속의
모순을 밝혀내는 시선

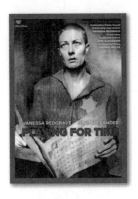

죽음의 연주

Playing for Time

〈죽음의 연주〉.

이 제목을 써 놓고서 가만히 응시하는 내 안에 제일 먼저 솟은 말은 '집착'이라는 말이었다. 영화에 대한 집착을 갖게 만든 영화가 바로 〈죽음의 연주〉였던 것이다. 〈죽음의 연주〉의 주연배우 바넷사 레드그레이브의 또 다른 영화 〈줄리아〉(1977)를 집요한 노력 끝에 찾아 뮤직포유에서 상영했고, 이후 5년 동안 빼놓지 않고 검색한 끝에 〈죽음의 연주〉를 마침내 구해 함께 보았다.

아우슈비츠의 여성 수감자들이 나치를 위해 오케스트라 연주를 하는 실화 영화 〈죽음의 연주〉는 1981년, 티브이에서 주말 밤에 상영해 준 영화였다. 23년 후, 어쩌다가 사람들 앞에 영화를 보여 주는 일을 맡고부터 나는 이 영화를 찾았다. 비디오 가게에나 종종 다닐 뿐, 영화관에 가는 횟수가 1년에 한두 번일 정도로 평범하게 영화를 대하며 살아오다가 얼결에 대중들에게 영화 소개하는 일을 떠맡은 사람이 할 수 있는 것이라고는 아는 영화를 가져오는 것밖에…. 나는 내가 보았던 영화를 하나하나 곱씹어 뮤직포유에서 볼 영화를 찾기 시작했던 것인데 〈죽음의 연주〉는 처음부터 내 머릿속에 있는 영화였다.

　나는 〈죽음의 연주〉가 비디오테이프나 디브이디로 제작되었으리라는 생각은 하지 못했다. 너무 오래되었을 뿐만 아니라, 리바이벌될 정도로 흥행도 소문도 있지 않은 영화였기 때문이다. 인터넷 서점에 들어가 하릴없이 찾고 일삼아서 찾던 내 눈 앞에 갑자기 〈죽음의 연주〉가 딱 나타났을 때 내 입에서는 탄성이 터졌다. 디지털 기술로는 다시 카피하지 못할 영화가 없지만, 〈벤허〉나 〈카사블랑카〉, 〈로마의 휴일〉 같은 고전명화처럼 〈죽음의 연주〉도 디브이디로 만들어졌다는 것이 믿기지 않을 뿐이었다. 내가 그토록 끈질기게 자판에 '죽음의 연주'를 쳐 댔던 것은 이 영화의 존재에 대한 믿음이 끊어지지 않는 끈처럼 이어지고 있었기 때문인 듯하다.

　〈죽음의 연주〉에 대한 나의 집착의 근원은 무엇이었을까. 웅장하고 아름답고 고상한 클래식을 연주하는 초라하고 허기진 몰골의 삭발한 여인들. 그녀들의 생존에 대한 갈망과 공포심, 부끄러움이 뒤섞인 눈동자. 홀로코스트 영화가 보여 주는 것이 살인과 고문과 매질과 강제

노역, 가스실… 온갖 잔혹함이
지만 삭발한 여인들이 벌벌 떨
면서 필사적으로 베토벤과 바그
너를 연주하고 노래하는 모습은
육체와 정신에 대한 모욕의 극
치였다. 그것이 나는 잊히지 않
았다.

죽음의 면전에서 오케스트라 연주를 하는 삭발한 여자들의 모습은
한국 영화 〈와이키키 브라더스〉의 한 장면을 떠올리게 한다. 주인공 남
자가 돈벌이를 위해 가요주점에서 노래하는 대목이다. 남자들은 그렇
게 노는 것인지…. 술기운이 극에 달한 남자들은 도우미들과 함께 전
부 알몸이 되어 놀더니 나중엔 노래하는 가수조차 옷을 벗게 한다. 그
가 발가벗은 채로 기타를 걸치고 노래를 부르는 영상이 뇌리에서 지워
지지 않아 나는 정말 오랫동안 괴롭고 힘들었다. 비참한 장면이 많고
많지만 그 비참함은 종류가 다른 비참함이었다.

그런 비참함을 불러일으키는 고문. 그것은 차원이 다른 고문인데
〈죽음의 연주〉에서 보여 주는 또 다른 홀로코스트가 바로 그것이었다.
예술 정신의 고문. 아우슈비츠의 수감자들은 모진 공포와 고문을 겪지
만 거기에 그것까지 있었기에 나에게는 〈죽음의 연주〉가 더 무섭고 잔
인하고 비참하게만 기억되었다. 고문이란 무엇인가. 남아공의 헌법재
판관 알비 삭스는 그의 책 『블루 드레스』에서 사르트르의 말을 인용했
다. 사르트르는 자국의 군대가 알제리에서 행한 고문에 대해 말했다.

"단순히 정보만을 얻기 위해 감금된 사람들에게 고문을 가한 것이 아

포로의 아이를 빼앗아 키운 독일여군. 후퇴하면서 실성한 듯 아이를 찾는 모습에서 페네론은 다시 한 번 선과 악에 대해 혼란을 느낀다

니라, 그들의 의지와 확신, 그리고 자존감을 파괴할 목적으로 고문을 자행했다."

인간의 야만스러운 감각은 어떻게 인간이 파괴되는지를 잘 알고 있다. 그래도 죽음보다는 존재가 아름답고 위대하다. 모욕을 참고, 파괴하려는 자를 딛고, 죽음을 거부하고 살아남아야 한다. 또 다른 책 『스토리텔링 한나 아렌트』(사이먼 스위프트)에서는 최악의 상황에서 살아 내는 행위를 보여 준다. 아우슈비츠 수용소에서 보냈던 한 이탈리아 작가가 수용소 동료로부터 들은 말이다. 그는 최악의 상황에서 청결을 유지하려는 노력을 포기해 버렸는데 그 동료가 그러한 자기에게 했던 말이었다.

"이런 곳에서도 우린 살아남을 수 있고, 그래서 나중에 이야기하기 위해, 증언하기 위해 반드시 살아남겠다는 의지를 가져야 한다. 그리고 살아남으려면 최소한 문명의 골격과 골조, 틀만이라도 지키기 위해 최선을 다해야 한다."

그것은 "더러운 물로라도 세수를 하고 웃옷으로라도 몸을 말리는 것, 자신의 존엄과 교양을 위해 구두를 닦아야 하는 것"이었다.

〈죽음의 연주〉의 파니아 페네론은 그런 사람이었다. 그녀는 두 눈을 부릅뜨고 아우슈비츠 안의 인간들을 지켜보았다. 그리고 〈죽음의 연주〉의 원작이 되는 자서전 『아우슈비츠의 뮤지션들』을 쓰기에 이른다. 프랑스의 피아니스트이자 가수였던 페네론은 레지스탕스 활동을 하다

가 나치에 붙잡혀 아우슈비츠에 수용되었다. 거기에서 수용소 오케스트라단의 존재를 알게 된 그녀는 나치 장교들 앞에서 테스트를 거쳐 가까스로 단원이 되었다. 오케스트라 단원이 되는 것은 수용소 안에서 생존을 의미했다. 오케스트라는 수용소의 유대인들이 노역을 나가는 시간, 가스실로 보내지는 시간에 연주했고, 장교들의 교양을 채우기 위해서도 연주했다.

아우슈비츠 수용소의 오케스트라 이야기라는 색다른 소재지만 이 영화는 보통의 홀로코스트와는 다른 시선을 안고 있다. 페네론은 자기를 위시하여 다른 수감자들의 행위를 바라보았다. 그녀의 시선 안에서 유대인들은 그저 무고한 피해자만은 아니었다. 죽음과 공포 앞에서 살기 위한 본능이 욕망과 배신과 질투, 그리고 매춘으로 드러나는 것을 페네론은 놓치지 않았다. 심지어 나치에 대해서도 누가 악마냐, 얼마나 악하냐, 절대적으로 악인인가 하는 것에 단호하지 않았다. 그래서 그녀는 누구보다 혼란스럽고 더욱 고통스러웠을 것이다.

문명사회의 철학자 집단 속에서나 볼 수 있을 듯한 인간성에 대한 천착을 다른 데도 아닌 아우슈비츠 수용소에서 보는 것은 보통 일이 아니었다. 날카롭고 깊은 시선을 가진 사람의 지극히 혼란스러운 사고의 깊이로 나도 같이 들어가지 않을 수 없었다. 아무리 공포 상황에 처한 수용소라 해도 수감자들의 행위가 다 이해되고 용서되는가 하는 의문. 죽음을 목전에 둔 수용소에서 여인들은 성에 굶주려 있고, 빵을 위해 몸을 팔고, 서로 물어뜯듯이 싸우기도 하였다. 거기에서도 표출되는 권위와 라이벌 의식. 〈죽음의 연주〉는 극한 상황에서의 인간성에 대해서도 말하고 있는 것이다. "우리가 희생자야!, 그리고 저들은 악마야!" 하는 시선이 〈죽음의 연주〉에는 없다. 그런 영화를 1980년에 만들었다는 것이 놀랍기만 하지만, 파니아 페네론이라는 냉정한 휴머니스트에게 있는 시대를 초월한 지성의 힘이라고밖에….

영화를 보는 내내 나에게 주인공 페네론과 한나 아렌트가 겹쳐져 왔다. 그녀들은 같은 유대인으로 한 사람은 나치에 잡혀 아우슈비츠에 수감되고, 한 사람은 파리 시민들에 의해 파리의 유대인 수용소에 갇혔다. 전범 아이히만의 예루살렘 재판에 참관하여 『예루살렘의 아이히만』이라는 보고서를 낸 한나 아렌트는 이스라엘의 유대인뿐 아니라 미국 내 유대인들로부터 온갖 비난과 협박을 받는다. 아이히만을 인간적으로 동정했을 뿐 아니라 유대인을 배반했다는 것이었다. 친구로부터는 '유대인을 보는 오만하고 잔인한 독일인 같다.'라는 말까지 듣는 한편, 학교로부터는 교수직을 사임하라는 압력까지 받는다. 그러나 그녀는 한 치도 양보하지 않고 그녀를 기다리는 학생들 앞에서 '악의 평범성'이라는 강의를 한다.

나치 앞잡이 카포였던 지휘자 알마 로즈 　　　파니아 페네론 역의 바넷사 레드그레이브

"그저 명령에 따랐을 뿐이다."

행정 명령의 일부 절차였을 뿐이다, 나는 사람을 죽이지 않았다고 말하는 아이히만. 기침하고 코를 닦고 인상을 쓰면서 불만을 말하는 아이히만의 평범한 모습에서 한나 아렌트가 끔찍하게 여긴 것이 바로 극악무도한 행위의 일상성과 평범성이었다. 악은 한 인간의 심연 속에 선천적으로 타고난 것인 줄 알았는데, 오히려 '제도화되고 비인격화되고, 일상적인 것'이었다. 한나 아렌트와 파니아 페네론은 우리가 악하다고, 이상하고 잘못되었다고 느끼는 인간성에 대해 단호하게 판단하고 정죄하기보다는 오히려 좌절하고 무력해질 수밖에 없는 시선의 소유자들이었다. 지성과 사유의 힘으로 인간성을 꿰뚫었기 때문이었다.

〈죽음의 연주〉는 수용소에서 살아남은 예술가 파니아 페네론의 무언가 격하고 강한 성격과 입장으로 인해 제작과정이 순탄치 못했던 사건들이 좀 알려져 있다. 페네론은 주연 여배우와 감독, 각색에 대한 불만을 숨기지 않았는데, 그녀가 겪어 온 삶과 견지해 온 정신, 죽음 가까이에 이른 그녀의 나이를 헤아리면 이해하지 못할 이야기도 아니다. 또한 반시온주의자인 바넷사 레드그레이브의 캐스팅에 유대인들의 반발

과 방해가 난동으로까지 번진 일들, 그럼에도 그녀를 고수했던 감독의 태도에서 영화는 예술일 뿐이라는 것을 새삼 알겠다. 그런 영화에 수시로 시오니즘을 강도 높게 비판해 온 배우를 구태여 주연으로 쓸 일도 없을 것이지만, 그들만의 스토리를 벗어나면 영화의 완성도를 위한 감독의 선택은 탁월했다고밖에.

'악의 평범성'.

2014년, 가자 지구의 폭격을 동산에 올라 '관람'하는 이스라엘인들을 보면서 한나 아렌트의 끔찍한 통찰의 말이 참 평범하게 실감 난다. 아우슈비츠에서 살아 나온 파니아 페네론이 이 모습을 본다면 자신의 동족들에 대해 무어라 말할까 궁금하기도 하다. 중동 사태는 종교의 문제가 아니라 인간성의 문제이지만, 인간성 속의 잔인함과 뻔뻔함을 더욱 강화하는 것이 종교임에는 분명하다.

한 편의 영화는 한 권의 책처럼 나를 자극하고 나의 정신을 사로잡고 의식을 키운다. 내가 '영화가 나의 인생의 자연스러운 일부'라고 영화 에세이 1집에 쓴 글이 떠오른다. 영화로 인한 나의 사색은 단편적이거나 일회적이 아니기에 더욱 기쁘다.

IV

슬픈 그들의 사랑

레이버 데이

사랑과 추억

라벤더의 연인들

레볼루셔너리 로드

감옥에서 나온 남자가
마음의 감옥에 사는 여자를 구원하다

레이버 데이
Labor Day

영화의 줄거리가 아니라 그 여자 자체가 중요한 영화였다. 낮은 실크톤의 음성, 절제된 말투, 깊은 눈빛, 둔중한 몸매, 의식적으로 다무는 입매…. 그것만으로도 영화가 꽉 채워졌다. 그녀는 케이트 윈슬렛이다. 그녀는 그러한 자신의 캐릭터를 가지고 무한히 사랑할 수 있고 두려움 없이 사랑을 받아들일 수 있는 여자 아델을 연기한다. 아델은 오직 여자 ─'성적 욕망, 갈망의 느낌'을 잘 아는, '미칠 듯한 와일드한 열정'을 가진 여자였지만 오래전 슬픔의 감옥에 갇혔다. 아델은 케이트

집에서의 아델은 밖에서 보이는 아델과 다르다

윈슬렛이다. 케이트 윈슬렛에게는 진지하면서도 부드럽고 잘 순화된 뜨거운 여자의 몸이 느껴진다.

　남편과 이혼하고 12살 된 아들 헨리를 혼자 키우는 아델은 세상과 담을 쌓고 살고 있다. 교외의 큰 집에서 어린 헨리의 극진한 관심을 받으면서, 또 헨리에게 남자다움에 대해 가르치면서 하루하루 지낸다. 아델은 광장, 마트, 은행… 사람들이 모여 있는 장소에 갈 수 없다. 분명 무슨 트라우마가 있다. 아델의 집은 뼈대만 클 뿐, 외관은 성한 곳 없이 써금써금하다. 울타리의 절반은 무너졌고 유리가 다 빠진 문짝은 헐렁하다. 들어가는 계단은 삐거덕거리고 지붕은 낙엽으로 뒤덮였다. 그러나 집 안은 아늑하고 잘 갖추어졌다. 타일로 된 바닥에는 헨리에게 춤을 가르치기 위한 스텝 모형도 붙여 놓았고 전축도 있다.

　헨리는 '남편이 되어 드립니다'라는 쿠폰북을 만들어 아델에게 선물한다. 아델의 침대에 아침도 나르고, 거품목욕도 준비해 주고, 어깨 마사지도 해 주고, 또 데이트도 해 준다. 그런 것을 보면 헨리는 엄마를 여자로도 볼 수 있는 성숙하고 괜찮은 남자아이다. 아델 또한 헨리를 품 안의 아들로만 바라보지 않는다. 헨리에게 춤을 가르치며 남자의

기본을 강조한다. 헨리한테 말하는 것도 그렇다.

"남녀의 성관계에 대해 보건교사들이 뭘 알겠어. 신체기관이나 호르몬 따위만 알겠지. 육체적 접촉에 대한 굶주림, 욕망과 갈망의 느낌… 그들은 그것을 잊어버렸어…."

그 말을 할 때의 아델은 자동차 시동도 걸지 못해 식은땀을 흘리고, 움츠러들 대로 움츠러들어 마트 장을 보는 30대 중반의 여인이 아니다. 자신을 놓아 버리지도 않았고, 전혀 꺾이거나 시들지 않은, 사랑의 환상을 믿는 여인이다. 아델이 사는 집의 외면과 내부가 다르듯, 아델도 외면과 내면이 달랐다. 바깥세상에 맥을 못 추는 아델은 집안에서, 낭만적이고 흔들림 없는 사랑 그 자체였다.

이것은 지금부터 25년 전 헨리가 열두 살 되던 해, 레이버 데이(노동절) 연휴가 시작되는 날까지의 삶이었다. 노동절 연휴가 시작되던 날, 서로 의지하면서 조용히 사는 두 모자의 삶에 지뢰 같은 한 남자가 나타났다. 90년대 미국 드라마 〈트윈픽스〉의 타이틀 음악을 연상시키는 몽환적이면서도 불길한 느낌을 안겨 주는 도입부의 음악은 이 영화의 예사롭지 않은 사건을 암시하고도 남는다. 누군가 숨어 있거나 두려운 무엇인가가 나타날 것만 같다.

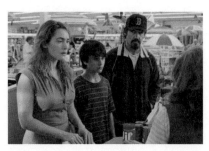

탈옥수 한 사람이 마트에서 아델 모자에게 접근해서 함께 살게 되니 그가 나타난 처음부터 결말까지 단 한 순간도 마음이 편하지가 않다.

아내를 죽인 혐의로 옥살이하

마트에서 탈옥수 프랭크가 아델 모자에게 접근하다

다가 탈옥하여 아델 모자를 인질로 잡은 프랭크 또한 서로 상반되는 두 면을 가지고 있다.* 세상에 비친 그는 살인자에 탈옥수라는 것뿐이다. 지금은 감옥 밖 숲이나 헛간 어딘가에 숨어 있거나 인가에 들어가 사람들을 협박하는 인질범이다. 그리고 노동절 연휴가 끝나는 날 마침내 잡혀 25년의 감옥 생활을 하게 되는 남자다.

프랭크와 아델이 만났다. 감옥에서 나온 남자와 자신을 집이라는 감옥에 가둔 여자. 사실, 내적으로 담대한 여자는 남자를 두려워하지 않았고 한없이 부드러운 내면을 가진 남자는 여자에게 거칠지 않았다. 이 두 사람은 여자 속의 남성성 아니무스와 남자 속의 여성성 아니마의 절묘한 만남의 관계로 보인다. 오랜 세월, 아델이 여자의 본성인 사랑을 잃지 않았듯, 프랭크 또한 감옥 안에서도 사랑을 숭배하는 남자의 본성을 잃지 않았다. 이것 말고는, 전혀 납득할 수 없는 두 남녀의 친밀함을 설명할 수 없다. 여자는 겁에 질려 모든 신경 감각이 마비되었어야 하고, 남자 또한 생존의 기로에서 야수적인 본성만이 날뛰었어야 한다. 그러나 이들은 서로가 남자이고 여자인 것을 알아보았다.

프랭크는 첫날, 이들이 인질로 잡혀 있었다는 증거를 남기기 위해 아델을 의자에 묶는다. 그러고 나서 냉장고에 있는 재료로 요리하여 헨리에게도 주고, 손이 묶인 아델에게는 손수 떠먹여 준다. 그의 음식을

* 나는 처음 영화를 볼 때 탈옥수 남자가 닉 놀테인 줄 알았다. 한참을 보다가 그가 아닌 다른 남자라는 것을 알고서는 닉 놀테가 어느 때 사람인가 새삼 돌아보았다. 한순간의 실수로 아내를 죽여 형무소에 있다가 탈옥한 프랭크 역은 조쉬 브롤린인데 닉 놀테의 분위기다. 닉 놀테가 바브라 스트라이샌드와 나온 영화 〈사랑과 추억〉을 기억하는 사람들이라면 여기에서 그 느낌을 떠올려도 좋다.

의자에 묶어둔 아델에게 음식을
떠먹이는 프랭크

받아먹는 아델. 아델과 헨리가 맛을 느끼는 과정은 프랭크에 대한 공
포심이 옅어져 간다는 증거다. 밤이 되자 프랭크는 아델을 풀어 주고,
아침에 프랭크는 다시 파이를 해서 두 모자에게 먹인다. 그 맛에 놀라
는 눈짓을 주고받는 아델과 헨리.

　기차를 타고 떠날 계획이었던 프랭크는 기차가 올 때까지 아델의 집
안팎을 손보기 시작한다. 자동차 오일도 갈고 보일러 필터도 교체하고
박박 문질러 닦은 바닥에 왁스도 칠한다. 거기에 헨리에게 캐치볼도
가르쳐 준다. 아델은 프랭크의 바짓단을 꿰매 주며 그와 소소한 말을
주고받는다. 옆집 사람이 가져다준 복숭아로 파이 만드는 법을 가르쳐
주는 프랭크. 복숭아에 설탕을 녹이며 한 그릇 안에서 이리저리 오가
는 여섯 개의 손은 어떤 원초적인
장면을 떠오르게 한다. 모래 속
에 손을 넣고 서로 살을 비벼 가
며 거북이집을 만드는 어린아이
들. 드디어 완성된 파이에는 'A⁺'
가 새겨져 있다.

떠나려는 프랭크를 잡는 것은 아델이 아닌 헨리다. 이 영화의 화자는 아들 헨리다. 헨리는 아델 같은 엄마에게서 특별한 감성을 물려받았는지도 모른다. 헨리는 아무리 자기가 엄마의 하루 남편이 되어 준다고 해도 턱없이 부족하다고 생각하는 아들이었다. 소년은 엄마의 외로움과 갈망을 느꼈다고 했다. 또한 프랭크를 무서운 범죄자, 위험한 탈옥수가 아닌 남자로 본다. 거기에 그가 자신의 엄마와 같은 느낌의 말을 하는 사람이라는 것을 알았다. 헨리는 아델과 프랭크 사이를 자연스럽게 받아들이며 이 셋은 가족처럼 된다.

그러나 이 영화는 처음부터 불안하기만 하다. 참한 아들, 아름답지만 불쌍한 여자의 집에 들어온 탈옥수, 그를 찾는 경찰, 불쑥불쑥 찾아오는 이웃들. 언젠가는 잡히거나 떠나거나 모험을 해야 하는 프랭크와 두 모자다. 쉽게 잘 풀릴 것 같지는 않으니 어떻게 될 것인지 마음이 편치가 않다. 영화 도입부의 불길한 음악처럼 결국 숨겨져 있던 것들, 두려워하던 무엇이 확 나타나듯, 걷잡을 수 없는 사건의 전개 속에서 프랭크가 경찰에 체포되고 아델의 사랑은 순식간에 파국을 맞았지만 아델과 프랭크는 서로를 알아본 연인이었다. 그래서 우리는 사랑하는 두 연인의 오랜 기다림과 갈망을 통해 힘과 위안을 얻는다.

아델에 대해 전 남편은 사랑과 사랑에 빠진 여자라고 했고, 12살의 헨리는 엄마가 아빠를 잃어서가 아니라 사랑을 잃어서 상처받은 것 같다고 생각했다. 그들에게

프랭크에게 점차 가까워지는 아델

아델은 다른 세상의 여자였다. 나는 그들 이상으로 아델을 이해하는 듯한데, 사랑과 사랑에 빠진 여자라기보다는 여자의 본성을 순수하게 지니고 있는 여자라는 것이다. 여자의 본성인 사랑과 생명에 대한 강렬한 애착과 욕망이 있으나 생명력을 상실한

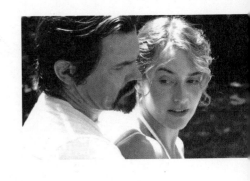

자신의 몸에 좌절하고, 더 이상 생명을 탄생시키지 못하는 사랑을 거부한 여자. 끝없이 생명이 탄생하는 이 세상이 그녀에게는 지옥인지라 지옥으로부터 스스로를 차단해 집 안에서 문을 걸어 잠그고 사는 여자. 자신의 사랑을 감금한 여자.

보통, 사람들은 자기 부모와 자기 배우자가 어떤 성적 능력을 가졌는지 모른다. 자식에게 부모는 나를 낳아 준 어마어마한 존재, 나를 부양하고 나의 요구를 들어 주는 유일무이한 세계일 뿐이다. 남편은 아내가, 아내는 남편이 열정과 감각의 존재라는 것을 모르거나 잊은 지가 너무 오래다. (그것을 알거나 떠올리면 오히려 더 피곤할지도 모르겠다.) 남편이 떠난 자리에서 프랭크가 아델을 발견하고, 그 전에 어린 헨리는 엄마에게 그런 남자가 필요하다는 것을 느꼈다. 두 사람이 서로 어울리고 맞는다는 것을 아는 헨리에게 그들의 사랑은 아주 자연스럽다. 영화 〈레이버 데이〉의 한 특징이 바로 헨리라는 아들의 존재였는데, 25년의 세월을 훌쩍 넘어 토비 맥과이어가 헨리로 깜짝 등장한다. 베이커리 주인이 된 헨리가 만드는 파이 이름이 'A+ 파이'라는 것에서 이들에게 비운의 남자 프랭크의 존재가 참으로 크게 남아 있다는 것을

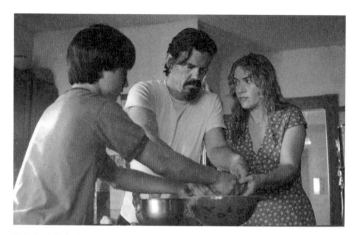

복숭아 파이를 만드는 세 사람

알겠다. 이 사실 또한 나에게 위안을 준다.

　나는 친구들을 위해 〈레이버 데이〉를 선정하였다. 그런데 여기에서
도 기이한 일이 벌어졌다. 프랭크가 잡혀가고 결말이 어찌 될지 모르
는 상황에서 토비 맥과이어가 등장함과 동시에 디브이디가 끊겨 버렸
던 것이다. 내가 자기들을 위해 고른 '여자 영화'에 깊이 몰입하던 친구
들의 내면의 열기가 과열되어서라고 나는 생각한다.

그 남자의 기도

사랑과 추억
Prince of Tide

앞 영화 〈레이버 데이〉에서 나는 뜬금없이 닉 놀테 이야기를 꺼냈다. 주인공 남자 배우가 닉 놀테인 줄 알고 더 좋아했노라는…. 내가 눈썰미뿐만이 아니라 세월 감각이 아주 엉망이라는 말 이상 아무것도 아니었지만 닉 놀테라는 배우는 어떻게든 말하고 싶어지는 사람이라 그렇게 된 듯하다. 얼굴을 다 차지하는 떡 벌어진 광대뼈, 날카로운 눈매, 쉰 목소리의 나무토막 같은 남자. 그는 그 체격, 그 외모와 목소리, 말투를 가지고 굵고 거친 남자 역할만 해왔다. 그에게 여자가 다가온다면… 세상의 어떤 남자라도 섬세하고 깊은 사랑이 있다는 것을 보여줄

것이다. 많은 여자가 그런 남자에게 반하고 매혹되어 차지하고 싶어 한다는 것을 보여 주는 남자도 닉 놀테다.

여자의 사랑을 받지 않는 남자 주인공이 없지만 닉 놀테에 대한 상대방의 사랑은 조금 색다르다. 닉 놀테라는 배우가 만들어 내는 캐릭터의 사뭇 다른 매력을 사랑하는 여자들이라면 어찌할 수 없이 그렇게 되고 말 것 같다. 그런 남자는 여자를 외롭게는 하지만 '나쁜 남자'는 되지 못한다.

'믿음이 가는 남자'.

닉 놀테가 가진 매력이 이것인지도 모르겠다. 이 매력에 깊이 빠진 여자가 〈사랑과 추억〉에서의 바브라 스트라이샌드다. 바브라 스트라이샌드는 닉 놀테에 버금가는 외모의 여배우다. 평범한 골상에 긴 매부리코가 얼굴을 다 차지해 버리니 여배우를 통해 보통 얻을 수 있는 미적 쾌감과는 조금 거리가 있는 바브라 스트라이샌드다. 내가 지금 그녀의 외모에 대해 말을 하려니 조금 어색하고 주춤거려진다. 노래로, 배우로, 감독으로 50년 이상 최고의 명성을 쌓아온 한 여성에게 인물 타박은 조금도 어울리지 않는다. 언젠가는 그녀의 재능과 업적이

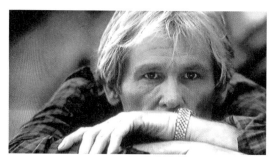

거칠고 괴팍스런 평소 캐릭터에서 '사랑하는 남자'까지 된 닉 놀테

그녀에게 위대한 배우 겸 가수, 사회활동가라는 호칭을 붙여 주리라는 것은 조금도 믿기 어려운 일이 아니다. 그래도 영화 〈사랑과 추억〉에서 나는 바브라 스트라이샌드의 외모 인상을 빼놓을 수가 없다. 다른 영화에서 여주인공의 외모를 예찬했던 것처럼.

근사한 바브라 스트라이샌드

바브라 스트라이샌드는 연예계로 나가기에는 너무 평범했거나 독특한 얼굴에도 불구하고 불세출의 노래 실력으로 처음부터 스타가 되었다. 〈화니 걸〉 이후 영화와 노래를 나오는 족족 히트시킨 그녀에게 무슨 인물 콤플렉스가 있겠는가. 이렇게 나와도 최고의 바브라 스트라이샌드고 저렇게 나와도 거장 바브라 스트라이샌드인데. 그래도 영화 〈사랑과 추억〉을 보면 자신이 만든 영화라고 자기를 최고로 멋있게 찍었다는 생각은 지울 수 없다. 그녀가 감독한 영화들은 외모보다는 머리를, 섹스보다는 관계를 중시하는 그녀의 이지적인 성향을 드러내지만 〈사랑과 추억〉에서는 지성과 인간미를 겸비한 상류층 의사 로웬스타인인 만큼 의상과 스타일이 아주 맵시 있다. 어쩌면 그녀가 나온 영화 가운데 가장 아름답고 세련되게 꾸미지 않았나 싶다.

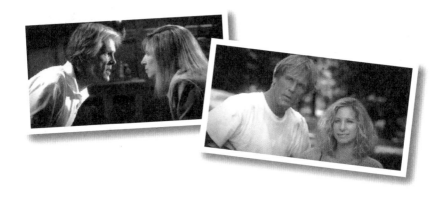

그렇게 생긴 최고의 두 배우, 닉 놀테와 바브라 스트라이샌드가 시끄럽고 복잡한 뉴욕 한복판에서 정신과 의사와 환자 보호자로 만났다. 닉 놀테는 사우스캐롤라이나 바닷가에 사는 남부 남자 톰 윙고다. 어린 세 딸에게는 인기 있는 아빠지만 부부간의 대화를 필사적으로 피하는 문제 있는 남편이다. 우리 이야기 좀 하자며 애타게 말하는 부인 옆에서 밤하늘의 북두칠성을 가리키고, 우리가 북두칠성과 무슨 상관이 있느냐는 아내의 외침마저도 피해 버리는 톰 윙고는 마음 바닥까지 메마른 남자 같다. 거기에 자신의 엄마를 지독히도 혐오한다. 나이 든 모친한테 애들을 키우는 일보다는 독사 사육사가 더 적절했을 사람이라는 둥의 말을 해댄다.

톰 윙고는 모친으로부터 뉴욕에서 사는 쌍둥이 여동생 사바나의 자살기도 소식을 전해 듣고 어쩔 수 없이 뉴욕으로 떠난다. 뉴욕에 가보니 사바나는 시인으로 상당히 알려져 있고, 사바나의 담당의사는 멋있게 생긴 여자다. 남편이 세계적인 바이올리니스트인 로웬스타인의 진료실은 아주 클래식하면서도 아기자기하다. 맨해튼의 거리 풍경이 그

대로 보이는 격자 유리 벽 안에 로웬스타인의 섬세한 취향이 곳곳에서 풍긴다. 로웬스타인인 바브라 스트라이샌드에게 어울리면서 이상적인 공간인 듯하다.

거기에서 톰 윙고는 감추었던 자신의 과거를 털어놓게 된다. 독설과 회피로 지켜 왔던 남자의 비밀과 상처의 성이 허물어진 것이다. 새우잡이 어부인 아버지와 신화적 삶을 꿈꾸는 엄마, 원초적인 순수성을 지닌 남매들…. 자신들의 소유인 섬에서 파라다이스 같은 나날을 보냈던 윙고의 가족은 어느 때부터 아버지의 음주와 폭력으로 파괴되기 시작한다. 현실을 벗어나려는 야망과 허영심이 강한 엄마는 결국 남편과 자식을 버리고 섬을 위자료로 받아 부잣집의 후처가 된다.

어린 시절 이들에게는 어떤 끔찍한 일이 있었다. 그 일 이후로 사바나는 수차례 자살을 기도하였고, 톰은 평생을 수치와 분노 속에서 헤어나오질 못했다. 톰이 숭배했던 형 루크는 성인이 된 이후, 섬에 핵기지를 설치하려는 정부에 맞서 1인 전을 벌이다가 사살되고 만다. 누구에게도 털어놓지 못할 상처와 가족사에 묶여 사는 톰 윙고는 괴팍스런 성격 때문에 영어교사직도 그만두고 럭비코치 자리까지 잃은 허울 좋은 남자다.

톰에게 쌍둥이 여동생 사바나는 자신의 분신과도 같다. 자신의 상

애정이 없는 결혼 생활을 이어가는
로웬스타인

회복된 쌍둥이 여동생 사바나와 함께

처, 형 루크의 비극, 가족의 붕괴 모두가 그를 냉소적이고 거친 인간으로 만들었지만 사바나의 자살 기도 소식에마저 냉정하고 무관심할 수는 없었다. 사바나 때문에 마지 못해 찾아간 뉴욕에서 그가 만난 것은 이지적이고 진지한 유대인 의사 로웬스타인이다. 로웬스타인의 유명한 남편은 바람둥이에 오만한 남자로 로웬스타인이 사랑 없는 결혼 생활을 이어 나가고 있다는 것을 톰은 바로 눈치챈다. 겉으로 완벽해 보이는 로웬스타인을 톰 윙고는 '불쌍한 여자'라고 생각했다.

사바나를 어떻게든 치료하려는 헌신적인 로웬스타인 앞에 톰 윙고는 드디어 자기 가족의 비밀을 털어놓는다. 돌멩이처럼 딱딱하고 모래알처럼 메말라진 채로 과거에서 꼼짝할 수 없었던 남자가 처음으로 기억하고 싶지 않은 일과 죽고 싶었던 심정을 토로하면서 홍수처럼 눈물을 쏟는다. 로웬스타인의 가슴에 안겨, 남부 남자는 울지 않는다는 자기규범을 깨고서.

거칠면서도 곧고 남자다운 톰 윙고에게 조금씩 끌려가던 로웬스타인은 마침내 사

랑에 빠지고 교외의 별장에서 행복한 시간을 보내는 두 사람에게 남은 것은 이별이다. 톰 윙고는 가족을 버리지 못하는 믿을 만한 남자였다. 그런 남자를 사랑하는 이성적인 로웬스타인은 그를 잡지 못한다. 마지막으로 레인보 룸에서 춤을 추는 두 사람, 톰 윙고는 자신의 사랑에서 무지개를 보았다.

열정을 가진 남자와 여자는 기나긴 인생 속에서 사랑에 빠질 한 사람을 만난다. 남자나 여자는 무지개 같은 사랑을 자기 인생에 걸어 놓게 되는데 무지개는 곧 스러지지만 무지개 환상과 예찬은 가슴속에서 사라지지 않는다. 그것이 삶을 두 번 사는 일인지 모른다. 섬의 집으로 돌아온 톰 윙고가 로웬스타인이 있는 북쪽을 향해 기도하는 그것.

'세상의 모든 남녀에게 두 번 삶의 기회가 주어지기를….'

뉴욕으로 가기 전까지는 모든 것을 포기하려고 했던 톰 윙고는 자기를 기다려 준 가족들에게 돌아간다. 복직하여 교단에 서서 학생들에게 영미 문학을 가르치는 또 다른 모습의 톰 윙고. 날마다 자기 집이 있는 섬과 학교를 이어 주는 다리를 건너는 그의 입에서 어느 하루 나온 독백은, 평생토록 자신의 마음속에 맴도는 말은 그 여자의 이름이었다는 것이었다. 기도하고 회개하고 찬양하는 마음으로 부르는 이름, 로웬스타인….

이것이 원제가 '조수의 왕자'(Prince of Tide)인 〈사랑과 추억〉의 줄거리다. 평범하고 틀에 박힌 듯한 우리말 제목이 그런대로 좋다고 생각되는 것은 온갖 것을 담고 있는 이 영화가 닉 놀테와 바브라 스트라이샌드의 사랑과 이별이 주가 되기 때문이다. 원제의 상징적인 의미는 분명 반항적인 자연아 루크 형일 것이다. 폭력적인 아버지와 위선적인

엄마 사이에서 세 남매의 기둥이었으면서 섬을 지키려다가 함께 폭파되는, 톰 인생의 주인공이었던 루크.

〈사랑과 추억〉은 끔찍한 사건을 겪은 어린아이들이 어떻게 제대로 성장하지를 못하고, 삶이 어떻게 뒤틀어지는가를 다 담고 있지만 그것을 배경으로 성인 남녀의 '사랑과 추억'을 알뜰하고도 여운 있게 만들어냈다. 영화 한 편이 뉴욕의 거리처럼 다채로운 것들로 빡빡하게 채워져 있고, 캐롤라이나의 해변처럼 낭만적이다.

슬픈 그녀의 사랑,
바이올린 선율에 위로받다

라벤더의 연인들

Ladies in Lavender

　나이를 초월한 사랑 —노인과 젊은 아가씨의 사랑을 사람들은 공감할 수 있을까. 우리는 〈피카소〉에서 마흔 살 연하의 미술학도를 마음껏 유혹하고 조종하고 버리기까지 하는 피카소를 보았다. 반대로, 노파가 총각을 사랑하고 관계를 맺는 경우는? 이것은 상상이 조금 어렵다. 그럼 연정만이라도 품는 것을 인정할 수는 없을까? 그러고 싶어도 그런 사례가 없다. 그렇다면 여성노인들은 감성도 메말랐을까? 그들은 최후의 시간을 기다리면서 무심 무감한 나날들을 보내는 존재들인가?

노년의 여인이 자기 앞에 나타난 앳된 청년에게 설렘에서부터 질투, 그리고 사랑의 상처까지 사랑의 모든 느낌을 드러내는 영화를 만났다. 그 사랑의 심리 앞에 내 안에서는 애틋함, 부끄러움과 안타까움이 교차했다. 이루어질 수 없는 사랑, 사랑받지 못하는 여인에게 궁극으로 남을 외로움과 절망에 지레 젖어 들어갔다.

상기된 표정, 불타오르는 눈동자, 조심스러운 손놀림, 괜스레 샐쭉해지고 삐딱해지는 심사, 하염없이 뻗치는 마음, 그리고 괴로움…. 한 여인에게 인생의 말년에 느닷없이 그런 시간이 찾아왔다. 고통과 희열이 그녀의 내부로부터 한없이 솟아난다. 주디 덴치가 그 역을 했고, 품위 있고 어른스럽게 잘 조절하는 언니 역을 매기 스미스가 했다.

매기 스미스와 주디 덴치. 이 배우들의 끝은 어디일까. 인생을 담는 것을 영화라고 본다면 이들이 살아 있는 한 이들은 어떤 인생도 만들어 낼 것 같다. 노년의 삶과 인생, 노년의 멋과 휴머니즘, 노년의 능력과 패기, 노년의 고집과 독선, 그리고 노년의 추악함… 이것들을 이들이 가장 잘 표현해 낼 듯하다. 여인들은 중년을 거쳐 노인이 되는데 그 많은 노년의 여인 ―늙은 여왕, 원로 교수, 노교사, 수녀원장, 늙은 친척 아줌마, 늙은 여장부, 늙은 독신녀, 늙은 엄마, 늙은 귀부인, 그냥 나이 든 여인…― 을 이들은 빛나게 보여 주었다. 그녀들이 나오는 영화는 영화의 무게가 달라졌다. 그들은 단지 연기 잘하는 조연급 배우가 아니라 그들만의 색깔과 힘을 지니고 있는 독보적인 사람들이었다.

둘 다 1934년생인 매기 스미스와 주디 덴치는 외모에서 차이가 있다. 매기 스미스는 좀 예쁘지만 주디 덴치는 예쁜 얼굴은 아니다. 이것은 그냥 사실이다. 내가 바브라 스트라이샌드의 외모가 다른 여배우들

과 다르다고 했듯이 주디 덴치 또
한 상당히 독특한 외모를 가지고
있다. 고집스럽고 딱딱하고 내향
적인 표정으로 조금 무서운 느낌
을 주기까지 하니 결코 좋은 인상
은 아니다. 그런 개성적인 외모
에 안으로 뭉쳐지는 카리스마. 소위 성격파 배우라고 하는 배우들* 가
운데 주디 덴치만 한 사람은 없다. 무엇보다 그녀는 도통 웃지 않으니
말이다. 1994년의 영화 〈84번가의 연인〉**에서 주인공 앤서니 홉킨스의
부인으로 잠깐 나온 주디 덴치는 젊었던 그때나 지금이나 변한 게 별
로 없다.

그러한 주디 덴치가 영화 〈라벤더의 연인들〉에서 발랄하고 감성적이
고 여리면서 단순한 여자 캐릭터로 나왔으니 정말 대단한 파격이 아닐
수 없다. 주디 덴치는 장난기가 있고 단순하여 언니 매기 스미스의 걱
정을 사는 소녀기가 남아 있는 노처녀. 우아하고 교양 있는 할머니,
나이 든 영국 귀부인 등 영화마다 분위기가 거의 비슷한 매기 스미스는
여기에서도 별 차이가 없다. 깍듯한 자태와 소심하고 교양 있는 말투
의 매기 스미스는 젊은 청년에게 마음을 빼앗긴 동생 주디 덴치를 조심

* 과거엔 미모로 캐릭터를 소화해내는 보통 여배우들과 달리 개성적인 배역과 뛰어난 연기로 주
 목받는 배우들을 성격파 배우라고 했는데 지금은 그런 것을 메소드 연기라고 하는 것 같다. 배
 역 자체가 되는 것. 내가 생각하는 최고의 성격파 배우는 글렌다 잭슨과 캐시 베이츠, 홀리 헌
 터, 그리고 주디 덴치. 소름 끼칠 정도의 카리스마를 뿜어대는 글렌다 잭슨은 오래전 정치계
 로 입문, 내 상상에 그녀는 그곳에서 영화에 나올 법한 정치인일 것 같다.
** 2008년 2월에 뮤직포유에서 상영했다.

우슐라와 안드레아

안드레아의 존재에 활기를 느끼는 자넷

시키고 진정시키고 가끔 훈계하고, 또 위로도 하면서 보듬어 준다.

〈라벤더의 연인들〉은 독창적인 줄거리에 그 둘의 등장만으로도 완벽하게 빠져드는 영화다. 1930년대 영국 콘웰의 바닷가, 아담하고 고풍스러운 집에 사는 우슐라(주디 덴치)와 자넷(매기 스미스)은 〈센스 앤 센서빌리티〉나 〈하워즈 엔드〉의 두 주인공이 늙으면 꼭 저런 모습들일 거라고 쉽게 상상이 되는 자매다. 피아노와 독서와 뜨개질이 있는 노년. 이들의 일상은 은은한 한 폭의 그림 같다. 낮에는 정원을 가꾸거나 바닷가를 산책하고, 밤이 되면 뜨개질을 하거나 책을 읽다가 자신들이 앉았던 소파의 덮개와 쿠션들을 가지런히 해놓고 잠자리로 올라가는 두 늙은 여인. 조용하고 평화로운 여생임이 틀림없다. 유산계급답게 도르카스라는 이름의 가정부도 있다.

이들의 잔잔한 삶에 뜻밖의 젊은 남자가 들어왔다. 폴란드 출신의 이 청년은 배가 난파되어 근처로 떠내려왔다가 두 자매에 의해 구조되었다. 바이올린에 재능이 있는 청년은 미국을 동경하여 미국으로 가는 중이었던 것 같다. 말이 전혀 통하지 않는 이방 청년 안드레아(〈신과 함

께 가라〉에서 막내 수사 아르보로 나왔던 독일 배우 다니엘 브륄이다)를 자넷과 우슐라는 귀빈, 혹은 보물처럼 간호하고 돌본다. 그러다가 우슐라에게 안드레아를 향한 터질 듯한 연정이 시작된다.

나이로 전혀 안드레아의 상대가 될 수 없는 우슐라지만 사랑의 불씨는 이미 지펴졌고 그 불꽃에 우슐라의 가슴은 재가 되고 만다. 그러니 사랑을 어찌해야 할지. 거기에 갑자기 신비로운 미모의 화가 올가*가 동네에 나타나 안드레아에게 관심을 보인다. 올가에 대한 도르카스까지 포함한 세 여자의 경계심은 당연히 이유가 있다.

"점잖지 못한 말 같지만 난 저 여자가 싫어." —자넷
"난 저 여자가 두려워. 동화 속 마녀 같아." —우슐라
"여자가 헤퍼 보여요." —도르카스

세 사람은 각기 자기 식으로 안드레아를 떠나보내기 싫은 식구, 혹은 남자로 여기며 안드레아 중심의 생활을 합심하여 유지해 나갔다. 드라마에서 삼각관계가 나오면 사람들은 '누가 누구하고 되면 좋겠는가' 하는 이야기들을 재미로 일삼는다. 그렇다면 사람들은 안드레아가 누구와 맺어지기를 바랄까, 안쓰러운 주인공 우슐라인가, 아니면 젊은 올가인가. 사랑은 어떤 것인지, 타당한 관계라는 것이 과연 확률로 얼마나 되는지….

* 피카소의 젊은 연인 프랑수아즈였던 나타샤 맥켈혼으로, 나오는 영화들 모두 이상하게 몰입이 되지 않는 배우다. 수려한 자태와 화려한 미모만이 유독 두드러지는데 모델 경력이 그렇게 만드는 것이 아닌가 싶다.

매기 스미스나 주디 덴치의 젊은 시절 영화를 보지 못한 나는 마치 언제나 할머니나 늙은 여인이었던 것처럼 그들을 보고 있다. 이것이 조금 슬픈 일이기는 하다. 나의 꽉 막힌 상상력으로는 여성노인의 얼굴에서 그들의 젊은 때를 그려내기가 참 어렵다. '젊었을 때 참 고왔겠다', 혹은 '멋있었겠다' 정도로 바라볼 뿐, 그래도 할머니인 것을.

내가 간간이 풀어쓰는 '여성노인'이라는 말은 오히려 어색하다. 우리나라에서는 모든 여성노인을 '할머니'라는 관계성이 강한 말로 통칭하면서 그녀들의 성 정체성을 말살해 버린다. 한 인간에게서 성 정체성을 제거해 버리는 것은 어찌 보면 인간의 존엄성을 박탈하는 일 같기도 하다. 무엇보다 성적인 능력과 매력을 가진 활기찬 사람들과 그것이 사라진 노인들에 대한 시선은 너무 다르다.

로맨틱 러브는 여자로 살아 있는 한 가슴에서 사라지지 않는다. 다만 표현하지 않을 따름이다. 그러나 아무리 시선을 개방시켜서 보려고 해도 누구도 노인들을 사랑의 상대로 여기지는 않을 것이다. 노인여성에게 연정을 품는 이성은 드물 것이라는 이런 생각은 나의 편견인지, 아, 나는 왜 자꾸 할머니들의 로맨틱 러브를 불가능한 일이라고 역설하고 있는지….

조용한 바닷가 마을에 나타난 미모의 화가

여성노인을 할머니라고 부르는 우리나라의 성 인식도 보수적이지만 외국이라고 다른 것 같지는 않다. 괜찮았던 여배우들은 다 어디로 갔는지를 다큐멘터리 형식으로 찾아다니는 영화 〈데브라 윙거를 찾

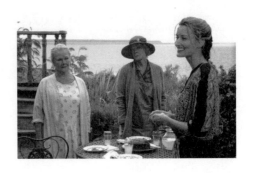
올가에게 경계심이 드는 우슐라와 자넷

아서〉에서 우피 골드버그는, "할머니들도 섹스한단 말이야!"라고 외친
다. 애정관계는커녕, 남자의 사랑을 받지 못하고 전전긍긍하는 그 많
은 캐릭터 가운데조차 할머니가 있었던 영화는 없었던 것 같다. 여성
노인이 젊은 남자에 집적대거나 유혹하거나 성범죄를 저지른 내용의
영화나 드라마도 기억에 없다. 그들은 성에 대하여 그저 관대하거나
무관심하거나 이미 초월해 있거나 하는 존재들이었다. 반대로 늙은 남
자들의 그런 행위들은 지천이다. 쉬운 예로 늙은 왕 같은 사람들. 어디
영화만인가? 늙은 기업가들과 정치인, 교수들의 끝없는 성추행.

　〈라벤더의 연인들〉에는 짧지만 우슐라의 비련에 비견될 만한 사건
하나가 더 있다. 안드레아를 치료해 주는 점잖은 노의사가 아름다운
이방인 올가에게 관심 이상의 마음을 갖게 된 것이다. 목에 스카프까
지 늘어뜨린 치장을 하고 올가의 집을 기웃거리며 망원경으로 안을 들
여다보는 의사. 어느 날에는 그림을 그리고 있는 올가에게 다가가 바
닷가 건너편의 한 건물을 설명해 준다.

　"저 건물은 폴리라고 하오. 저택 소유자가 부인한테서 벗어나 있을 도
피처로 지었소. 친구들과 조용히 술도 마시고…. 꽤 좋은 생각이잖소?"

그 말은 들은 척도 하지 않고 음악가로 판명된 안드레아에 대해 묻는 올가에게 노의사는 또 어떤 심리를 드러낸다.

"나도 한때는 음악가였소. 병원 오케스트라에서 콘트라베이스를 맡았소. 먼저 간 아내가 질색해서 연주를 그만두었지."

의사를 기피하는 듯 무시하는 올가에게 의사가 마지막으로 던지는 말.

"나도 폴리나 지어둘 걸."

이것은 보통 말하면 추파라고 할 것이나, 나이를 걷어내고 한 사람의 남자로 의사를 바라보니, 이룰 길 없는 연정이 안쓰럽기만 하다. 많은 영화에 주민들의 존경을 받으며 살고 있는 동네 최고의 지식인인 노의사가 등장하지만 〈라벤더의 연인들〉에 나오는 이 의사 같은 캐릭터는 처음이다. 의사는 실의와 질투로 마침내 국적불명의 안드레아를 경찰에 신고하기까지 한다. 그러나 신고 사건은 과히 걱정할 일은 아니다. 칼끝 같은 자넷이 동네 경찰서장 입을 야무지게 막기 때문이다.

나머지 마을 사람들이 사는 모습은 총천연색 바다와 짙푸른 하늘, 멋진 구릉과 풍요로운 평야가 있는 아름다운 콘웰의 자연 속에서 재미와 정취가 넘친다. 바닷가에서 생선을 사고파는 모습과 가을 수확 정경, 축제와 주점의 소란 등 그 속에서 동네 사람들의 은근한 유머와 여유들이 시종 웃음을 자아낸다.

영화의 마지막, 이들은 자넷 자매의 집에 모두 모인다. 안드레아의 런던 콘서트홀 연주 실황을 라디오로 듣기 위해서다. 가정부 도르카스가 의기양양한 모습으로 볼륨을 맞춘 라디오에 사람들은 숨죽여 귀를 기울인다. 농부, 어부, 노인과 아이들, 가난이 그대로 묻어 있는 그들의

얼굴이 안드레아의 바이올린 선율에 참으로 아름답게 물들어 가고 나의 눈에서는 그만 눈물이 주르륵 주르륵 떨어지고 말았다.

영국이 만든 아주 영국적인 영화의 맛이 대사 하나 장면 하나에서마다 물씬물씬 난다. 미국과 미국적인 것을 은근히 까고 비웃는 것도 그렇고, 확실히 할리우드가 아닌 영국이 훨씬 더 소수자들의 삶, 편견과 상식을 깨트리는 도발에 초점을 잘 두는 것 같다. 한 동네의 중노년 여인들이 병원기금 마련을 위해 누드 사진을 찍는 〈캘린더 걸〉, 실직한 광부들이 생계를 위해 스트립쇼를 하는 〈풀 몬티〉, 발레 소질이 있는 탄광촌 소년 〈빌리 엘리어트〉, 그리고 노인들이 뭉쳐 로큰롤을 부르는 다큐멘터리 영화 〈로큰롤 인생〉에서 보이는 영국 감독들의 끼와 휴머니즘은 재미있고 따뜻하다.

남 주인공 안드레아가 바이올린 음악가라고 했다. 이 영화의 커다란 매력 가운데 하나가 영화 전편에 흐르는 바이올린 선율이다. 〈라벤더의 연인들〉의 음악은 로열 셰익스피어 극단의 음악 감독 나이젤 헤스가 작곡했으며 미국이 사랑하는 연주자 조슈아 벨이 연주했다.

"그가 연주하는 것을 듣는 것은 정말 비싼 롤스로이스로 올라타는 듯

안드레아의 런던 연
주회에 참석한 자매

한 느낌을 준다."

나이젤 헤스가 조슈아 벨의 연주에 극찬한 말인데, 나는 무슨 일로 나흘이나 이 글을 잡고 있으면서 덕분에 그 시간 동안 밤낮으로 〈라벤더의 연인들〉 시디를 들었다. 오리지널 사운드 트랙에서 더 확장된 형태의 곡들이니 완벽한 클래식 연주다. 유독 매끄럽고 고운 연주와 선율이 롤스로이스 비유를 실감케 한다.

이제 마지막으로 나이젤 헤스의 보기 드문 친절한 영화 음악 해설 한 부분을 붙인다. 〈라벤더의 연인들〉에 대한 이해와 감상을 더욱 특별하게 만들 것이다.

"두 여인이 바닷가에서 청년을 발견했을 때는 단지 호기심의 대상이었지만, 청년이 바이올린을 연주하는 모습을 보고 그의 영어구사능력이 상당히 제한적이었음에도 불구하고 그가 바이올린과 소통하는 능력을 갖고 있다는 것이 밝혀지고, 그로 인해 두 여인은 청년에게 흠뻑 빠져 그를 절대적으로 특별한 인물로 받아들이게 된다. 이것은 인간의 이야기이고 우린 그것을 묘사하기 위해 음악을 이용하고 있는 것일 뿐이다."

사랑하는 그들의
혁명적 선택이 끝난 그 길

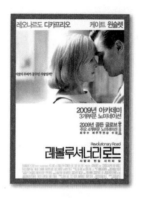

레볼루셔너리 로드

Revolutionary Road

"그토록 사랑하는 부부가…."

내가 〈레볼루셔너리 로드〉를 처음 본 것이 2010년 여름, 그 뒤로 〈레볼루셔너리 로드〉를 떠올리면 이 말만이 가슴에 사무쳤다. 오늘, 뮤직포유에서 〈레볼루셔너리 로드〉를 보았다. 영화가 끝나고 나는 영화 이야기를 나누지 않았다.

"강 선생님께서 준비해 주신 찰밥 먹으면서 옆에 계신 분들과 이야기 나누게요."

이 말 한마디만 던지고 자리에 앉았을 때 옆 사람으로부터 살짝 한마디 들었다.

"한 말씀 하시지 그러셨어요. 오늘이 한 해 마지막이잖아요."

2014년 마지막 영화이면서 영화를 상영한 지 만 8년이 되는 날이다.

"너무 슬퍼서요, 말이 안 나와요."

〈레볼루셔너리 로드〉는 젊은 부부 이야기다. 첫 만남에서 서로에게 깊이 매혹되어 결혼한 이 부부는 중산층들이 사는 레볼루셔너리 로드에 산다. 때는 1950년대, 전쟁터에 다녀온 남자들은 돈을 벌어 처자식을 먹여 살려야 했고 여자들은 얼마나 집안을 잘 가꾸고, 내조를 잘하는가 서로 경쟁하는 시대였다. 레볼루셔너리 로드의 사람들은 자신들의 안정된 생활에 만족하면서 자부심을 갖고 하루하루 조용히 살았다. 단 한 부부, 경사로에 우뚝하게 지어진, 그래서 더욱 색깔 있게 느껴지는 집에 사는 젊은 부부를 제외하고는. 이 부부는 아이 둘이 있지만 이들에게 아이의 존재가 느껴지지 않을 만큼 연인풍이 짙은 부부였다. 남자는 평범한 샐러리맨이고 여자는 곧 문을 닫게 될 것 같은 이류극단의 배우다.

이 부부는 엄청난 부부싸움을 한다. 한쪽의 언짢은 심정을 상투적인 말로 위로하려 드는 상대. 됐다, 듣기 싫다는 말을 필두로, 그 말을 듣자마자 불만을 터뜨리는 이쪽. 참았다고 생각한 쪽에서 그동안 쌓인 것들을 조목조목 나열한다. 그 말에 더 길길이 날뛰는 상대. 당신이 어떤 사람인지 스스로를 돌아보라는 비난. 넌더리가 난다는 응수. 지겹다고 외치는 고함…. 서로를 극단적으로 부정하는 두 사람. 오로지 더 많이 상처를 입히기 위해, 말로 살인이라도 할 듯, 그래야 자신이 사는

것처럼 비난의 고성이 화살을 쏘듯 오가고, 끝내 분을 참지 못해 주먹이 올라갈 정도다.

싸움을 할 거면 이 정도는 해야 할 것이다. 이렇게 정확하고 분명하게 자신의 생각을 밝혀야 할 것이다. 비록 그것이 분노로, 비난과 매도로 표현되었다고 하더라도, 서로 사랑한다면, 서로 믿는다면. 정말 저 사람이 원하는 것이 무엇인가를 깨닫게 되는 것이기에. 바로 그것이 자신이 사랑한 그 사람의 본질이라는 이해를 바탕으로, 그 정도 가지고는 상처받고 돌아서지 않는다는 믿음을 가지고, 피할 수 없는 어떤 일을 하는 것처럼…. 적어도 결혼 생활을 통틀어 그런 과정을 몇 번은 거쳐야 할 것이다. 오로지 부부만이 겁 없이 두려움 없이 제대로 싸울 수 있다.

부부싸움을 하지 않는 부부는 더 사랑하고 평화로운가? 나는 살면서 이런 생각에 동의해 본 적이 없다. 피하지 말고 싸움을 제대로 해라, 이 말이 조금이라도 젊은 부부에게 내가 하는 말이었다. 사람들을 보라, 인간성의 모순…. 그것을 코앞에서 날마다 보고 사는데 어찌 불만이 미움이 다툼이 없을 수 있겠는가. 상대방의 모순이 바로 나의 모순이며 서로의 모순이 다시 부딪치는 모순. 그곳이 가정이며 그 관계가 부부다. 성녀, 성인이 아니고서는, 특별한 어떤 기질, 혹은 특별한 이유가 있지 않고서는

케이트 윈슬렛과 레오나르도 디카프리오

싸움을 하지 않는 부부라는 것은 필시 체념하거나 무시하거나 참거나 기가 죽었거나인데, 이런 태도, 이런 감정은 동등한 인격체, 평등한 인간관계로 시작한 부부에게는 변질이라고 부르지 않을 수 없다.

나는 이 부부, 레오나르도 디카프리오(프랭크)와 케이트 윈슬렛(에이프릴)이 처음부터 그렇게 무섭게 싸우는 것이 애틋하고 마음이 끌렸다. 한마디 한마디 찌르고 던지고 베는 그 소리들이 그토록 내 가슴에 사실적으로 닿을 수가 없었다. 이들이 왜 그토록 온 힘을 다하여, 원수처럼, 증오하듯 악을 쓰고 비난을 하는가. 이들은 상대방이 자신의 자아를 치고 들어오는 것을 알았다. 그래서 상처 난 자아로, 상처를 감추기 위해 물어뜯고 포효했다. 그런데 레오나르도 디카프리오와 케이트 윈슬렛은 단 한 번도 서로를 사랑하지 않은 적이 없었다. 그들에게 서로는 유일한 남자와 여자였다. 그들은 다른 누구도 원하지 않았고 동경하지 않았다. 비록 그들이 다른 이성과 성관계를 했다고 하더라도 말이다.

프랭크와 에이프릴*은 자신의 욕망 때문에 다른 여자, 다른 남자를 취하지 않았다. 그들은 태양의 주위를 도는 혹성처럼 결코 서로에게서 떨어져 나간 적이 없었다. 다만 너무 지친 나머지, 둘이 함께 꾸려는 꿈에 배신당한 끝에, 남은 한 가닥 충동적 본능이 순간적인 외도를 하게 했다.

아, 이 영화에서 이들의 외도는 조금도 중요하지 않다. 불길하거나 긴장의 요소가 있거나 균열이나 파괴의 조짐이 되지 않는다. 프랭크와 에이프릴의 주변에서 그들의 혹성처럼 돌고 있던 그 맹한 여자와 못생긴 남자는 프랭크와 에이프릴이 서로에게 준 좌절과 모멸의 재물일 따름이었다. 나에게 이 말이 길게 나오는 것은 이토록 사랑하는 부부가 그런 일이 있다는 것이 너무 슬퍼서다. 프랭크는 첫 외도 이후 혼자 욕실에서 벽을 붙들고 울었고, 에이프릴이 그녀를 남몰래 동경하던 뒷집 남자와 춤을 추는 장면에서는 내가 쏟아지는 눈물을 참을 수가 없었다. 저런 강렬한 충동과 열정을 지닌 여인이, 저런 추구, 저런 힘이 있는 여인이 그것을 다 놓고 잃고 또 꺾인 상태에서 무아지경으로 추는 춤에 내 몸이 덜덜 떨리면서 하염없이 눈물이 흘렀다.

사랑하는 이 두 남녀는 동경과 이상과 꿈으로 서로를 알아보았고 그 힘에 이끌려 사랑하고 결혼했다. 그러나 멋있고 패기 있고 젊었던 프

* 나는 끝까지 레오나르도 디카프리오라고 말하고 싶고, 케이트 윈슬렛이라고 말하려고 한다. 그러나 그러면 안 된다는 생각에 간신히 주인공들의 이름으로 돌아왔다. 이 두 배우는 마치 본인들의 결혼 생활 현실과 가슴속의 이상과 공허감을 말하는 것 같다. 어느 영화에서나 이글거리는 태양, 찬란한 광석과 같은 레오나르도 디카프리오, 의지와 감성, 지성과 관능이 하나가 된 크나큰 흡인력의 케이트 윈슬렛이 7년간의 결혼 생활에서 시들어 가면서 악다구니를 하는 것 같으니 이 영화가 더욱 애잔하고 아프다.

랭크는 회사맨이 되어 만원 기차를 타고 맨해튼의 회사와 서버브의 집을 오간다. 양복에 중절모를 걸치고, 무표정한 얼굴, 한쪽으로 삐딱하게 기운 고개. 수백 명의 프랭크들 사이에 끼어 아무 존재감 없이 회사로 들어가서는 상사한테 혼나고 관련 업체에 벌써 몇 번째 같은 문건을 써 보내야 하지만 도무지 의욕이 나지 않는다.

에이프릴은 당시로서는 드물게 연극수업을 받은 배우로 결혼 이후에도 무대에 계속 서지만 좋은 평을 받지 못한다. 정말 에이프릴은 소질이 없는 것일까, 아니면 관객들이 에이프릴을 알아보지 못하는 것일까. 그 시대, 객석을 꽉 메운 관객들을 보면 여주인공이 별로라는 그들의 뒷말이 조금 신빙성이 있는 것도 같다. 그러나 에이프릴이 이류 연극배우라는 것도 전혀 중요한 사실이 아니다, 이 영화에서는.

프랭크와 에이프릴이 처음 만난 곳은 사교 클럽이었다. 에이프릴은 프랭크에게 관심사가 뭐냐고 묻는다. 에이프릴은 남자가 무슨 일을 하느냐, 돈을 얼마나 버느냐가 중요한 게 아니라 무엇을 좋아하느냐, 무엇을 하고 싶으냐가 중요한 여자였다.

전쟁 같은 부부싸움을 치른 다음 날, 에이프릴은 현실을 돌아보았다.

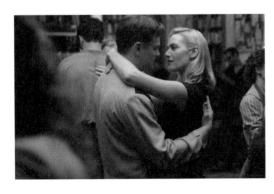

프랭크와 에이프릴의 첫 만남

남편은 어떤 사람이었는가, 세상에서 가장 근사한 남자였다. 그리고 자신은 어떻게 살고 싶은가, 짧은 인생을 만끽하면서 살고 싶었다, 사는 것처럼. 에이프릴은 모든 것을 정리하여 뉴욕을 떠나 파리로 가자고 프랭크를 설득한다. 오래전, 프랭크는 파리를 생동감이 넘치는 도시라고 말했다.

"당신의 본질을 찾아야 돼."

"내 본질이 뭔데?"

"당신은 세상에서 가장 아름답고 멋진 존재야."

프랭크는 결국 에이프릴의 말을 받아들인다. 그것은 전적으로 자발적인 결정이었다. 프랭크는 결혼하기 이전의 자신으로 되돌아갔다. 유머가 넘치고 빛나는 레오나르도 디카프리오. 속했던 집단을 버리고 미지의 세계로 떠나는 사람처럼 자유로운 영혼은 없을 것이다. 그는 완전히 새로운 차원의 사람이며 절대 그들과 같지도 섞일 수도 없는 독립적인 영혼이 되었다. 수백 명, 수천 명과 동일한, 얼굴 없는 하찮은 삶이 유일한 위대한 삶으로 바뀌었다.

이런 사람들, 동경과 꿈에 목말라하고, 자신을 되찾고 싶어 한 프랭크와 에이프릴이 살고 있는 세상, 그래서 에이프릴이 떠나려고 몸부림치다가 결국은 죽어 버리고 마는 그 세상, 조용하고 안정된 레볼루셔너리 로드의 친절한 이웃들은 어떤 사람들인가. 그 사람들은 이들 부부가 파리로 떠날 거라는 소식을 듣고 자신이 갑자기 무가치하게 뻥 뚫리는 느낌을 받는다. 여기를 떠나다니, 아무리 그 부부가 특별한 사람들이었기로서니 이렇게까지 멋있게, 자기들을 헌신짝처럼 내던지고 환상적인 도시 파리로 떠날 줄은 꿈에도 몰랐다.

뒷집 부부.

"그들이 파리로 간다는 것은 유치한 발상이야."

남편의 말은 여자의 뒤집힐 듯한 부러움을 잠재웠다.

"그 말 들으니 살겠네."

여자는 참았던 감정이 한순간에 풀리면서 남편의 품에서 봇물 터지
듯 눈물을 흘린다. 자신이 오랜 세월 바라만 보던 앞집 여자 에이프릴
이 떠난다는 것에 더 큰 충격을 받은 것은 기실 남자였다.

또 다른 이웃, 에이프릴 부부에게 레볼루셔너리 로드의 집을 소개해
준 부동산 중개업자 헬렌(〈미저리〉, 〈후라이드 그린 토마토〉의 캐시 베이
츠다)과 그 남편. 그들은 수학자였지만 정신병원에서 막 나온 나이 든
아들 존을 데리고 그래도 말이 통할 것 같은 에이프릴 부부 집에 놀러
오곤 하였다. 〈레볼루셔너리 로드〉에서 프랭크와 에이프릴을 제외하
고 유일하게 정신적인 사람은 존이다. 프랭크가 존에게, 그리고 프랭
크와 에이프릴이 서로 싸울 때 퍼부어 대는 제정신이냐(sane), 미쳤다
(insane)는 말은 돈 매클린의 노래 '빈센트'에 나오는 'sanity'라는 말과
참 흡사한 의미로 들린다.

이런 사람들에게는 'sanity'나 'insanity'(광기)가 거의 이음동의어인데,

레볼루셔너리 로드의 프랭크와 에이프릴이 살던 집

수학자였던 존

나에게는 〈레볼루셔너리 로드〉의 존도 꼭 빈센트처럼 여겨진다. 존의 말은 가장 날카로운 정신의 말이었고 무섭도록 슬픈 영혼의 말이었다. '정신병자'라고 부모가 숨기듯 데리고 다니는 존은 왜 사람들이 그렇게 돈을 벌어야 하는지, 어떻게 사람들이 공허하고 무의미한 삶을 살고 있는지, 그리고 얼마나 진실에 닿지 않는 헛소리만 하고 사는지 수학자답게 정확하게 꿰뚫었다. 그는 세상을 제대로 분석하고 보았기 때문에 미치지 않을 수 없었던 남자였는지 모른다. 존은 그 도시를 떠나 새로운 삶을 시작하려는 프랭크와 에이프릴의 마음을 읽었다. 미친 존만이 자신들을 이해해 준다는 것을 안 프랭크와 에이프릴이 나누는 대화.

"의미 있게 사는 게 미친 거라면 난 얼마든지 미칠 거야." —에이프릴
"나도." —프랭크

존은 그들이 파리행을 포기했을 때 미칠 듯이 분노하면서, 떠나는 것에 겁을 집어먹고 안주하려 한다고 프랭크를 조롱하고 비난을 퍼붓는다. 자존심을 다친 프랭크 또한 미친 듯이 존에게 달려들어 미친놈, 정신병자라는 악담을 퍼부어 댔다. 미쳤다, 제정신이다는 말이 그토록 혼선을 빚은 적은 없다. 정말 누가 미쳤고 누가 제정신인지, 무엇이 구속이고 무엇이 자유인지, 무엇이 안주고 무엇이 혁신인지, 무엇이 현실적이고 무엇이 비현실적인지…. 자신에게 비현실적이라고 비난하는 프랭크에게 에이프릴이 맞받아친다.

"자기가 진짜 원하는 것을 외면하고 사는 것이 비현실적이야!"

얼마 전, 누가 대기업의 상사에 취직했다는 말을 아주 큰 좋은 일처

럼 들었다. 나는 그 순간 그 일이 정말 좋은 일이냐고 옆의 사람에게 조용히 물었다. 지금 시대의 취업난을 몰라서가 아니라, 나의 영혼이 그렇게 물었던 것이다. 정말 좋은 일이냐고. 원하는 것이 이루어진 그런 좋은 일이 아니라, 정말 한 인간이 성장하면서 꿈꾸고 원하는 일이 그런 일이었느냐고 이제 사회에 발을 디디는 젊은 사람의 영혼에게 묻고 싶었다. 그 기쁨은 정말 어떤 종류의 기쁨이며, 앞으로 살아 나갈 삶에 대한 그림을 그릴 수 있는지, 정말 만족할 수 있는지….

프랭크는 회사에 다니는 것에 어떤 의미도 두지 않았다. 오로지 하나, 처자식 먹여 살리고 집을 유지하는 것 이외. 프랭크의 인생은 그렇게 지나왔고 또 그렇게 흘러갈 것이었다. 프랭크를 지극히 사랑하는 에이프릴은 그런 삶이 두려웠고 회사와 뉴욕을 떠나서 자신이 진짜 하고 싶은 일을 찾아보라고 프랭크를 자극하고 설득했다. 회사를 그만두기로 마음먹은 프랭크는 과거의 패기 있고 활기찬 프랭크로 돌아왔다. 아이러니하게도 회사를 그만두려는 프랭크의 자신감 넘치는 행동은 회사에 큰 이익을 주는 성과를 내고 만다. 사장의 마음에 들어 승진을 제안받은 프랭크는 고민이 싹튼다. 그런 프랭크와 에이프릴은 몇 날 며칠 불붙듯이 싸움을 한다. 그 사이 에이프릴은 임신 사실을 알게 된다.

"능력이 닿지 않을 땐 아이를 못 낳는 것 아니냐."

이것이 파리행을 포기하는 프랭크의 구실이었고, 에이프릴에게 임신은 어떤 것도 이룰 수 없을 족쇄일뿐더러 이미 프랭크와의 전쟁과 같은 싸움 끝에 저주처럼 되어 버렸다.

에이프릴은 자아실현에 집착하는 자기중심적인 아내, 주부인가? 환상에 치우쳐 현실과 이상을 분간하지 못하는 연극배우인가? 프랭크는

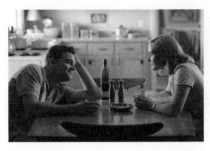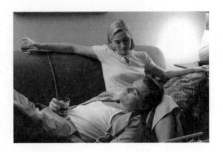

파리행을 결정하고 행복과 여유를 찾은 부부

회사밖에 모르는 이기적인 남편이며 가장인가? 결국 승진을 받아들이고 더 안락하고 여유로운 생활을 꿈꾸는 것은 그가 현실적인 남자여서인가? 그가 파리로 떠나지 못하는 것을 한마디로 안주했다고 말할수 있는가? 에이프릴은 진취적인 여자였고 프랭크는 보수적인 남자였는가?

나는 이런 생각이 조금도 들지 않는다. 에이프릴만이 앞서 간 것은 결코 아니었다. 프랭크의 결단 또한 살아온 삶을 뒤엎는 혁명이었고 이 부부의 생각과 선택 자체가 주변의 모든 사람에게는 죽음이라 불릴 혁명이었다. 나는 그저 사랑하는 두 사람에게 나날이 닥치는 현실, 전쟁의 모습이 애처로울 뿐이었다. 이들이 절실히 바라보고 있는 것은 자기의 삶이었다. '함께'라고 말하지만 자신이 생각하는 사람다운 삶, 근사한 삶, 남들과 다른 삶에 대한 열망이 서로 달랐다. 부부이기에, 서로 눈물겹도록 사랑하고 서로의 본질을 동경하기에 이들은 꿈도 선택도 같을 것이라고 생각했다. 아니, 한쪽은 꿈과 열망을 품는 기질이고, 한쪽은 현실의 물리적인 힘을 생각하는 기질이었다.

영화에 나오는 많은 부부 갈등을 볼 때, 나는 은연중 어느 편을 들고

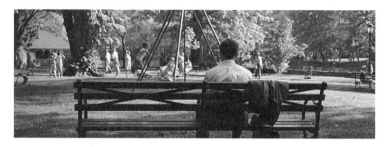
에이프릴이 죽고, 아이들이 노는 것을 바라보는 프랭크의 뒷모습

있다. 여자가 너무 완고하거나 이기적이거나 욕망이 강하거나 불안할
정도로 강한 끼가 있거나 드세거나…. 남자가 이중적이거나 기만성이
있거나 폭력적이거나 권위적이거나 나약하거나 비신사적이거나…. 그
런데 에이프릴이나 프랭크는 그런 사람들이 아니기에 나는 누구 편도
들지 못했다. 서로 온 힘을 다해 맞부딪쳤고 열정적으로 사랑했고 함
께 결정했고 그 결정에 꿈꾸듯 행복했고, 새로운 국면의 특별한 사정에
서 하나의 결단을 내렸던 것이지 현실적이거나 비현실적이거나 하는
문제가 아니었다. 그래서 이들의 처절한 불행이 마음 시리도록 맺히고
가슴에서 떠나지를 않는다.

　감독은 끝까지 잔인할 정도로 현실을 보여 준다. 친절했던 이웃들은
예쁜 집에 살던, 자기들이 선망했던 부부 프랭크와 에이프릴의 불행을
새로 이사 온 사람들에게 구전한다.

　"참 좋은 부부였죠."로 시작하는 말과 함께.

V

너를 믿고 가는 세상

아름다운 동반

후라이드 그린 토마토

엔젤스 셰어: 천사를 위한 위스키

제이콥의 거짓말

바닷속 한 알의 진주처럼
은은한 영화

아름다운 동반

Mr. & Mrs. Bridge

　어떤 영화를 보았다는 게 특별히 기쁜 때가 있다. 알려지지 않은 보석 같은 영화들이 나에게 유독 뿌듯함을 준다. 〈아름다운 동반〉이라고 우리 말 제목을 붙인 '브리지 씨 부부'가 그랬다. 영화를 보고 있노라니 저절로 웃음이 지어지면서 고개가 끄덕여지고, 가끔은 눈물이 핑 돌기도 하면서 '참 좋다, 이런 영화를 다 만났네' 하는 기쁨이 피어오른다. 이런 영화는 누구도 재미있다고 할 것 같지 않다는 생각이 시종 자리하고 있으면서도 말이다. 그러니 더욱 은은한 맛이 스며날 밖에.

'인생이 그런 거네, 누구나 사는 모습은 그래. 그것을 그래도 더 잘 알게 되었어. 남편들은 다 저렇게 딱딱하고 잘난 체하고, 아내들은 남편 그늘에서 사랑만을 바라고 살아. 자식들은 어쩌면 하나같이 부모를 벗어나려고 발버둥을 치는지. 남자들은 젊은 여자를 좋아하고 여자들 또한 자의식으로 정신을 허비하지.'

사는 모습들이 비슷비슷한 것이 상당히 의외여서 오히려 친근하고 흥미롭기까지 하다. 영화를 보면 이해하지 못할 사람, 인생은 없다. 우리가 영화의 주인공을 사랑하는 것처럼 그 많은 조연, 엑스트라들도 사랑할 수 있으며 세상 사람 모두에 대해 그들 인생의 주인공으로 여기는 시선의 훈련을 한다. 그래서 영화 속 인간들을 이해하듯 세상 사람도 이해할 수 있게 된다.

〈아름다운 동반〉의 브리지 여사는 남편과 자식, 그리고 사교 클럽 이외는 잘 모르는 3,40년대의 전형적인 미국 중산층 부인이다. 브리지 여사가 친구하고 나누는 대화.

"남편이 루스벨트 대통령이 이 나라를 망치고 있대."

"넌 남편 말 듣고 투표하니?"

"이건 내 잘못이야. 정치를 모르니 남편 말을 들을 수밖에 없잖니."

브리지 부부

여기에서 남편 브리지 씨가 어떤 정치성향의 사람인지 살짝 드러난다. 그리고 브리지 여사가 아주 순종적이면서 긍정적인 부인이라는 것도.

변호사 월터 브리지는 도덕심이 강한 남자로
아주 가부장적이다. 아는 것이 많은 척척박사 미
스터 브리지는 부인이 읽는 책에 대하여나 부인
의 고민까지 자신의 견해로 통제 아닌 통제를 하
기도 한다. 당시는 중산층 여성들 사이에 사회학
과 정신분석의 바람이 불던 시절로 브리지 여사
는 똑똑한 친구들 덕분에 그런 책들에 관심을 보
인다. 브리지 여사가 자신이 듣고 보는 것을 유
식한 남편에게 알리면서 그의 의향을 묻는 모습
은 의존적이라기보다는 사랑스럽다.

"베브런 책 읽어 봤어요? 유한계층이론 말이에요."

"그런 조무래기 사회학자한테 시간낭비 하지 마."

남편의 한마디에 그녀는 살짝 소침해진다.

브리지 여사는 인자하고 부드럽기 한량없는 엄마인데, 왠지 자식들
에게 배척당한다. 남자를 만나고 온 딸에게, "○○동네에 사는 ○○가
문의 아들인 데이빗 말이냐?"라고 묻고, 여자와 사귀는 아들에게, "어
느 클럽에 소속된 집안의 아가씨니?" 하고 묻는 그녀에게 자식들은 "배
관공 아들이에요." "학교에 다니지 않는 상점 점원이에요."라고 마치
복수하듯 말한다. 그럼에도 브리지 여사는 굴하지 않고 아들에게 접근
하고 딸에게 이것저것 가르치려 한다. 그때마다 곧잘 눈물 뺄 일이 많
은 브리지 여사. 거기에 아들의 고등학교 졸업식 때에는 보는 우리마
저 어이없게 만드는 일을 당하고 만다. 어째 원만한 부모를 둔 중산층
집안의 자식들이 유독 저래 뛰쳐나가지 못해 안달이고 부모를 그리 소

폴과 조안 부부

외시킬까 의아할 정도다.

제멋대로인 자식들과 독재적이고 무뚝뚝한 남편, 어느 순간 사는 것이 이상하다 싶은 브리지 부인은 남편에게 심각하게 묻는다.

"당신, 날 사랑해요?"

브리지 여사의 최대 궁금점은 그것이었다.

"사랑하니까 당신 옆에 있지."

아내를 위해 유럽 여행에 자동차까지 바꿔 주는 미스터 브리지는 부인밖에 모르는 바른생활 남자다.*

변호사, 은행가, 정신과 의사 등 미국 중산층들이 모이는 사교 클럽의 풍경, 대단한 자존심에 고집 센 변호사 월터 브리지와 그 아내 인디아 브리지의 가정을 보여 주는 제임스 아이보리 감독의 〈아름다운 동반〉은 조금 특이할 정도로 잔잔하면서 또 세밀하다. 세 자녀와 브리지 여사의 대화, 변호사 월터 브리지라는 사람의 일상과 성격. 무엇보다 구식인 브리지 여사 조안 우드워드의 사랑스러운 연기는 영화를 보는 내내 미소를 짓게 한다.

* 원작자인 에반 코넬이 각색한 〈아름다운 동반〉은 원작의 주제와 상당히 먼 감이 있다. 폴 뉴먼과 조안 우드워드 부부의 연기와 이미지에 맞는 부부애를 보여 준 듯하고, 자식들의 일탈 또한 영화에서는 딱히 설명이 안 되지만 워낙 좋은 연기의 노부부에 그냥 묻혀 들어간 듯하다.

〈아름다운 동반〉의 두 주인공 폴 뉴먼과 조안 우드워드는 실제 부부다. 이들은 50년 가까운 결혼 생활 동안 어떠한 불화나 스캔들 소문 없이 해로했다. 이 둘의 사진을 보면 배우답게 멋있으면서도 부부만의 친밀함, 또 그들의 성격인 듯 유쾌함과 발랄함이 넘친다. 어쩌면 저런 재능과 인물, 끼를 가지고 그토록 성실하게 살아 낼 수 있는지 조금 놀랍기도 하다.

"집에 맛있는 스테이크를 두고 햄버거를 먹으려고 밖으로 나다닐 것이 뭐 있소?"

어떻게 그리 오랫동안 부인 조안 우드워드와 금슬 좋게 살 수 있느냐는 기자의 질문에 이런 유명한 대답을 한 폴 뉴먼은 참으로 기적 같은 남자다.

그를 말할 때 빼놓을 수 없는 것이 그의 회사 '뉴먼스 오운'이다. 폴 뉴먼이 남들이 다 실패할 것이라고 말한 회사를 설립한 이유는 아들의 불행한 죽음 때문이었다. 그 회사에서는 아이들에게 절대적으로 해로운 방부제와 인공 첨가물을 전혀 넣지 않은 식품을 만든다. 망하기는 커녕 수천억 달러의 이익을 창출해 내는 자신의 회사에서 단 한 푼도

뉴먼스 오운 제품– '트랜스 지방이 없는 천연식품', '모든 이익금은 자선사업에'라는 문구가 있다

젊은 폴 뉴먼. 이런 외모, 능력, 에너
지의 폴 뉴먼이 살아온 인생은 참으로
경이롭다

받지 않고 이익금 전부를 사회에 환원하
는 폴 뉴먼은 훌륭한 주인공 캐릭터 이상
의 인물이다.

폴 뉴먼의 인생을 보면서 영화배우와
행복한 삶에 대하여 생각해 보게 된다. 영
화배우들이 행복한 삶을 살 수 있는 확률
은 얼마나 될까. 나는 부정적으로 대답하
고 싶은데, 이유는 그들이 누구보다 바쁜
사람들이기 때문이다. 더 높이 오르고 더
밝게 빛나야 하는 스타 자리는 보통의 노
력과 의식, 에너지 가지고는 불가능할 것이다. 그러한 사람들이 행복
할 리 없다.

나는 지금 행복이라는 굉장히 추상적인 개념과 관점을 놓고서 행복
하니 못하니 하고 있다는 생각을 하고 있긴 하다. 행복의 기준이 다를
뿐 아니라, 진정한 행복이라는 말조차도 무의미하고, 또 누구도 믿으려
하지 않기 때문이다. 행복이라는 단어를 어느 시대를 통틀어 가장 많
이 입에 올리고 듣게 되는 이 시대에 말이다. 나는 아주 단순히, 그렇게
생각한다. 사람들이 정말 행복이라는 것을 믿는다면 이렇게는 살지 않
을 것이라고 말이다.

행복의 기준이 없지는 않다. 행복의 기준은 사람들이 욕망하는 행복
의 조건과는 조금 다르다. 돈, 시간, 건강, 성공, 명성, 권력, 친구, 자유,
지성과 사고, 사랑과 섹스…. 보통 이런 것들을 행복의 조건이라 말하
지만 이게 다 필요하지는 않다. 이 중에는 행복한 삶에 아주 필요한 것

이 있고, 적당히 필요한 것이 있고, 없어도 그다지 영향이 없는 것이 있다. 그리고 필요하긴 하지만 없다고 해서 아주 불행해지지는 않는 것들이 있다. 또한 많으면 많을수록 오히려 불행해지는 것도 있다.

그런 이유로 행복의 조건들을 분류해 봄 직하다. 알랭 드 보통은 『젊은 베르테르의 기쁨』에서 그리스 철학자인 에피쿠로스의 기준대로 행복의 조건을 나누었는데 나는 그것을 조금 보완했다. 다행이다, 영혼이 느껴지지 않는 행복의 시대에 에피쿠로스와 알랭 드 보통 덕에 이런 분류를 내놓을 수 있어서.

1. 자연스럽고도 필요한 것: 건강, 친구와 우정, 자유, 지성과 사고, 사랑과 섹스, 시간, 집.
2. 자연스럽긴 하지만 불필요한 것: 돈(자녀교육, 집, 음식, 여가생활, 품위 유지 등을 위한).
3. 자연스럽지도 않고 필요하지도 않은 것: 성공, 명성, 권력.

여기에서 1번이 많으면 행복하게 잘 사는 것이고, 3번이 많으면 행복하지 않다는 결론을 낼 수 있다. 그러나 내가 느끼는 세태는, 1번을 가지고 진짜 행복해하지는 않고, 2번과 3번을 가지고 '나는 행복하다'고 말하는 것 같다. 여기에서 행복이라는 단어 앞에 붙는 '진정한'이라거나 '충만한' 이라는 형용사들은 다시 상대적이고 주관적인 의미로 전락하고 만다.

다시 영화배우 이야기로 돌아가자. 성공과 명성과 돈을 얻은 영화배우들이 정말 행복한지 어떤지를 객관적으로 볼 수 있게 해 주는 것

이 1번이라고 할 수 있다. 보통, 1번의 조건은 감추어져 있지만 어느 순간에 그것이 드러난다. 그들이 죽거나 자살하거나 이혼하거나 슬럼프에 빠졌을 때다. 육체적·정신적 질환, 혹은 외로움은 분명 불행이다. 휴식이 없는 삶도 불행하다. 그리고 지성의 부재도 불행을 초래한다. 온갖 그럴듯한 인물을 다 연기해 놓고도 지성은커녕 생각이라고는 눈곱만큼도 없는 연기자들의 처신이나 말버릇은 결국 그들에게 재앙이 되는 것을 우리는 볼 만큼 보고 있다.

지성이나 사고는 쉽게 흉내 낼 수 없는 것으로 품성, 혹은 재능처럼 타고난 것인지도 모른다. 그래서 영화배우들이 1, 2, 3을 다 갖기는 낙타가 바늘귀로 들어갈 수 없는 원리처럼 불가능한 것 같다. 아, 이제 여기에 폴 뉴먼 같은 배우는 예외라고 말하고 싶은 순간이 왔다. 이게 영화 이야기라는 특징을 빌려 나는 욕심을 부려 한 사람을 더 추가하고 싶은데 로버트 레드포드다. 로버트 레드포드는 폴 뉴먼만 좋다고 하면 언제라도 그와 함께 영화를 할 수 있다고 공언했다고 한다. 〈스팅〉의 믿음의 커플이 30년 이상 우정을 지켜 온 것은 서로가 가진 아름다운 삶의 모습들 때문일 것이다. 배우로서 최고로 성공한 이 두 사람 중 한 사람은 감독으로, 또 한 사람은 사업가로 휴머니즘과 양심이라는 자신들의 성품을 성공적으로 지켜 낸 사람들이다.

꿀벌의 여인 잇지의
남부식 천일야화

후라이드 그린 토마토

Fried Green Tomato

혹 '잇지 드래드굿'이라는 이름을 들어 본 적 있는지.

아니면, '휘슬 스탑'이란 동네 이름은….

이 이름, 이 동네를 기억하는 사람은 천하의 스토리 텔러 '니니 할머니' 또한 기억할 것이다. 노인요양원에 사는 니니 할머니. 세상에서 제일 명랑하고 낙천적인 할머니. 해맑은 얼굴빛, 방울소리 울리는 음성, 파릇파릇 솟는 몸짓, 하얗게 터지는 웃음, 또렷한 정신…. 사랑하지 않을 수 없는 할머니 니니 말이다.

요양원의 휴게실에서 혼자 카드놀이를 하는 니니는 인기척만 있으면 튀어나와 방문객에게 말을 건다.

"병원에서 내 쓸개를 떼 낸 거 알아요?"

첨 보는 사람이 그걸 어떻게 알겠는가.

"내가 입원했을 때는 꼭 관장제를 썼다우."

더욱 뜬금없는 이야기지만 무언가 익숙하다. 꼬마 아이들이 그렇게 자기 일을 세상 전부처럼 말하고, 아주 나이 든 할머니들 또한 뭘 숨기랴 싶게 말을 붙이지 않던가? 니니는 자기 입으로 여든세 살이라고 말한다. 벌써 그 모습에서 우리는 니니가 찾아오는 사람 없는 외로운 할머니라는 것을 눈치챈다. 그러나 그녀는 조금도 궁상스럽지 않으며 굉장한 이야기 보따리를 가지고 있는 사람답게 반짝반짝하다. 이제 니니는 그 이야기를 시작하려고 한다.

"휘슬 스탑 마을을 아우?"

"아! 여기 찾아오는 길에 본 것 같아요."

"그럼 혹 잇지 드래드굿이라도 들어 봤수?"

"오, 아니요…."

"잇지는 친구 루스와 휘슬 카페를 운영했다우. 기억해 두구려. 정말 대단한 여자였지. 살인자로도 몰렸었고…."

갑자기 살인 이야기가 나오니 방문객은 호기심이 생긴다. 이렇게 해서 1930년대 앨라배마에서 일어난 일이 니니 할머니의 입을 통해 전개된다. 니니의 천일야화 같은 이야기가 씨줄날줄이 되어 엮어지는 영화 〈후라이드 그린 토마토〉를 본 사람이라면 휘슬 스탑 마을의 잇지 드래드굿을 영원히 잊지 못할 것이다. 그리고 그녀에게 붙은 '꿀벌의 여인'

이라는 매혹적이고도 에로틱한 별명도. 산에 부는 바람, 들판을 적시는 물처럼 자유롭고 활달한 영혼의 잇지. 겁 없고 막힘없는 정신의 잇지는 남부 여자다.

1930~40년대 미국 남부를 배경으로 한 영화나 소설에 깃들어 있는 독특한 분위기가 〈후라이드 그린 토마토〉에도 고스란히 들어 있다. 노예의 땅, 지독한 인종 차별이 여전히 남아 있는 곳이기에 주인과 하인, 풍요와 궁핍이 공존하면서 엽기적이기까지 한 일들이 다반사로 일어난다. 잔인하기 그지없는 불길한 존재 KKK단이 출몰하고, 흑인 살인과 방화는 빠지지 않는다. 그레고리 펙이 가장 멋있게 나온 영화 〈알라바마 이야기〉도 딱 〈후라이드 그린 토마토〉의 그곳, 그때다.

지주 생활의 전통으로 여성스러운 남부 여자와는 딴판인 잇지는 단발머리에 바지밖에 입지 못하는 사내 같은 기질을 가졌다. 어린 시절, 잇지가 가장 사랑한 사람은 오빠 버디로, 말괄량이 잇지를 이해하고 달랠 수 있는 유일한 사람이었다. 잇지 같은 기질의 여자애에게 버디는 첫사랑처럼

크고 깊다. 버디가 눈앞에서 기차 사고로 죽은 이후 잇지가 방황하는 것은 그렇게 이해가 된다.

이야기가 시작되자마자 훈훈한 남자 버디가 끔찍하게 죽는 광경을 보면서 나는 이 영화가 남부 영화라는 사실을 새삼 떠올렸다. 삶을 포기한 듯 잇지는 흑인 하인 빅 조지 집에서 살면서 들판과 강으로 쏘다닌다. 술과 도박과 담배로 하루하루를 화끈하게 보내는 잇지. 달리는 기차에서 화물칸에 실린 생필품들을 흑인 집단촌을 향해 마구 던져 대는 현대판 로빈후드이기도 한 잇지는 여자 폴이다. 폴, 〈흐르는 강물처럼〉의 자유인.

이런 잇지에게 한 여자가 나타났다. 잇지를 구원하라는 특명을 받은 신앙심 깊은 루스다. 루스는 버디가 좋아했던 아가씨로 잇지와는 그때 다시 만나게 된다. 잇지를 정상적인 생활로 돌아오게 하기는커녕, 용감하고 야성적인 잇지에게 오히려 반하고 마는 루스. 여성스럽고 반듯하지만 내면에 깊은 열정과 용기를 담고 있는 루스에게 잇지 또한 마음을 주는데, 잇지 같은 여자가 마음을 준다는 것은 또 무엇을 말하는 것일까.

루스를 도박판으로 기차간으로 강가로 데리고 다니던 잇지는 어느 하루 루스에게 야생 벌꿀을 따 준다. 수백 마리의 야생 벌들이 진을 치

니니 할머니와 에블린

활달한 잇지와 여성스러운 루스

고 있는 나무에 다가가 벌들 사이로 손을 집어넣어 벌꿀을 끄집어내는 잇지. 벌들을 전혀 교란시키지 않는 잇지의 황홀한 움직임.

"벌을 매료시키는 사람이 있다는 말을 들었어."

루스의 말에 내 가슴이 설레었다. 나 또한 루스만큼이나 잇지에게 매료된 것이다. 루스는 잇지에게 '꿀벌의 여인'이라는 별명을 붙여 준다. 거칠기만 한 잇지의 세계에 깃든 신비로움과 농밀함. 잇지와 루스의 관계는 우정처럼 보였으나 서로의 피를 달구는 사랑이었고 그것이 또한 나를 뜨겁게 만들었다.

꿈 같은 나날들도 잠시, 루스는 결혼하여 잇지를 떠나게 된다. 어느 날, 남편의 폭력에 남모르게 시들어 가던 루스로부터 잇지가 받은 편지 한 통. 루스 엄마의 부고였지만 루스는 성서 룻기 편의 한쪽을 떼 내어 함께 보냈다.[보통 룻이라고 말하는 구약시대 여인의 이름이 루스(Ruth)다.]

'그대 가는 곳에 내가 갈 것이며 그대 사는 곳에 내가 살 것이며 그대 있을 곳에 내가 있을 것이니….'

이것은 루스가 자신의 운명의 연인 잇지에게 보내는 절박한 구조 요청이었고, 내 가슴으로는 어느 사랑의 속삭임보다 더한 뜨거움이 다시

루스와 행복한 한 때를 보내는 잇지

밀려왔다. 루스가 떠난 이후 술과 도박의 생활로 되돌아간 잇지는 그 길로 빅 조지를 데리고 루스 집으로 간다. 루스 남편 프랭크와 한바탕 난투극을 벌이는 잇지. 거기에서 우리는 프랭크의 KKK 본성에 온몸이 튕겨질 듯한 놀라움을 맛본다. 남부 영화다.

루스와 잇지는 휘슬 스탑 정거장이 있는 마을에 바비큐와 날토마토 튀김 요리가 주메뉴인 카페를 차리고 그때부터 그들이 사랑하는 가난한 하층민들과의 행복한 나날이 시작된다. 여기에서 니니는 드디어 클라이맥스로 이야기를 이끌어간다. 잇지의 살인 용의 말이다.

"편히 앉아. 내가 다 이야기해 줄게. 가만있어 봐…. 강에서 차를 끌어낸 것은 어느 여름날이었지."

이어 남부 영화의 하이라이트가 펼쳐진다.

이 굉장한 이야기를 들어 주는 사람은 중년의 여인 에블린이다. 요양원에 시고모 방문차 왔다가 니니에게 잡힌 에블린은 야구 프로그램에 빠져 자신은 거들떠보지도 않는 남편을 유혹하는 것에만 하루 시간을 허비하는 여자다. 또한 먹을 것을 참지 못하는 비만한 자신에 대해 아

무짝에도 쓸모없는 인간이라는 자괴감으로 꽉 차 있기도 하다. 니니의 이야기를 들으며 잇지의 삶에서 희망과 용기를 발견하는 에블린은 점차 잇지와 같은 용감성과 주체성을 발휘하는데 캐시 베이츠의 체구와 저력이 딱 에블린이다. 앞에서 성격파 여배우로 꼽았던 캐시 베이츠 말이다. 〈미저리〉, 〈돌로레스 클레이븐〉의 캐시 베이츠.

잇지 역의
메리 스튜어트 매스터슨

그럼 이야기꾼 니니 할머니는 누구인가. 제시카 탠디다. 여든의 나이에 〈드라이빙 미스 데이지〉로 아카데미 여우주연상을 받은 제시카 탠디. '제시카 탠디 여사'로 더 많이 불린 그녀를 이젠 깔끔하고 확실한 그녀의 성품이 그대로 묻어나는 이름 제시카 탠디로만 부르고 싶다. 주디 덴치, 매기 스미스, 바넷사 레드그레이브보다 훨씬 앞서 노

가난한 사람들의 벗인 잇지와 루스

년의 연기로 영화계를 주름잡았던 배우. 깐깐한 말투, 꼬장꼬장한 성격, 작은 체구의 예쁜 할머니였던 제시카 탠디는 영화에서마다 합리적이고 지혜롭고 또 속이 깊었는데 그런 그녀의 매력에 나는 그녀에게서 눈이 떨어지지 않았다.

제시카 탠디는 죽기 전까지 그녀만의 강렬한 퍼스낼리티를 보여 주었다. 〈노스바스의 추억〉. 나는 이 영화가 얼마나 좋았는지 뮤직포유에서 단 한 번도 하지 않은 시도를 했다. 비디오테이프도 디브이디도 구할 수 없게 되자 컴퓨터로 내려 받아서 상영한 것이었다. 제시카 탠디와 폴 뉴먼의 아름다운 동거가 있는 〈노스바스의 추억〉….

세상에는 천사가 있어요, 정말로…

엔젤스 셰어: 천사를 위한 위스키

Angel's Share

켄 로치 감독에게서 이런 영화를 상상이나 했을까.

지금 내가 어떤 세상에 살고 있는지 다시 돌아보게 하고, 가난에 대해, 미래가 없는 삶에 대해 제대로 상상하게 만드는 사람 켄 로치에게서 말이다. '상상'이라는 말은 존 레넌의 노래 '이매진'처럼 이상적인 세상에 대해서만 통하는 말은 아니다. 진짜 존재하는 비인간적인 삶에 대해서 우리는 정작 제대로 상상하지 못한다. 그런 일들은 사건 뉴스를 통해 살짝 닿았다가 잊는다. 켄 로치 감독의 영화를 통해 상상은 공감보다 더 강하고 현실적이라는 것을 깨닫는다.

불법체류자, 노동자, 실업자, 노숙자, 극빈자, 전과자, 낙오자···. 그의 영화 제목들처럼 '하층민'을 주인공으로 만들어 비참한 일상의 인생을 집요하고 깊숙이 따라가는 그에게 그들은 참으로 존엄한 사람들이다. 아무려면, 세계 사람들이 숨을 죽이고 비애와 분노를 참아 가면서 보고 있는 영화의 주인공들이 아닌가. 그러한 존엄한 인간이 절망적으로 살아야 하는 현실은 그 자신의 문제가 아니라 사회 구조의 문제, 정치의 문제, 자본주의의 문제라고 수십 년 동안 일관되게 외쳐온 영화예술가 켄 로치다.

〈보리밭을 흔드는 바람〉을 보면서 내심 질려 버린 뮤직포유 토요 시네마 사람들에게 내가 〈엔젤스 셰어: 천사를 위한 위스키〉를 가져간 것은 다시 삼 년이 지나서였다. 켄 로치 감독이 만들었건 다른 사람이 만들었건 그렇게 재미있는 영화를 어떻게 보여 주지 않을 수 있을까. 영화가 좋고 훌륭한 감독이라고 믿을 따름이지, 정말 내 취향이라고 절대로 말할 수 없는 영화를 만드는 켄 로치의 신작 영화 〈엔젤스 셰어: 천사를 위한 위스키〉 포스터를 아트홀에서 본 순간 나는 당장 그 영화를 보아야 했다. 낭만적인 상상에 즐거워지는, 사랑스럽기 그지없는 제목과 포스터였다. 하얀 구름을 바탕으로 제목의 주황색이 참 따뜻했고, 약간 괴짜처럼 보이지만 인물들의 얼굴은 느긋하고 당당했다. 아무리 켄 로치라고 하여도 이 영화만큼은 절대로 사람 속을 뒤집거나 씁쓰름하고 우울한 감정을 남기지는 않을 것 같았다. '천사의 몫'이 있는 세상, 그리고 킬트 치마를 입은 즐거워 보이는 애들···.

결론적으로 영화는 아주 재미있었고, 뮤직포유 사람들 또한 재미있게 보았지만 그저 재미있기만 한 영화는 역시 아니었다. 하긴 뮤직포

유에서 훌훌 가벼운 코미디를 본 적은 없다. 극적 요소나 위기가 없는 영화는 없지만 전체적인 분위기가 긴장되고 떨리고 무섭고 걱정되는 영화들이 있다. 그런 느낌에 더 해 쥐어짜게 심란하고 안타깝고 막막하기만 한 심정을 얻게 되는 것이 켄 로치 감독의 영화인데, 그는 그러한 심정을 불러일으키는 이 세상 하층민들의 삶에 사람들을 잘도 이끌어 안내한다.

포스터 속, 즐겁게 보이는 아이들은 지독히도 답이 없는 젊은이들이었다. 이들은 어지간해서 교정될 것 같지 않은 문제로 법정에 선 애들이었다. 오밤중, 술에 취해 지하철에서 흐느적거리다가 선로에 떨어져 역무원을 뿔나게 한 알버트. 그렇게 대책 없이 사는 이 애만큼 무식한 아이는 그 세계에서도 없는 것 같다. 동상만 보면 달려들어 오줌을 싸는 라이노. 그런 짓

위스키를 훔치기 위해 먼 길을 떠나는 네 '모지리'

을 하고 다닐 만큼 할 일이 없는 아이다. 뭘 훔쳐 대는 손버릇을 제어할 수 없는 쪼끄만 여자애, 모. 간 데마다 뭐 하나는 훔쳐서 나온다. 그리고 주인공 로비. 마약에 취한 상태에서 끔찍한 폭행을 저질러 전과까지 있는 애가 자기를 괴롭히는 깡패를 또 죽도록 팼다.

이런 애들을 보통 '루저'라고 부른다. 우발적이지도 않고 재수 없어 잘못 걸린 것도 아닌, 세상을 그저 그렇게 사는 애들. 어리고 젊어서 더 답이 안 보이는…. 이들은 법정에서 판사에게 사회봉사명령을 받는다. 몇 년 형은 받을 것 같았던 로비조차도 여자 친구가 아이를 가졌다고 선처를 구하는 변호사 덕분에 풀려났다. 이 아이들을 맡아 사회봉사를 시키고 감독하는 사람이 해리다.

뚱뚱하고 키가 큰 중년의 해리는 어떤 사람인지 모르겠다. 괜찮은 아저씨인지, 아니면 악덕 감독관인지. 그러나 정해진 날보다 이틀이나 늦게 나타난 라이노를 봐주는 첫 모습이 평범하게 무난했다. 작업 중, 로비의 애인 레오니가 분만이 임박했다는 연락을 받고 로비를 태우고 병원에 가는 모습에서는 저런 위치의 사람들은 그런 것도 일인가보고 생각했다. 병원에 함께 들어가 달라는 로비의 부탁을 들어주는 해리. 레오니의 조폭 삼촌들에게 걸려 심하게 언터지는 로비를 구해주고, 그들을 죽여 버리겠다고 흥분하는 로비를 진정시키는 그에게서 따뜻한 힘이 전달되어 온다.

그날, 해리는 로비를 자기 집으로 데리고 와서 아들 낳은 축하를 하자며 오래된 위스키를 딴다. 〈엔젤스 셰어: 천사를 위한 위스키〉라는 제목의 영화에서 처음으로 나오는 위스키 장면이다. 위스키가 불운한 로비에게 뭔가 행운을 줄 것 같으니 위스키를 처음 맛보는 로비의 모

아들을 분만한 여자친구 레오니
와 로비

습에 내 가슴이 설렌다. 그 뒤로 위스키만 나오면 우리 로비가 무슨 대
단한 일을 할 것처럼 나는 기대만발이다. 해리 아저씨는 어느 하루, 자
신이 감독하는 봉사생들에게 위스키 증류소 견학을 시킨다. 위스키나
와인 등은 해마다 2%가 증발하여 사라진다는데 사라진 것을 '엔젤스
셰어'라고 부른다는 말을 가이드로부터 듣는 그들. 시음하면서 자신이
향에 민감하다는 것을 알게 된 로비는 다른 할 일도 없을 터, 그때부터
위스키 관련 책자를 구해 읽어 낸다. 메모까지 하는 모습은 분명 어느
수준으로 올라간 것 같다.

어느날, 해리는 로비의 위스키 공부 실력을 아는지 로비에게 에든버
러에서 열리는 위스키 시음회에 가자고 가볍게 건네는데, 옆에 있다가
그 소리를 듣고 턱없이 끼어드는 모와 라이노와 알버트. 너그러운 해
리 아저씨가 이들을 따돌릴 리 없다. 시음회에서 로비는 실력을 보이
고, 또 다른 실력을 보인 모(위스키 전문가의 서류를 슬쩍⋯)로 인해 로비
는 기발한 한탕을 계획한다. 로비는 미래가 보이지 않는 자신의 현실
을 어떻게든 벗어나고 싶다.

백만 파운드가 넘는 전설의 위스키를 훔치기 위해 경매가 열리는 오

래된 증류소를 향해 킬트 치마를 걸치고 길을 떠나는 네 모지리들. 위스키를 아주 깔끔하게 훔쳐 내긴 했다. 그렇지만 그 모지리들은 보는 우리들의 입에서 "악!" 소리가 나오는 사고를 치고 만다. 그래도 위스키는 큰 값에 넘겨지고 로비는 한 병을 남겨 해리 아저씨의 탁자에 올려놓는다. '엔젤스 셰어'라는 메모와 함께.

보는 우리는 로비의 현실이 참 암담하고 막막하다. 로비에게 얻어터진 깡패 클랜시가 맘 잡고 살아 보려는 로비를 가만히 두지 않는다. 전과자에 마약중독이었다는 로비 아버지 대부터 척진 집안이라니 보복과 보복으로 인생을 종 칠 수밖에 없는 그런 환경이다.(〈프리덤 라이터스〉의 미국 애들과 별반 다를 것이 없다.) 로비에게는 사회학자나 심리학자들이 보통 말하는 '폭력성'이 있다. 로비를 찾아다니며 죽이려고 하는 클랜시의 존재보다 사실 더욱 우리 가슴을 조이고 걱정시키는 것은 로비가 다시 범죄에 휘말릴 가능성이다. 아니, 로비가 우리를 걱정시키는 것이 아니라, 로비를 그렇게 만드는 로비의 환경이 보는 우리를 절망시킨다. 한시적이지만 간신히 얻은 보금자리까지 뒤쫓아 온 클랜시의 수하. 폭발할 것 같다, 일 벌 것 같다, 나 자신이 무섭다고 말하는 로비. 그런 로비를 바라보고 있는 내 가슴이 오그라든다.

위스키 시음회

그래도 영화를 보면서 많이 웃었고, 음악도 경쾌하다. 심란한 애들 사이에서 로비의 애인 레오니의 모습은 더욱 돋보인다. 반듯한 걸음 걸이, 오동통한 볼살, 바르고 착한 레오니는 참 예쁘고 믿음직스럽다. 거기에 로비가 물건인 줄 첫눈에 딱 알아보았다니 그런 사람 보는 눈 이…. 건달 로비를 사랑하고, 아버지는 물론 삼촌들까지 나서서 로비를 협박하며 떼어 놓으려 하는데도 끝까지 로비를 놓지 않고 새로운 삶을 살도록 북돋우는 레오니는 해리 아저씨만큼이나 기적 같은 존재다.

해리 아저씨. 로비는 메모 끝에 '기회를 주셔서 고맙습니다'라고 썼다. 해리는 로비를 보호해 주는 어른이면서 거기에 자기가 가장 아끼는 위스키를 내놓으며 어린 로비를 친구로 대했다. 또한 위스키를 좋아하는 자신의 취미를 잡범이라고 불리는 사회의 낙오자들과 함께 나누었다. 로비에게 해리는 천사였다. 자신이 훔친 위스키에서 천사의 몫을 해리에게 돌려준 것이 그렇다. 몫이라는 것은 권리를 말한다. 천사들에게 위스키를 즐길 권리가 있다니 천상의 세계가 더욱 밝아 보인다.

이 영화는 코미디인가? 이 영화는 장르가 코미디라고 되어 있다. 그러나 어떤 사실이 이 영화를 그저 재밌기만 한 코미디 영화라고 말하지 못하게 한다. 천사 해리는 결코 비현실적인 가공의 존재가 아니며 로비 또한 영화 속의 해피엔딩 주인공만은 아니었다. 로비 역을 맡은 폴 브래니건은 로비처럼 불량한 건달이었다. 알코올중독에 폭행으로 사회봉사명령을 받아 일하고 있는 폴 브래니건을 켄 로치 영화의 전문 대본 작가 폴 래버티가 취재하러 다니던 중 만났다. 켄 로치 감독은 폴 브래니건에게 주연을 턱 맡겼고 우리는 폴 브래니건의 로비에게 쑥 빨려 들어갔다. 폴 브래니건은 2012년 스코틀랜드 아카데미 남우주연상

위스키 경매장

을 받았다.

연기 경험이나 연기 훈련을 받은 적은 없는 사람을 캐스팅하는 것
으로 유명한 켄 로치 감독. 그런 방법은 세상 어떤 부류의 인간일지라
도 그들의 존엄성에 대한 믿음을 잃지 않은 그가 자신이 가진 힘을 그
들에게 되돌려 주려는 실천으로 느껴진다. 사회주의자 감독 켄 로치는
자신이 천사인 것을 어떻게 스스로 부인할 수 있을까. 이미 천사라는
단어를 입에 올려 버린 마당에…. 그러면 이 세상이 준 그의 몫은? 이
영화에 칸 영화제는 심사위원상을 주었다.

"이런 영화를 보여 주시다니 정말 친절한 분이시군요, 켄."

〈엔젤스 셰어: 천사를 위한 위스키〉 편을 쓰려고 마음을 먹었을 때
내 가슴에서 제일 먼저 울린 말이었다. 이러다가 켄 로치 감독 영화만
보겠다. 아일랜드의 지주와 신부, 사업가들이 어떻게 동족들의 자유를
빼앗고(심지어 춤을 출 자유조차) 야만스러운 탄압을 자행하는지를 보여
주는 실화 소재의 〈지미스 홀〉을 꼭 함께 볼 것이며, 옛날 영화들도 다
시 생각해 봐야겠다. 정말 뮤직포유에서 켄 로치 감독 특별전이라도
해야 할 것인지….

이젠 누가 우릴 위해
거짓말을 해 주지?

제이콥의 거짓말
Jakob the Liar

가족도 친구도 아는 사람도 아닌데, 어떤 사람을 생각하며 '저 사람이 죽으면 얼마나 슬플까' 하는 생각이 불현듯 파고든 적이 있다. 그 사람은 영화배우 로빈 윌리엄스였다. 나의 전작 영화 에세이의 〈보이즈 온 더 사이드〉 편에서 나는 우피 골드버그를 로빈 윌리엄스에 필적시키면서 그런 상념에 빠져들었다.

'그가 죽고 난 다음에는 어떤 영화가 있을 수 있지?'

우피가 중년 여성의 위엄 같은 것은 생각하지도 않고 젊은 성형미인

들만 찾는 할리우드에 실망한 나머지 은퇴를 선언했다면 로빈 윌리엄스는 백인 남자라 살아 있는 한 영화 제의가 끊이지 않을 것이다고 쓰던 한편에서였다. 나는 그때 생각만으로도 그의 부재에 마음이 허전해졌다. 그의 죽음 뒤에는 그와 같은 것, 비슷한 것은 존재하지 않을 것 같았다.

나는 로빈 윌리엄스가 나오는 영화를 많이 본 편이기도 하지만, 그의 캐릭터 특성상 영화와 그가 동일시되는 점들이 다분했다. 영화는 그의 인생이고 그의 인간성이고 그의 재능, 그의 업적처럼 여겨지는 때가 많았다. 그는 배역을 연기하는 것이 아니라 자신의 인생을 연기하는 것 같았다. 그의 모든 영화가, 심지어는 범죄자로 나오는 영화들(〈스토커〉, 〈인썸니아〉, 〈어거스트 러쉬〉)에서도 로빈 윌리엄스였다. 민감하고 처지고 인간적인 로빈 윌리엄스가 보였다.

마치 나는 처음부터 로빈 윌리엄스를 알고 있던 것 같다. 그를 유명하게 만든 〈죽은 시인의 사회〉(1989)와 〈굿모닝 베트남〉(1987), 〈미세스 다웃파이어〉(1993) 같은 영화들에서 그렇게 익숙할 수가 없었다. 80년대 중반, 미국에 살 때 나는 티브이에서 그를 본 적이 있다. 어떤 한 남자가 무대에 다소곳이 서서 말로 사람들을 웃기는데, 그의 말을 거의 알아듣지 못한 나에겐 슬퍼 보이는 그의 얼굴 표정이 두드러져 왔다. 그게 스탠딩 코미디였고 그 코미디언이 로빈 윌리엄스였다. 그 후 슬프게 처진 눈과 슬프게 긴 코의 로빈 윌리엄스의 〈굿모닝 베트남〉을 보면서 그와 슬픔, 휴머니즘을 동일시하게 된 게 여기까지 왔다.

무엇보다 그처럼 따뜻하면서도 깊은 인간미를 보여 주는 캐릭터가 없었다. 유머와 연민과 애환까지 다 담아서…. 그의 영화를 보고 있으

면 감독들이 오로지 로빈 윌리엄스 한 사람을 염두에 두고 전무후무한 작품 하나를 만드는 것 같다는 생각을 하게 된다. 그가 아니면 절대 해내지 못할 것 같은, 다른 누구를 상상하기 불가능한 영화. 굉장히 웃겨야 하면서 특별한 인간미가 있어야 하고, 도덕적인 감동과 또 짙은 슬픔까지 담고 있는 캐릭터를 만들고 싶다면 그것은 로빈 윌리엄스여야 했을 것 같다.

2007년 1월, 처음으로 뮤직포유에 가져 왔던 영화 〈패치 아담스〉도 영화의 실존 인물 헌터 애덤스가 자기 역을 맡을 배우가 로빈 윌리엄스 아니면 안 된다고 했던 영화였다. 〈맨 오브 더 이어〉의 각본을 놓고 감독은 로빈 윌리엄스 말고 다른 누구를 떠올릴 수 있었을까. 입담 좋고 잘 웃기는 빌리 크리스탈? 아니면 톰 행크스? 〈제이콥의 거짓말〉에서 도덕적이고 희생적인 불쌍한 거짓말쟁이 제이콥은 그냥 로빈 윌리엄스일 따름이니, 유대인 학살을 소재로 만든 이 기발한 영화는 로빈 윌리엄스가 있지 않았다면 과연 태어날 수가 있었을까 싶다. 장면 장면마다 나는 로빈 윌리엄스를 감상하였다.

〈제이콥의 거짓말〉은 색다른 유대인 홀로코스트 영화다.* 인간의 만행을 영화로 만든 것 가운데 홀로코스트만 한 것은 없을 것이다. 내가 외화를 티브이에서 보게 된 이후 가장 소름 끼치고 전율이 일고 충격

* 2차 대전 중 나치에 의한 유대인 대학살을 '홀로코스트'라고 이름 붙인 데서 유대인 학살과 수난, 아우슈비츠 수용소가 소재가 된 영화를 '홀로코스트 영화'라고 부른다. 뮤직포유에서 본 홀로코스트 영화는 〈카운터 페이터〉와 〈죽음의 연주〉, 그리고 이 〈제이콥의 거짓말〉이다. 원래 홀로코스트라는 말은 고대 유대인들이 예루살렘 사원에서 신께 바치는 번제 재물을 가리키는 말이었다. 동물학살인 홀로코스트는 궁극적으로는 인간을 구원하는 제물 개념인데 유대인 자신을 대량 학살하는 것을 지칭하는 것은 부적절하다고 말하는 유대인 학자들이 있다.

인 것은 홀로코스트 영화였다. 그 많은 홀로코스트 영화들. 지금도 계속 만들어지는 홀로코스트 영화들. 언제부터인가 보기 싫기까지 한 홀로코스트 영화들….

내가 본 마지막 홀로코스트 영화가 〈제이콥의 거짓말〉이다. 명랑하고 인정 많은 로빈 윌리엄스가 어린 소녀를 구하고, 동족들에게 거짓말을 하면서 희망을 준다는 영화라니 조금 가볍게 볼 수 있을 것이라 생각했다. 영화는 즐기는 것이니까, 아무리 홀로코스트 영화라 해도 로빈 윌리엄스가 나오니까 훈훈할 것이라고 생각했다. 영화는 재미있고 훈훈했다. 폴란드 게토에 감금되어 중노동과 굶주림, 언제 수용소로 이송될지 모르는 공포 속에 살고 있는 제이콥과 그의 동료 유대인들은 서로 죽이 잘 맞았으니.

친구 코왈스키가 자살하려는 것을 발견한 제이콥은 그에게 러시아군이 폴란드 국경인 베자니카까지 왔다는 소식을 전해 주면서 그를 죽지 못하게 설득한다. 통금시간에 걸린 제이콥이 독일군 부대에서 짤막하게 얻어 들은 그 뉴스는 제이콥의 친구들 사이로 번지고 제이콥이 라디오를 가지고 있다고 믿는 그들의 모든 관심은 제이콥에게 쏠린다. 친구한편은 희망을 얻기 위해 제이콥 주변에 몰리고, 다른 한편은 라디오가들키는 날에는 자신들이 몰살당할 것을 걱정하면서 라디오를 없애려고

통금시간을 어겨 독일군 사령부로 끌려온 제이콥

작당한다.

러시아군이 독일군들을 몰아내 줄 날
만을 간절히 기다리며 사는 그들에게
제이콥은 독일군과 러시아군의 전투 상
황을 알려 주어야만 했다. 그렇지 않으
면 그들은 자살, 혹은 탈출이라는 극단

아우슈비츠로 가는 열차에서 탈출한 리나

적인 선택을 하면서 한 명 한 명 죽어 나가기 때문이다. 거기에 제이콥
은 아우슈비츠로 가는 열차에서 탈출한 리나라는 소녀를 보호하면서
병이 든 리나한테까지 희망이라는 약을 먹여 주어야 했다.

자기를 쫓아다니면서 전세를 물어오는 친구들을 피해 도망 다니는
제이콥. 마침내, "희망에 굶주리면 음식에 굶주리는 것보다 더하다."
라는 독백과 함께 친구들을 위해 뭔가를 해야 한다고 다짐한 제이콥은
날마다 거짓말을 발명해서 그들에게 들려준다.

"이건 미친 짓이야."

"여기 있는 사람 중에 나만 뉴스가 없어."

미쳐버릴 것 같은 자신의 심정을 특유의 옹알이로 쏟아내면서 말이
다. 제이콥의 거짓말에서 비롯된 사건과 대사들은 '덤 앤 더머'가 따로
없다.

"연합군이 레닌그라드 특공대의 지원을 받아 동쪽으로 진군했데. 미
국은 탱크로 지원해."

제이콥의 뉴스다. 그러면 친구들이 묻는다.

"몇 대나?"

"충분히! 미국은 탱크 소리도 달라."

"미국 탱크인지 어떻게 알아?"

"소리부터 다르지. 아주 깨끗해. 풀피리 소리가 나."

"탱크에서?"

"아니, 밴드에서. 색소폰, 클라리넷…. 베니 굿 맨 밴드야. 재즈 밴드 포병대."

제이콥의 말을 의심하고 제동을 거는 사람은 한 명도 없다. 나는 영화를 보는 내내 파노라마처럼 흐르고 커지는 거짓말들을 이해하기 위해 대사 하나하나에 온 주의를 기울이지 않을 수 없었다. 그 거짓말 극에 동화되다가 다시 관객으로서 그들의 비참한 현실로 돌아오다가 하는 일을 반복했다. 제이콥의 환상적인 거짓말과, 제이콥을 믿는 유대인들의 모습이 코믹하고 훈훈했지만 그런 장면 이외는 매질과 연행과 고문과 총살과 교수형, 그리고 죽어 나가고 자살하는 천상 홀로코스트 영화였다. 그런 영화를 로빈 윌리엄스라는 배우에게 경이감을 품고 본 것이다.

눈으로는 비참하고 어두운 영상을 보면서 의식은 너무도 근사하고 우아한 농담과 유머에 탐닉해 들어가는 나. 유머의 세계는 동화의 세

게토의 유대인들

계처럼 현실의 세계와는 다른 차원이며, 따라서 현실을 사는 사람에게는 이해와 상상이 어려운 신비롭기만 한 세계다. 인간이 자기의 한계를 초월하는 것이 유머이며 유머 또한 은유처럼 차원을 전도시킨다. 이것을 로빈 윌리엄스와 〈제이콥의 거짓말〉이 나에게 가르쳐 준 것 같다.

독일군 사령부로 끌려가는 커쉬바움 교수

슬픈 로빈 윌리엄스. 지난 8월, 그는 스스로 목매달아 죽었다. 그의 유머와 그의 현실은 정말 달라도 너무 달랐던 것 같다. 재정난 때문에 마지못해 영화 출연제의를 받아들여야 했다는 말, 거기에 그가 젊은 시절에 빠졌다는 술과 마약, 우울증 이야기까지 남기고 그는 떠났다. 나는 오래 전, 로빈 윌리엄스의 죽음과 부재를 상상 속에서 떠올렸지만 그가 자살하리라고는 어떤 상상으로도 불가능했다. 우리에게 그토록 훌륭하고 긍정적인 인간상을 보여 준 로빈 윌리엄스는 예고도 없이 자신의 빛을 한순간에 거두어 버렸다. 유명인들이 자살하는 것을 드문 일이라고 할 수는 없지만 로빈 윌리엄스의 자살은 나에게 인간이란 무엇인가 하는 것을 다시 생각게 한다.

유머는 기질, 혹은 천부적인 소질이라고 믿었던 나의 생각을 교정해 준 것은 링컨과 로빈 윌리엄스다. 유머로 유명한 두 사람에게 유머는 우울한 현실을 벗어나기 위한 필사적인 노력의 산물이었다. 링컨은 선천적으로 우울하고 슬픔 많은 기질로 동네 사람들이 행여 링컨이 자살할까 봐 번갈아 살펴봤다는 일화가 있다. 외롭고 우울한 아동기를 보

게토의 유대인을 태우고 아우슈비츠로 가는 열차와 소련군 탱크

낸 로빈 윌리엄스는 혼자 코미디 프로그램을 보면서 그것을 따라 했다고 한다. 위대한 정치인, 위대한 배우였던 두 사람의 인생을 통해 나는 사람은 자신의 삶을 선택하는 존재라고 이해할 따름이다. 거기에 가치와 기준을 두고 싶지가 않다. 로빈 윌리엄스의 죽음에는 슬픔조차도 거두고 싶다. 그가 받을 것은 박수와 사랑, 그리고 감사면 된다.

"고마워요, 로빈. 사랑하네요, 로빈. 힘드셨군요. 이젠 평안히⋯. 우린 당신의 영화를 잘 보고 있을게요."

그의 영화는 충분히 많다.

VI

그들, 특별히 위대한

이사도라

데인저러스 메소드

클라라

피카소

이사도라,
태양처럼 뜨거운 신화처럼 빛나는

이사도라

Isadora

〈이사도라〉, 오늘의 영화다.

"날이 지난 며칠 우중충하여 조금 심란하더만 오늘 해가 밝게 떠서 참 좋으네요. 전주에서 오신 이재천 선생님을 앞으로 모시겠습니다."

강석종 선생님이 다른 때보다 짧게 인사를 하면서 마이크를 나에게 넘겨주었다.

"괜찮으세요? 눈물 나지 않으셨어요?"

사람들을 향한 내 첫 마디였다. 나는 목 안으로 눈물이 밀려올라 그

것을 삼키느라 목이 깊이 잠겨 있었지만 사람들에 집중하여 말을 이어 갔다.

"저는 오늘 조금 일찍 왔어요. 이사도라 던컨 책을 읽으려고요. 영화 시간이 다 되어 강석종 선생님께서 여느 때처럼 음악을 하나 트시는데 조시 그로번이네요. 「Bridged over troubled water」. 볼륨이 굉장히 컸습니다. 뮤직포유 홀에 꽉 차게 울리는 조시 그로번의 노래를 들으면서 저는 책을 계속 읽었습니다. 그런데 점점 충만한 느낌, 행복감이 제 가슴에 차오르면서 눈물이 났어요. 저는 메모를 막 하였습니다. '사랑의 바이브레이션이 밀려온다. 특별한 기운, 에너지가 이 안을 감싼다.' 그리고는 떠오르는 단어들을 썼어요. '바이브레이션, 사이클, 에너지장, 진동….' 거기까지 쓰다가 저는 아침에 읽은 이사도라 던컨의 자서전 안에서 그와 비슷한 말을 읽은 것이 떠올랐습니다. 그 부분을 읽어 드릴게요."

나는 책을 펴서 그 부분을 찾아 낭독하였다.

"'나는 음악을 들으면 그 음악의 빛과 진동이 내 안에 있는 그 빛의 근원으로 밀려드는 것을 느낄 수가 있었다.' 바로 그것입니다. 음악 안에 있는 빛과 진동이 우리 안에 진동을 만드는 것입니다. 보통 때 같으면 거기서 음악을 끄셨을 강 선생님께서 연이어 하나를 더 트시는데 그것은 「You raise me up」이었지요. 그 노래가 이 안에 가득 찰 때, 어쩌면 강 선생님은 그렇게 볼륨을 크게 하셨을까요, 우리가 하나의 진동으로, 하나의 사이클을 타며 한 에너지장에 있는 것이 가슴 가득히 밀려왔습니다. 마법이죠. 뮤직포유는 언제나 마법을 만들어 내는데, 역시 오늘도입니다. 강 선생님이 만들어 주시는 마법은 끝이 없습니다.

오늘 영화, 〈이사도라〉입니다. '이사도라' 보러 오셨어요? 이사도라…. 너무도 유명한 사람, 너무도 잘 알려진 영화 제목이지요. '이사도라' 하면 떠오르는 것은, '맨발로 춤을 춘 발레리나', 혹은 70년대 라디오에서마다 흘러나왔던 폴 모리아 악단의 주제음악, 유려하고 애조가 깃든 선율이었지요. 그리고 그녀의 특별한 죽음. 죽음의 유형으로 하면 유일한 형태의 죽음일 것입니다. 그러나 이 영화를 보신 분들은 없으리라는 생각이 되네요. 보셨어요, 보신 분 계시나요?"

이사도라 영화를 본 적이 있느냐는 나의 물음에 사람들은 살래살래 고개를 젓는다. 나는 사람들의 눈빛이 이사도라를 보기 위해 호기심과 기대로 반짝반짝 빛난다고 느꼈다. 오늘 참 많은 사람이 왔다. 내가 앞에서 이야기하는 중에도 몇몇 사람들이 와서 끼어 앉는데 마지막에는 앉을 자리가 없어 문간에 기대서는 사람도 있었다. 오늘따라 유독 사람들의 눈빛과 표정들이 내 눈과 마음에 그대로 스민다.

"저도 이 영화를 보지 않았어요. 너무 유명해서 보지 않았던 것 같아요. 저는 당대 아주 유행하는 것, 유명한 것들에는 마음이 가지 않아요. 제 성격이 소극적이거나 내성적이어서 많은 사람들이 차지하고 좋아하는 것들에는 제가 닿을 여지가 없다고 생각하거나, 그런 것들이 저는 필요 없다고 여기는 것 같습니다. 저는 사람들이 많이 모이는 데를 싫어하더라고요. 그래서 저는 줄을 서는 것이 어렵네요. 사람들이 몰려다니면서 배우는 것들을 배우지 못했습니다. 컴퓨터, 운전면허…. 택시 줄 서는 것도 마음으로 얼마나 무섭고 힘들었는지 몰라요. 그러한 심리 작용으로 너무도 유명한 이사도라에 대해서는 스스로 부여한 소외감에 더 해, '맨발의 이사도라'라는 확고한 이미지와 유행가처럼 단

순해진 주제음악 때문에 흥미를 갖지 못했기도 합니다. 그러다가 지난 달 바넷사 레드그레이브의 〈줄리아〉를 보면서 간신히 '〈이사도라〉를 볼까' 하는 생각을 했던 것입니다.

저는 어제, 강석준 선생님께 이사도라 던컨 사진을 파워포인트로 만들어 주시길 부탁드렸어요.* 오늘 영화와 그녀의 실제 모습이 얼마나 비슷한지 보여드리고 싶었지요. 강석준 선생님은 정말 정성스럽게 아예 이사도라 던컨의 일대기를 편집해 오셨습니다. 저는 오늘 살짝 고민을 했습니다. 이것을 먼저 보여드리고 영화를 볼까, 아니면 영화를 다 보고 난 뒤에 정리 겸 보여 드릴까… 제 결론은 저처럼 영화를 먼저 보도록 하자는 것이었습니다. 제가 영화를 보면서 충격과 혼란을 얻고, 또 줄거리를 따라가려 정신없었던 것처럼 여러분들께도 열어 두고 싶었습니다. 그러니 영화 먼저 보게요. 제가 영화 관람의 팁을 드리겠습니다. 두 개의 시선으로 영화를 보세요. 하나는, 이사도라의 마음과 상태로 감정이입하여 보는 것입니다. 또 하나는 거리를 갖고 이사도라를 보세요. 당시 이사도라의 춤과 그녀의 삶에 대해 쇼크를 받고 또 환호했던 유럽 사람들처럼, 그게 100년 전입니다, 그 시대로 한번 돌아가 이사도라 던컨을 보세요.

저는 영화 〈이사도라〉를 보고서 상당히 혼란스러웠어요. 그녀의 춤을 이해하기가 어려웠고, 화면 가득히 드러나는, 발레리나의 팔이라고는 전혀 믿기지 않은 팔뚝과, 그것은 보통 여자들의 팔보다 더 강하고

* 형님인 강석종 선생님 옆에서 모든 팸플릿과 시청각 자료를 만드는 강석준 선생님은 내 두 권의 영화 에세이 사진을 작업해 주었다.

억세 보였어요, 우람하기조차 한 그녀의 다리가 바넷사 레드그레이브의 몸이라고 생각하니 이상하고 어색했습니다. 우아하고 부드러운 자태의, 어느 배우보다 늘씬한 몸이 그렇게 생겼었나…. 그러면서, '이사도라 던컨 영화가 이사도라 던컨을 그대로 담지 않았겠나…' 하는 생각에 이사도라 던컨의 자서전을 주문했지요. 이사도라 던컨의 생애와 사상이 궁금했던 것입니다. 책이 어제 오후에 도착했고 밤을 새워 읽다가 또 아침에 읽다가 그랬습니다.

그래서 제가 팁을 드릴 수 있는 것입니다. 이 영화는 전적으로 사실입니다. 모든 것, 대사 하나, 장면 하나가 이사도라의 삶과 춤과 형편을 그대로 담았어요. 그 많은 사건과 일을 만들어 내며 세계를 누비고 다닌 사람의 일생을 두 시간으로 만들다 보니 사건의 시차가 조금 맞지 않을 수 있지만 이 영화는 전적으로 이사도라의 이야기입니다. 음악과 춤과 의상, 모두가 이사도라가 선택하고 만들고 추었던 것입니다. 그러니 바넷사 레드그레이브가 이사도라를 연기한다고 생각하지 마시고

이사도라는 소녀 적
부유한 집을 다니며
춤을 추었다

그냥 저것은 이사도라다 라고 생각하고 영화를 보세요. 미모와 연기로 연극계를 빛내던 여배우 바넷사 레드그레이브와 이사도라 던컨의 아름다움은 누가 더할지 모르겠을 정도로 이사도라 던컨은 아름다운 사람이었어요. 시대가 찬미하는 아름다움이 다르잖아요. 지금 시대에는 마르고 이목구비가 뚜렷해야 하지만, 어떤 시대에는 원만한 몸매의 부드럽고 은은한 골격의 미인들이 칭송받지요. 이사도라 던컨은 마돈나 같은 이미지로 더욱 아름다웠다고 합니다. 이사도라 이야기, 끝이 없겠군요. 자, 지금부터 영화 보게요."

이례적으로 길고도 긴 오프닝임에도 사람들은 나에게 쏠려 있었으며 나 또한 그들에게 나의 생각과 마음을 그대로 보여 주었다.

영화가 시작되었다. 비로소 〈이사도라〉를 보는 것 같았다. 대사 하나하나가 함축하고 있는 것이 제대로 이해되었다. 극장 매니저가 이사도라 던컨을 무대로 밀어내면서, "연설이나 강연은 그만하고 멋진 춤이나 춰 드려!"라며 뜬금없이 무용수에게 강연, 연설 운운한 것은 이사도라 던컨이 타고난 웅변가에다가 대단한 독서가로, 그리스 신화와 시인들을 읊으면서 매니저나 극작가들에게 춤에 대한 자신의 생각과 이상에 대해 열변을 토하는 소녀였기 때문이다. 대사가 없는 장면들도 그녀의 습관, 그녀의 삶의 단면을 말해 준다. 무대 연출가인 크레이그의 스튜디오에서 독감으로 코를 훌쩍거리면서 물에 발을 담그고 있는 이사도라 던컨의 무릎에는 책이 놓여 있다. 그녀는 도서관을 섭렵하며 책을 읽는 사람이었다. 월트 휘트먼, 마르쿠스 아우렐리우스, 루소, 니체…. 그녀가 '나의 무용선생님'이라고 불렀던 사람들이다.

"나는 아주 지적인 인간이었지만 사람들은 그것을 믿지 않는다."

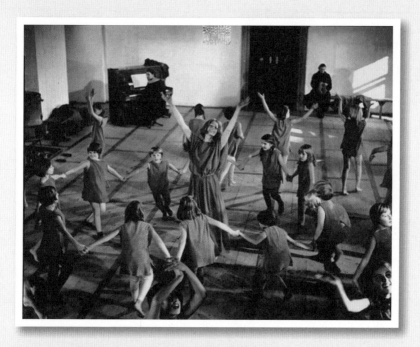

이사도라는 러시아에서 노동자 자녀들을 위해 발레학교를 열었다

이 말은 이사도라 던컨이 자조적으로 했던 말로, 그녀의 예술적 표현이 너무도 종교적이거나 원초적이면서 또한 강렬하여 사람들은 그녀에게서 지식적이거나 지성적인 흔적을 보지 못했다. 그럼에도 버나드 쇼가 그녀에게 했다는 세기적인 독설은 또한 그녀를 얼마나 영원히 왜곡시킬 것인지, 그녀의 글을 읽지 않은 사람이라면 결코 그 진실을 모를 것이다.

발끝으로 서는 토슈즈를 신지 않고, 몸을 조이는 발레 의상을 입지 않고 그리스 여신처럼 가벼운 천을 몸에 걸친 채 맨발로 추는 춤은 개성이나 저항, 혹은 즉흥적인 감정의 발산이 아니라, 춤이 인간의 생각과 느낌, 몸을 표현해야 한다고 믿은 그녀의 신념이면서 그 시대에 커다란 혁명이 될 사상이었다. 그녀가 규격화된 의상을 거부하고 발레식의 의사 표현을 무시하고 몸을 과감하게 역동적으로 움직이는 것은 예술이라기보다 오히려 종교에 가까웠다. 그녀는 인간의 정신을 성스럽게 표현할 수 있는, 영적 표현의 근원을 몸에서 찾은 것이었다.

"나는 몇 시간씩 가만히 서서 두 손을 가슴에 모으고 태양의 중심인 심장에 손을 얹는 것이다. … 몇 달이 지난 후 나는 내가 발견한 이 하나의 중심점에 내 모든 힘을 집중시키는 방법을 터득했다."

영화에 나타나는 색다른 춤의 원리를 나는 그녀의 자서전을 통해 비로소 어렴풋이나마 알았다. 영화에서, 발레 학교 부분만큼 비현실적이면서 이상적으로 느껴지는 것은 없다. 어느 날 아침, 세계 최고 갑부 저택의 사치스러운 침실에서 눈을 뜨며 호화로운 의상과 멋진 드라이브를 즐기는 신데렐라 여인들이 나오는 영화는 많지만, 궁전을 개조한 발레 학교의 목가적인 잔디밭에서 어린 소녀들에게 발레를 가르치는 여

이사도라의 꿈이었던 발레 학교

자는 이사도라 던컨 말고는 단 한 명도 없었기 때문이다. 그리스 여신의 복장을 한 이사도라 던컨이 역시 신화 속의 미동처럼 짧은 천을 두른 소녀들과 함께 그녀의 춤의 원리를 실험하는 장면은 이사도라 인생의 그 많은 사건 중에 가장 압도적이고 환상적이었다.

"학생들은 아무리 어리고 재주 없는 아이들이라도 내가, '정신을 집중해서 영혼의 귀로 음악을 들어요. 자, 듣는 동안 몸속 깊은 곳에 자리잡고 있는 저 속에 있는 내가 깨어나는 것을 느낄 수 있죠? 바로 그거예요. 그 힘에 의해 머리를 들고 그 힘으로 팔을 들어 봐요. 그 힘으로 빛을 향해 천천히 걸어가는 거예요.'라고 말하면 그들도 이해하는 것이다. 이 깨어남이 바로 춤의 첫 번째 스텝이 되는 것이다. 나는 그것을 확신했다."

이것은 명상이며 선(禪)이며 도(道)다. 고도의 기교를 갖추는 훈련이 아니라 정신과 감각으로 느끼는 우주의 기운을 몸으로 표현하는 율려다. 영화를 보는 나는 그녀가 춤을 추는 장면 장면마다 터지는 눈물을 주체할 수가 없었다. 어떤 때는 오열을 참느라 몸이 덜덜 떨리기도 하

부카티 위의 이사도라. 스카프가
차바퀴에 감기고 만다

였다. 그녀는 가장 단순한 감정 자체이며 빛이었다. 그래서 남편의 저
택에서 그녀가 다른 남자와 사랑 행각을 벌일 때, 발각될까 긴장되고
걱정되는 것이 아니라 어떤 때는 함께 당당하고 어떤 때는 함께 즐기
고 어떤 때는 함께 취했던 것이다. 그녀는 태양이고 빛이기 때문에, 어
디에도 어둠이 없으며, 누구도 그녀에게 그림자를 드리우지 못했다.

영화는 이사도라 던컨이 목에 두른 스카프가 스포츠카의 뒷바퀴에
감기면서 목이 부러지는 장면 너머로 반짝이는 하얀 바다가 클로즈업
되면서 끝난다. 그녀의 죽음과 함께 영화가 끝나는 것은 지극히 당연
하다.

칼 융을 완성시킨 위험한 관계

데인저러스 메소드
Dangerous Method

2012년 6월, 융(칼 구스타프 융)을 좋아하는 나에게 세 개의 융 관련 작품이 동시에 밀려왔다. 융의 내면의 기록을 담은 『레드북』, 융과 프로이트를 등장시킨 추리소설 『살인의 해석』, 그리고 융과 러시아 출신 여대생의 스캔들을 소재로 한 영화 〈데인저러스 메소드〉. 그때 내가 쓴 글의 일부.

우연을 발견할 때, 우리는 신기해 한다. 그러면서 곧바로 잊는다. 그러나 어떤 일이 우연이 아니고 이미 연결된 것이 나를 향하여 밀려오

는 것 같을 때, 신비한 섭리를 느낀다. 의식이 열리면 열릴수록, 맑아지면 맑아질수록, 집중되면 집중될수록 기적과 같은 일치감들이 자신의 주변에 가득 차게 될 것이다. 그때마다 경탄과 희열이 안으로부터 흘러나온다.

"어찌 이런 일이!"

지난 며칠 동안 내 안에서는 이러한 탄성이 수없이 터지곤 했는데 우연한 일들이 한꺼번에 밀려온다는 것은 그 일이 끝을 향해 치닫는다는 의미기도 하다.

'비로소 융을 정리하는구나, 오랜 시간 애먼 무지로 바라만 보고 있었던 것은 그게 끝이 아니었기 때문이야.'

벅찬 가슴으로 융의 『레드북』을 읽고 후기를 써내려 가는 나에게 또 다른 융과 프로이트의 이야기가 다가왔다. 〈데인저러스 메소드〉. 인터넷 사이트에서 영화 디브이디를 찾다가 '융과 프로이트 관계에서 감춰진 최고의 스캔들'이라는 문구가 눈에 띄었다. 자신을 찾아온 아름다운 여성 환자와 도착적인 성관계를 맺는 융과 그것을 알게 된 프로이트, 그 세 사람의 놀라운 이야기라는 거다.

영화 〈데인저러스 메소드〉에 흥미는 없으면서도 디브이디를 주문해 가지고 있으면서 그사이 조금씩 융이 이해가 되는 것이 있다.

'자신에 대해 저 정도만큼이나 놀라고 충격을 가져 본 사람이기에 인간의 내면으로 들어갈 수가 있지 않았을까. 자신을 통해, 인간이 그렇게 생겼다는 것을 그의 이성적이면서도 냉철한 눈이 파고들었던 거야.'

그럼에도 상당 기간 영화에는 손이 가지 않는다.

그 사이 또 새로운 융과 프로이트가 나타났는데 소설 『살인의 해석』

이다. 『살인의 해석』은 이형구 원장, 이신구 교수와 식사를 함께하면서 독일의 사조와 음악, 문학가, 그리고 융의 이야기를 나누던 중 이형구 원장으로부터 제목을 듣고서 사두었다. 그것도 수개월 남짓 읽지 않고 있다가 얼마 전, 시도교육청 감사과장 워크숍을 떠나면서 들고 갔다. 그 책을 읽을 최적의 기회였다. 숙소에서 아침저녁으로 읽다가 워크숍을 마치고 전주로 내려온 날, 바로 귀가하지 않고 카페에 들러 다 읽었다. 500페이지가 넘는 소설이었다.

융은 1913년부터 자신의 신비로운 체험을 써 내려가기 시작했다. 그것을 직접 책 형태로 편집하여 빨간 가죽으로 장정, '레드북'이라고 이름을 붙이기까지 그 작업은 16년이 걸렸다. 그러나 융은 끝까지 그 책을 출간하지 않았다. 타계하기 2년 전인 1959년에 에필로그를 써놓고도 말이다. 이 원고가 학자들에게 처음 공개된 것이 2001년, 이 책의 심오한 운명이 느껴진다. 2,3천 년 전의 기록들도 생생히 전해져 오는 판에 살아생전 그 많은 저서를 낸 사람이 의도적으로 출간을 피했고, 또 어떤 판단에서인지 유족들조차도 40년 동안 원고를 공개하지 않았던

슈필라인과 융

엠마와 융

융과 슈필라인의 요트 밀회

『레드북』은 저자와 그의 가문에 의해 금서가 되었던 것이다. 서구에서
처음 번역된 것이 2009년, 우리나라에서는 지난 5월에 번역된 『레드
북』을 다른 책을 찾다가 우연히 발견한 것은 융을 좋아하는 나에게 대
단한 행운이 아닐 수 없었다.

융은 에필로그에 '소중한 경험을 기록한 값진 책'이라고 써 놓고도
말년에 저술한 자신의 방대한 자서전에도 『레드북』을 언급하지 않았
다. 융은 자신의 학문적 과업과 이론들이 그 이상한 내면의 기록들로
인해 논란에 처하거나 흔들리게 될 것을 경계했는지 모른다. 혹은, 어
쩌면 죽을 때까지 내면의 고뇌로부터 해방되지 못했는지도 모른다고
나는 생각한다.

『살인의 해석』. 저자 제드 러벤펠드는 미국 동부의 유수 대학을 섭
렵하면서 셰익스피어를 전공하고 프로이트로 졸업 논문을 쓴 뒤, 다시
법학을 공부하여 현재 예일대 로스쿨의 부학장인 사람이다. 문학 중의
문학, 심리학 중의 심리학을 마스터하고, 죄와 벌을 법으로 가르는 지

식인 중의 지식인이 프로이트와 융을 살인 사건에 연관해 그들의 학문과 사상과 생애의 역사적인 부분을 소설로 만들었다.

나 같은 사람에게 이 소설의 문제는 작가가 전공한 것이 융이 아닌 프로이트인 만큼 그는 프로이트를 신봉하는 듯 그의 인격과 학문에 거의 흠을 내지 않은 반면, 융은 형편없는 사람으로 시종 묘사했다는 점이다. 그 소설이 융과 프로이트와 관련된 내용으로는 거의 다 사실을 구성해 놓은 것이기는 하지만 워낙 융을 부정적으로 왜곡하다시피 묘사하여 난처한 심정까지 들 정도였다.

『살인의 해석』에 나와 있는 융에 관한 사실들 ―부르주아적 생활, 여성 편력, 젊은 여성과의 도착적인 성관계, 프로이트와의 결별 등이 〈데인저러스 메소드〉의 주된 줄거리라는 점에서 이것들이 나에게 펼쳐지는 것은 놀라운 동시성이다. 『살인의 해석』을 읽고 난 뒤에 나는 영화 〈데인저러스 메소드〉를 보기로 마음먹었다.

〈데인저러스 메소드〉는 프로이트가 아닌 융을 이해하는 사람이 만든 각본임이 분명하다. 영화 포스터가 유인하는 충격적인 스캔들이나 유명한 학자인 융의 이면을 드러내려고 만든 영화가 아니다. 정신과 의사인 융의, 당시에 이미 알려진 사생활을 통해 융과 프로이트의 관계, 그리고 융의 고뇌를 제대로 보여 주는 에피소드들은 꼼꼼하면서도 정확하였다.

순종적인 융의 부인 엠마의 뛰어난 감각으로 고급스럽게 꾸

융의 조수로 의학 공부를 하는 슈필라인

며진 융의 연구실과, 융의 경제력을 늘 부러워했던 프로이트의 조밀한 서재, 갑부 집안의 엠마가 융을 위해 지어 준 호숫가의 저택과 요트, 당시의 의상과 건축물들을 재연한 배경은 낭만주의 시대 영화처럼 깔끔하고 우아하였다. 키이라 나이틀리의 광증 연기도 좋았고, 세기적인 두 학자를 연기한 출중한 배우들은 잔기침까지도 의미가 전해져 왔다.

적나라한 성관계를 보여 주기에는 배우들이 너무 일급이어서, 아니면 작가나 감독이 너무 학구적이거나 융에 심취해 있어서인지 조금도 외설스럽지 않고, 오히려 도착적인 성관계라고 알려진 장면은 웃음이 나올 정도로 가볍다. 가학적 쾌감을 원하는 여성 환자와 연인 관계로 들어간 융이 그녀의 엉덩이를 손이나 가죽벨트로 찰싹찰싹 때리는 정도니 말이다. 여기에도 역시 프로이트와의 결별 장면이 빠지지 않는다. 융과 프로이트의 결별은 분명 심리학계에서 역사적인 사건임이 분명하다.

젊은 여성을 매개로 융의 인생과 사상의 한 핵심을 보여 준 영화 〈데인저러스 메소드〉를 만난 것은 정말 좋은 일이었다. 자신의 내면에서

융을 찾아온 바람둥이
철학자 오토 그로스

프로이트의 집을 방문한 융

인격과 자아를 탐구하는 융이나 프로이트 같은 사람들에게 성행위는 인격을 무력화시키는 것임이 분명하다. 그러한 인격의 저항을 극복하라고 슈필라인(키이라 나이틀리, 융의 연인)이 말한다. 슈필라인이 프로이트(비고 모르텐슨)에게 말한 것처럼 의사가 환자에게, "당신 병의 원인은 이것이다."라고 하는 것보다, "당신이 원하는 것은 이것이다."라고 말을 해 주는 것이 더 희망적이지 않겠는가.

그러나 융(마이클 페스벤더)은 그녀와의 관계에서 자신이 얼마나 속물이며 겁쟁이인지를 발견하며 자신의 이상성욕과 불륜행위 등에 대해 스스로 충격을 받았고 죽을 때까지 고통을 겪었다. 이 영화의 마지막 대사, 슈필라인과의 관계에 회한이 깊은 융의 독백은 그가 어떤 의사인가를 보여 준다.

"상처 입은 의사만이 치료할 수 있다."

융의 전기는 융이 여든이 넘었을 때 작업하기 시작하여 그가 죽은 해 출간되었다. 융은 자신의 전기를 만드는 것을 결코 내켜 하지 않았

프로이트를 찾아가 융과의 관계를 밝히는 슈필라인. 서재의 장식에서 프로이트의 성격을 찾아볼 수 있다

다. 자서전을 만드는 일을 놓고 자신의 인생을 회고하는 융의 뇌리에는 무언가가 분명히 개운치 않은 것이 남아 있었다. 융의 표현을 그대로 옮기면,

"내 마음속에 어떤 불쾌한 감정들과 심한 감정적 반응들을 일으키는 정서적 체험들과 관련된 것"들이었다.

융이 자신을 기만하느니 자서전을 만들지 않도록 만드는 무엇, 불쾌한 감정들과 심한 감정적 반응들을 일으키는 정서적 체험들, 그럼에도 자서전을 만든다면 사후에 출간해야 한다고 말했을 정도로 그가 우려했던 것들이 어쩌면 〈데인저러스 메소드〉의 사건들이 아닐까 나는 생각한다.(이런 점에서 자신의 연애 사건들을 가감 없이 드러낸 러셀 같은 사람은 행복한 사람이다. 러셀도 퍽이나 정직을 추구했고, 융 역시 그러했지만 기질의 차이가 분명히 존재한다.)

내가 융의 자서전을 읽으면서 융을 전인적으로 이해한 듯, 좋은 사

람, 신실한 사람이라고 믿고 느끼는 것은 완성되는 그, 온전한 사람으로서 융을 말한다. 사람의 어떤 한 면을 떼어 내어 바라본다는 것은 얼마나 무의미한 일이며 헛된 수고인지. 융은 완성하는 사람이었다. 그리고 죽을 때까지 자신과 전쟁을 치르며 고통받은 사람, 그러면서도 자신의 모든 삶을 제대로 바라보았고, 인류에 대한 그리스도와 같은 사랑으로 인간 융을 분석하여 세상에 남겨 놓았다.*

　영화 〈데인저러스 메소드〉를 뮤직포유에서 볼 수 있었던 것은 전혀 예상하지 않았던 일이었다. 나는 〈데인저러스 메소드〉를 뮤직포유에 가지고 오고 싶은 마음이 전혀 없었다. 융과 그 영화를 내가 설명하고 소개하기로 한다면 혼자 작두 타는 일일 거였기 때문이다. 그래도 강석종 선생님이 좋아하는 키이라 나이틀리(뮤직포유로 올라가는 계단 옆 벽면에 그녀와 스칼렛 요한슨의 누드 그림이 실물사이즈로 도배되어 있다)가 나오는 영화인지라 한번 보시라고 디브이디를 건네드린 것도 1년이나 전이다.

　11월의 영화를 무얼 할까 이것저것 생각하고 있던 어느 날 강 선생님으로부터 전화를 받았다.

　"아, 그것 보게요. 키이라 나이틀리 나오고, 또 뭐냐, 융하고 프로이트…."

　나는 얼마나 놀랐는지 모른다. 지금 선생님께서 〈데인저러스 메소드〉를 말하고 계시는 것 맞아?

* 융이나 카잔차키스는 자신의 경험과 의식 훈련으로 서구 기독교 세계관 속에서 예수의 핵심 사상을 확장시킨 사람들이다.

"다들 정신과 의사들이잖아요. 우리 홍 박사가 영화 보고 간다고 미국 가는 것도 하루 늦췄는데 홍 박사 위해서 그것 보게 요."

홍정수 박사님은 정신과 의사로 뉴욕에서 오는 뮤직포유의 산타 클로스다.* 내가 가져간 영화가 어렵고 재미없다는 말을 듣지 않아서 좋고, 홍 박사님에게 서비스해서 좋고, 묵히기에는 사실 많이 아까웠던 〈데인저러스 메소드〉를 내놓기에는 최고의 타이밍이었다. 오, 정말 뮤직포유에서는 보아 내지 못하는 영화가 없다!

음악회의 사진을 찍는 홍정수 박 사님

* 홍정수 박사님은 뉴욕 국립 재향군인 병원에서 40년 넘게 이차대전 참전 군인들부터 이라크 참전 군인들을 치료한 정신과 의사다. 뮤직포유를 그리워하여 매번 지독한 몸살감기를 치르면서도 1년에 한 번씩 가방에 선물을 가득 싣고 뮤직포유에 나타난다.

슈만과 브람스,
그들의 영원한 연인 클라라*

클라라

Geliebte Clara

영화 〈클라라〉는 독일 낭만주의 음악가인 슈만(파스칼 그레고리)과

* 이 〈클라라〉 편은 독문학자 이신구 교수님이 썼다. 『헤세와 음악』 저자인 이신구 교수님은 간간 뮤직포유의 토요음악회를 주관하면서 사람들에게 시와 소설과 철학, 신화를 동원하여 참으로 풍부하고도 황홀하게 음악이야기를 해 준다. 또한 영화 보는 날에는 영화 속의 음악에 대하여도 인문학처럼 설명을 해 주곤 하였다. 어느 토요음악회에서는 각고의 준비 끝에 슈만의 '헌정'을 우리에게 보여 주었는데, 슈만과 클라라는 그에게 각별한 음악가인 듯 여겨진다. 슈만과 클라라 와 브람스, 그들의 사랑과 음악에 대해 이신구 교수님 아니었으면 우리는 영화가 보여 주는 것 이상 보지 못했으리라. 그들의 삶은 음악의 역사이면서 그들의 사랑은 전설이 되었다.

그의 제자 브람스(말릭 지디)가 일생 동안 사랑한 연인 클라라(마르티나 게덱)의 운명적인 삶을 그렸다.

슈만은 평생 악령에 시달린 예술가다. 독일의 파우스트적 악령은 슈만에게 무한한 창조력을 주지만 아울러 치유할 수 없는 병을 준 듯하다. 슈만은 영혼 속에 두 개의 상반된 자아를 가진 난치의 정신병 환자이다. 그 두 개는 플로레스탄(Florestan)과 오이제비우스(Eusebius)라는 상반된 천성의 자아로 이 두 자아는 슈만의 필명이기도 하다. 플로레스탄은 투쟁적이면서 정열적인 자아이고, 오이제비우스는 홀로 고요하게 꿈꾸는 몽상적 자아다. 다시 말해 슈만은 열정적이면서도 우울한 몽상가이다. 슈만은 평생 열정과 우울의 극단적 길을 걸으면서 천국과 지옥을 오가며 시와 음악이 내밀히 교류하는 비밀스러운 꿈의 음악을 작곡했다.

슈만은 연인 클라라의 아버지와 6년간의 기나긴 투쟁 끝에 9살 연하인 클라라와 결혼하게 된다. 클라라는 9살 때 고향 라이프치히에 있는 유명한 콘서트홀 게반트하우스(Gewandhaus)에서 데뷔할 정도로 그 당시 유명한 천재 피아니스트였다. 슈만은 결혼식 전날 클라라에게 가곡

집 「미르테의 꽃」을 헌정한다. 미르테 꽃은 향기 짙은 흰색의 꽃으로 신부의 화관을 만드는 데 사용하는 꽃이다. 이어 슈만은 하이네의 시에 곡을 붙인 연가곡 「시인의 사랑」을 클라라에게 바친다. 이 예술가곡집 들은 슈만이 영원한 연인 클라라를 얼마나 사랑했는가를 음악으로 쓴 사랑의 고백이다.

결혼 직후에 슈만은 클라라를 위해 「피아노와 관현악을 위한 환상 곡」을 작곡한다. 슈만은 이 곡에 매료된 클라라의 요청으로 3악장의 협 주곡으로 완성한다. 이렇게 완성된 피아노 협주곡은 클라라의 협연으 로 라이프치히의 게반트하우스에서 대성공을 거두게 되어 슈만 부부 는 유럽 순회공연을 하게 된다.

영화 〈클라라〉는 슈만 부부의 연주 여행지인 북독의 함부르크에서 슈만의 피아노 협주곡 1악장을 클라라가 연주하는 것으로 시작된다. 이 피아노 협주곡은 슈만과 클라라의 사랑, 그 극적인 사랑의 금자탑을 세운 작품으로, 클라라에 대한 "사랑의 테마"가 격정적이면서 때로는 몽환적으로 슈만의 양극적 특성이 선명하게 드러나는 그의 유일한 피 아노 협주곡이다. 이 협주곡은 슈만이 음악으로 표현한 끝없는 사랑의 고백이다.

항구 도시인 함부르크는 브 람스가 태어난 곳이다. 여기 서 클라라는 브람스를 만나 게 된다. 사랑의 테마를 격정 적으로, 때로는 몽환적으로 연 주하는 클라라의 시선은 결혼

남편을 대신해 지휘하는 클라라

클라라와 슈만

반지를 만지고 있는 슈만을 향한다. 클라라와의 극적인 결혼을 회상하
며 연주를 듣고 있던 슈만은 실수로 반지를 땅에 떨어트린다. 당대의
최고의 작곡가인 슈만을 만나기 위해 공연장에 온 청년 브람스가 땅에
떨어진 반지를 잡는 순간 클라라의 시선은 앳된 브람스로 향한다. 클
라라와 브람스의 서로 마주 보는 눈길은 이 영화의 포인트이다. 슈만
이 브람스로부터 반지를 거칠게 빼앗는 장면은 앞으로 전개될, 제자 브
람스에 대한 열정적인 사랑과 질투를 예고한다. "클래식 음악 역사상
가장 위대한 낭만적 러브 스토리"의 주인공 셋의 만남은 이렇게 클
라라의 피아노 연주로 시작된다.

공연을 마치고 클라라와 슈만은 함부르크 항구의 부둣가로 떠오르
는 별 브람스를 찾아간다. 남편을 먼저 보낸 클라라는 악취가 나는 술
집에 홀로 남아 브람스가 연주하는 피아노 트리오(제1번, 제2악장 스케
르초)에 깊이 빠지게 된다. 작은 요정의 춤을 연상하게 하는 피아노 트
리오는 브람스의 낭만적 순수함과 유머가 담긴 곡이다. 실제로 클라
라에 대한 애틋한 마음이 담긴 이 트리오는 비공개 초연으로 클라라의
집에서 연주되었다고 한다.

드디어 슈만은 라인 강변에 위치한 철강 산업 도시 뒤셀도르프의 음악감독이 되면서 슈만의 뒤셀도르프 시기가 시작된다. 슈만의 뒤셀도르프 시기에는 창작력이 왕성한 시기와 악령에 시달리는 시기가 교차한다. 이 시기에 독일적 악령이 슈만에게 무한한 창조력을 주지만 한편 슈만의 정신병은 더욱 깊어져 간다. 슈만과 클라라가 뒤셀도르프로 이사하면서 제일 먼저 한 일은 이 도시가 배출한 "위대한 시인 하이네를 위해" 샴페인을 터트리는 일이었다. 왜냐하면 슈만은 결혼 전후로 하이네의 시에 붙여 주옥 같은 예술가곡을 작곡해 클라라에게 헌정했기 때문이다. 그리고 슈만은 자신을 오케스트라의 지휘자로 받아들인 "이 도시와 라인 강에 바치는 최고의 선물"로 「라인」 교향곡을 작곡하기 시작한다.

이 교향곡은 베토벤의 「영웅」 교향곡처럼 힘차게 시작된다. 영화에서 뒤셀도르프 시의 오케스트라 단장이 슈만을, "현존하는 최고의 작곡가 슈만, 베토벤의 후계자"로 소개한 것처럼, 베토벤의 후계자답게 슈만은 1악장에서 철강과 석탄, 그리고 자본의 도시인 뒤셀도르프의 역동성과, 이 도시를 흐르는 라인 강의 힘찬 물결을 표현했다. 2악장 스케르초는 민속적인 무곡 풍으로, 전설을 품고 있는 라인 강을 평생 마음의 고향으로 생각한 하이네의 시가 연상된다.

이 무렵 창조적 에너지가 넘치는 20세의 브람스는 자신의 연주를 들어 준 클라라에 대한 사랑과 감사의 표시로 피아노 소나타를 작곡하여 뒤셀도르프에 있는 슈만 부부에게 온다. 실제로 브람스의 피아노 소나타 3번(2악장과 3악장)은 게반트하우스에서 클라라에 의해 초연되었다. 브람스는 아이들과 함께 있는 클라라를 향해, 절대적인 사랑을 위해 목

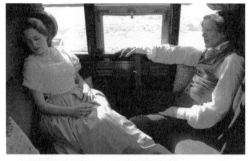

함부르크로의 연주여행
여기에서 브람스를 만난다

슈만 부부의 아이들에게
헌신적인 브람스

숨을 던진 '베르테르'처럼 살겠다고 말한다. 클라라는 슈만과 브람스 앞에서 브람스의 피아노 소나타 2번 1악장을 연주하고 그것을 듣는 슈만은 브람스의 천재성을 감지한다. 슈만의 찬사와 클라라의 연주에 대한 답례로 브람스는 슈만을 위해 클라라가 작곡한 「로망스」를 연주한다. 슈만은 브람스 옆에 앉아 함께 로망스를 연주한다. 이 영화의 원제 〈Geliebte Clara(연인 클라라)〉처럼 클라라가 '슈만과 브람스가 사랑한 뮤즈'라는 것을 실감할 수 있는 명장면이다.

브람스는 도착한 날 클라라와 함께 라인 강을 걷는다. 브람스는 클라라에게, "자유롭게, 그러나 고독하게" 살 것이라고 말한다. '자유와 고독'은 브람스를 대표하는 말이다. 브람스는 슈만 부부 집에서 아이들과

함께 살면서 아이들을 재우기 위해 자장가(제4번)를 불러 주기도 하고 라인 강가에서 놀기도 하면서 아이들에게 가족처럼 헌신한다.

　그러던 어느 날 클라라는 슈만과의 옛사랑을 회상하며 슈만의 「피아노 소나타 제1번」을 연주한다. 슈만이 결혼 전에 클라라에게 보낸 편지에서, 이 소나타는 "당신에게로 향한 단 하나의 마음의 외침"이라고 했고, 이 곡 초판에 슈만은 필명으로 「플로레스탄과 오이제비우스로부터, 클라라에게 헌정」이라고 썼다. 다시 말해 이 음악은 클라라에게 소나타로 쓴 청혼이다. 클라라는 브람스가 듣는 가운데 그 '외침'의 주제를 알레그로 비바체(allegro vivace)로 연주한다. 그것은 브람스를 향해 자신은 언제나 슈만의 아내라는 것을 강조하기 위해서다. 이 소나타를 들으면서 짓궂은 브람스는 클라라에게 당신의 노예가 되고 싶다고 말하지만 클라라는 어린아이와 같은 브람스를 자신의 '큰아들'로 받아들인다. 자신이 줄 수 있는 것은 오직 '모성적 우정'이라는 것이다.

　슈만은 악령에 시달려 오케스트라를 지휘할 수 없을 정도에 이른다. 뒤셀도르프 시를 위한 교향곡 「라인」을 지휘할 때, 슈만은 클라라 뒤에서 클라라의 손짓을 따라 지휘한다. 음악적 교감으로 영혼이 일치되는 순간, 음악이 주는 황홀감에 둘은 마치 전설의 새 비익조(比翼鳥)처럼

슈만의 「라인」 교향곡을 함께
지휘하는 클라라와 슈만

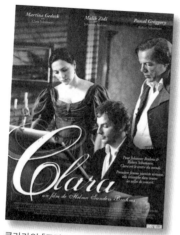

클라라의 「로망스」를 연주하는 브람스

하늘을 난다. 영화 〈카핑 베토벤〉에서 영화의 하이라이트인 베토벤의 지휘 장면이 연상된다. 신은 베토벤을 귀머거리로 만들고 음악의 요정 안나를 보낸다. 청력을 완전히 상실한 베토벤은 자신의 마지막 교향곡 「합창」을 자신의 음악적 영혼의 '카피스트'인 안나의 손동작을 보고 지휘하지 않았는가? 슈만과 그의 뮤즈인 클라라가 함께 지휘한 교향곡 「라인」 공연은 대성공을 이루게 된다.

자신의 집에서 축하파티를 하면서 슈만은 파티에 참여한 단원들에게 브람스를 앞으로 주목해야 할 "새로운 별"이라고 소개하며 브람스에게 피아노 연주를 청한다. 브람스는 축하 분위기에 맞추어 유명한 「헝가리 무곡 제5번」을 연주한다. 경쾌한 무곡에 맞추어 브람스를 따르는 아이들과 파티에 참여한 모두는 즐겁게 하나 되어 춤을 춘다.

슈만은 정신병이 깊어지면서 악령과 싸우게 된다. 젊은 브람스에 대한 슈만의 강한 질투에 클라라는 "브람스는 큰아들과 다름없다."고 말한다. 클라라는 어린아이와 같은 슈만의 질투를 모성애로 받아들이면서 슈만의 환상소곡집 중 「저녁에(Des Abendes)」를 연주한다. 이 곡은 슈만의 피아노 걸작 가운데 가장 유명한 것에 속하는 작품으로, 오이제비우스로서의 슈만의 몽상적인 면이 잘 나타나 있다. 이 곡을 연주하고 있는 클라라에게 브람스는, "언제나 당신 생각을 할 거예요."라는 말을 남기고 클라라 곁을 떠난다. 그 이후 브람스는 클라라를 위해 작곡한

피아노 소나타를 출판하고, 연주로 번 돈을 궁핍해져 가고 있는 클라라에게 아낌없이 보낸다.

뒤셀도르프에서 독일의 전통적인 민속 축제인 라인 카니발이 벌어지고, 축제의 도가니 속에서 슈만은 악령에 이끌리어 자신이 찬양했던 라인 강에 투신하고 만다. 6명의 자녀에다 배 속에 아이까지 있는 클라라를 남겨 두고 라인 강에 투신한 것이다. 어부에 의해 간신히 구출된 슈만은 절망에 빠진 클라라에게 브람스를 "눈처럼 순수하고 다이아몬드처럼 예리한" 음악가라고 최고의 칭송을 한다. 그리고 브람스를 데려오라는 말을 남기고 스스로 본에 있는 정신병원에 입원한다. 클라라는 집에서 브람스의 피아노 소나타를 연주하면서 브람스를 기다린다. 슈만의 입원 소식을 듣고 돌아온 브람스는 클라라와 함께 슈만을 마지막으로 방문한다. 슈만이 세상을 떠난 후, 브람스는 슈만을 대신하여 클라라 가족들을 헌신적으로 돌본다.

이 영화 마지막 장면에 브람스의 최초의 협주곡인 「피아노 협주곡 제1번」이 연주된다. 이 협주곡은 슈만의 죽음 후 브람스의 비장한 각오와 클라라를 위로하는 애틋한 마음이 깃들어 있다. 특히 2악장 아다지오는 클라라의 '아름다운 초상'이 담긴 작품이다. 클라라가 브람스의 피아노 협주곡 1번을 연주할 때, 브람스는 흰 천이 덮여 있는 연주 홀로 들어온다. 좌석에서 흰 천이 거두어지면서, 관객들이 하나둘씩 앉기 시작한

브람스 「피아노 협주곡 1번」을 연주하는 클라라

영화 〈클라라〉를 해설하는 이신구 교수님과 뒤에서 화면 조정을 하는 강석종 선생님

다. "큰아들과 같"은 14살 연하의 브람스와 뮤즈로서의 클라라의 사랑이 시작된다. 피아노 연주를 하는 클라라를 바라보는 브람스의 눈빛에서 우리 가슴을 저리게 하는 브람스의 마지막 말이 떠오른다.

"당신이 죽으면 나도 따라서 어둠의 세계로 같이 가겠어요. 그래서 그에게 데려다 줄게요."

클라라와 브람스는 나머지 삶을 음악의 도반으로 살았으며, 클라라가 77세의 나이로 세상을 떠나자, 1년도 채 안 되어 브람스도 약속대로 클라라를 따라갔다.*

* 독일인들은 클라라를 탁월한 음악성을 지닌 피아니스트로, 두 명의 위대한 음악가를 탄생시킨 뮤즈로, 그리고 7명의 아이를 키우면서 고난의 삶을 이겨낸 훌륭한 여성으로서 크게 추앙하고 있다. 그 대표적인 예로 독일 통일 기념으로 발행한 100마르크 지폐에 클라라의 초상화를 실은 것이다. 100마르크 지폐는 신사임당의 초상화가 있는 우리나라 5만원에 해당한다.

나쁜 남자 피카소와 그의 여인들

피카소
Picasso

위대한 인물이라는 사람의 전기 영화를 보는데 조금도 재미 있지 않았다. 재미는커녕 불편하기만 하고 공감보다는 반감마저 돌았다. 유명한 제임스 아이보리 감독의 영화였다. 90년대 초, 비디오 대여점을 다니면서 영화를 골라 보게 되었을 때 내가 제일 좋아하는 풍이 제임스 아이보리 감독의 영화였다. 티브이에서 보여 주는 시대극의 매력에 푹 빠졌던 청소년기의 영향으로인지 나에게는 제임스 아이보리 영화에 대한 맹목적인 애호가 있다. 번듯한 집과 목가적인 자연, 시선을

사로잡는 복식, 그리고 지극히 사실적인 소재의 인간적인 이야기들….
〈전망 좋은 방〉, 〈하워즈 엔드〉, 〈남아 있는 나날들〉, 〈화이트 카운티스〉….*

제임스 아이보리가 영화 〈피카소〉에서 정말 말하고 싶었던 말은 무엇일까. 아니, 보여 주고 싶었던 것은 무엇일까, 영화를 보아 가는 내내 그 생각에 골몰해졌다. 결론은, 아이보리는 남녀 관계에 성찰이나 고민을 담지 않고, 어떤 입장에도 서지 않은 채 피카소를 보여 주려고 노력했는지 모른다는 것이었다. 아니, 너무 적나라하게 폭군이면서 독재자면서 무책임하기 이를 데 없는 피카소와 그의 여인들을 보여 준 것만으로 그는 어떤 것을 말했다고 최종적으로 생각했다. 제임스 아이보리가 남자와 여자와 사랑을 알지 못했다면 저렇게 여자들을 비참하게 그리지 않았을 것이고, 피카소를 끝까지 당당하고 떳떳하게 만들지 않았을 것이다…. 이게 나의 생각이다. 그래도 이해가 되지 않는 게 적지 않다.

나는 이 말을 쓰면서 웃음을 짓는다. 이것들은 그냥 그렇게 나온 말이어서다. 나는 영화 〈피카소〉에서 다른 무엇보다 피카소의 여성 관계, 여성관만 보았다. 그것만 보였다. 미술에 대한 안목이나 예술가의 생애에 이해심이 별로 없는 평범한 사람이, 〈피카소〉를 놓고 평범한 세상, 평범한 인간을 보듯 하니 그 남자와 그 여자들만이 도드라져 보인 것 같다.

* 제임스 아이보리 영화 가운데 뮤직포유에서 본 것은 지독히도 담담한 〈아름다운 동반〉이다. 그리고 내가 찾고 있는 마지막 디브이디가 〈남아 있는 나날들〉이다.

뮤직포유에서 〈피카소〉를 본 날, 뮤직
포유 영화에 관심 있는 지인에게 나는 다
음과 같은 메일을 보냈다.

오늘 뮤직포유의 영화는 '피카소'였습
니다.

피카소의 여성편력은 유명한 듯한데,
열정과 에너지가 넘치는 예술가들에게
으레 있을 수 있는 일 정도로 이해했지
요. 영화는 피카소와 마흔 살 연하인 프
랑수아즈라는 화가와의 관계를 중심으로,
피카소의 여자들이 다 나옵니다.

감독인 제임스 아이보리는 19세기 영
국사회를 배경으로 한 영화를 잘 만드는
감독입니다. 주로 고전이라 할 만한 영국
소설들을 영화화했는데 배경과 의상, 대
화의 풍, 화면 속에서 인물의 구도나 잡
다하게도 여겨지는 섬세한 실내 장식이
멋져서 저는 이 감독의 영화를 좋아하는
편입니다.

제가 네댓 달 전 이 영화를 집에서 처
음 볼 때 조금도 재미있지 않았어요. 정
서적으로 끌리거나 편안한 것이 전혀 없

더군요. 피카소에게 있는 것은 열정과 천재성으로, 나머지 인간적인 면에서는 호감이 가지 않을 뿐만 아니라 조금 싫기까지 하였습니다.

　피카소의 불타는 정열과 욕정의 노예가 된 많은 여자…. 저는 단적으로 피카소는 여자들을 착취한 사람이었다고 말하고 싶네요. 피카소는 새로운 사랑에 빠지면서 창작의 에너지를 얻고 사랑이 식으면 다른 여자를 찾는데, 버려진 여자들은 하나같이 고통의 화신이 되어 심하면 괴물로 둔갑합니다.

　이상한 것은 피카소의 연인이었던 프랑수아즈에게 감정이 느껴지지 않는다는 것이었어요. 영화 속의 여주인공에게 유일하게 공감이 되지 않은 경우인 것 같습니다. 그녀 또한 재능 있는 여성이련만 사랑의 주체로서 강인함이나 주관이 느껴지지 않더군요. 심지어 자기 아버지에게 학대를 당하고 결국 결별을 선언하는 장면조차도 불행하거나 절박함이 전달되지 않았어요. 자신을 이용하는 피카소에게 끝까지 웃음을 보이는 그녀가 영화에서 피카소만큼이나 이해가 되지 않았네요. 그것은 프랑수아즈라는 여성의 캐릭터인지, 아님 배우 나타샤 맥켈혼의 한계인지 모르겠네요.

화가 지망생인 프랑수아즈

피카소의 전 부인

피카소의 여자들은 평생 을 피카소 주변에서 절반은 미친 상태로 살아가지요. 어떤 여자는 날마다 피카소 에게 러브레터를 써 보내면 서 그를 기쁘게 하고, 어떤 여자는 집착증으로 신경쇠 약에 걸려 자해를 꺼리지 않고, 어떤 여자는 미친 여자로 거리를 떠돌 아다녀요. 그 여인들은 피카소의 너무도 강렬한 빛에 타버렸거나 피카 소의 어두운 그림자의 제물이 되었거나 한 여인들입니다.

피카소는 여자를 과감하게 유혹하고, 쉽게 데리고 살고, 노예처럼 부 려먹고, 자녀의 양육비조차 무시합니다. 그러면서도 자신은 끝없이 다 른 여인들을 섭렵하면서 그들이 서로 질투하고 심지어 육탄전을 하며 피카소의 사랑을 쟁취하도록 부추기는 것도 마다하지 않습니다.

마초의 모든 특성이 피카소에게 있더군요. 여자들에게 인색한 것에 더 해 의심까지 하면서 자기를 벗어나지 못하도록 통제하고 조종해요. 문제는 여자들이 그런 피카소에게 집착한다는 것입니다.

그런 남자와 그런 여자들을 보는 것이 저는 불편했습니다. 제가 무슨 여성주의 시각으로나 여권을 중시하는 사람이어서가 아니겠지요. 제가 생각하는, 아는, 믿는, 남자와 여자, 사랑이 아니었어요. 저는 영화 〈피 카소〉에서 조금도 아름다움이나 울림, 공감 같은 것을 얻지 못하였습 니다.

공감이나 재미를 느끼지 못한 영화를 뮤직포유에 가지고 간 것은 사

람들이 보고 싶어 한다는 말을 듣고서였습니다. 피카소와 여인들이라는 소재에 다들 흥미를 가지는 것 같았어요.

"다른 무엇보다 피카소의 여성관계에 주목해 보라. 사랑이 과연 어떤 관계여야 하는지…"

제가 영화 오프닝에서 한 말입니다.

영화는 잘 보았습니다. 여러 사람들 속에서 조금 거리감을 가지고 다시 보니까 새롭기도 하고 재미있더군요. 영화가 끝나고 저는 딱히 할 말이 없어, 잘 보셨냐, 오늘은 그냥 끝내자, 찰밥 먹으면서 서로 이야기 나누자고 해 놓고서는 갑자기 이야기가 터졌어요.

"스스로 열을 낼 수 있는 것은 우주에 하나밖에 없다, 태양. 다른 무엇도 스스로 뜨거워지거나 빛을 내거나 에너지를 만들어 낼 수 없다. 별도 달도 자연 삼라만상도 태양이 없이는 빛날 수 없고 그 존재를 보일 수가 없다."

어떤 생각도, 그러고 싶은 마음도 없었던 저는 혼자 열이 났는가 봐요.

"우리는 백짓장 하나를 태우려고 해도 성냥 아니면 돋보기로 태양에너지를 모아야 한다. 세발자전거를 돌리더라도 꼬마 아이의 힘이 필요하다. 그런데 피카소는 태양인가? 그는 태양인 것처럼 뜨겁게 불타오르는 사람 같았지만 그 에너지는 여자들에게서 나왔다. 그런데 그게 사랑인가? 우리가 받기를 원하고 나누기를 원하는 사랑이 그런 것인가? 여인들은 미쳐 갔다. 정신병자가 된 것이다. 피카소는 여성들의 사랑과 에너지를 착취한 사람, 여인들의 성 에너지를 먹고 그림을 그리고, 쾌감이 시들해지면 다른 사랑을 찾았다. 사랑하는 관계의 비극은 누군가 먼저 그 사랑에서 떠나는 것이다. 그때 집착이 생기고 고통의 재물

이 되고 괴물이 될 수도 있
다, 피카소의 여자들처럼. 피
카소는 여성들을 너무 함부로
했고, 그들의 인간성을 파괴
하기도 했다. 피카소는 마초
의 모든 특성을 다 가지고 있
는 남자였다….”

피카소 역의 앤서니 홉킨스

저는 퍽이나 진지하게 말을 했는데 제 앞자리에서 한마디로 정리를
해버리더군요.

“나쁜 남자에요. 그런데 당당해서 멋있잖아요.”

30대 젊은 여성이었어요.

아! ‘나쁜 남자’였구나. 남성의 한 유형…. 그리고 여성들은 그런 남
자의 매력에서 헤어나지 못하고요.

〈피카소〉는 제 생각을 뛰어넘어 커다란 성공을 거두었어요. 사람들
은 정말 영화를 잘도 보더군요. 이해력들도 대단하고요. 반면, 저는 얼
마나 영화를 편협하게 보는 사람인지….

VII

그 끝에서 기다리는 것들

노스바스의 추억

송 포 유

스핏파이어 그릴

마지막 4중주

바보들이 사는 이상향 노스바스

노스바스의 추억
Nobody's Fool

뮤직포유에서 사람들에게 한 편의 영화를 보여 주는 것은 나를 보여 주는 것과 같다. 아름다움의 관점, 그리워하는 것의 실체, 기쁘고 즐거운 것들의 취향, 꿈꾸고 원하는 관계, 설레고 감동하는 그림, 두렵고 기피하는 상황, 분노하고 미워하는 의식과 행동들…. 그것이 무언 유언으로 사람들에게 전달되면서 공유된다. 영화를 고를 때 나는 오랜 기억을 더듬어 나를 사로잡고 있었던 어떤 것들을 떠올려 낸다. 멋있고 황홀했던 것, 안타깝고 슬펐던 것, 재미있고 웃겼던 것, 무섭고 끔찍했던 것, 감동하고 고무되었던 것, 고통스럽지만 피할 수 없는 운명이라

여겼던 것…. 모두가 결국은 아름다움인데 오랜 시간이 지난 후 나는 그 영화를 찾아 헤매고 마침내 영화를 만나 확인한다, 여전히 아름답다는 것을. 그리고 나 또한 변한 게 없다는 것을.

가끔, 보고 싶은 영화 한 편이 욕구처럼 자라난다. 한 줄기 바람과 같은 기억이 밀물처럼 서서히 밀려와 나중엔 가슴 한편인지, 머리 한끝인지에 자리를 잡는다. 그것들을 그럭저럭 다 찾아낸 것도 같은데 불현듯 바람처럼 스며오는 것들이 있다. 그러다가 그 앓이를 하는 것이다. 〈노스바스의 추억〉도 그중의 하나였다. 〈노스바스의 추억〉은 뮤직포유에서 하나의 기록을 세우고 말았다. 컴퓨터로 내려받아 상영한 영화. 이렇게라도 그 영화를 보고 싶었다.

'노스바스'는 작가가 만들어 낸 가상의 동네로 뉴욕 주 북쪽 끝 어디에 있다고 한다. 영화에서 사람들은 앞의 '노스'를 빼고 '바스'라고만 자기들 사는 시를 호칭하는데 시작도 끝도 없이 내리는 눈, 눈에 파묻힌 동네, 눈 속에 사는 사람들에게서 거기가 미지의 북쪽나라라는 정취가 전해져 온다. 하얀 눈발, 영원히 녹지 않을 것처럼 쌓인 눈 속에서 돌아다니고 일하고, 또 사랑하는 사람들은 어떤 사람들일까.

설리번(폴 뉴먼)은 예순이 넘었지만 건축 노무자로 하루하루 막일을 하면서 중학교 때 은사인 베릴 여사(제시카 탠디) 집에서 산다. 설리번이 집을 나온 것은 아들이 한 살도 되지 않았을 때, 전처와는 5분 거리에서 살면서도 얼굴을 마주치지 않고 살아온 것을 비법이라고 자랑하는 것을 보면 말릴 수 없는 남자 같다.

철없는 제자 설리번이 바른 사람이 될 거라는 희망을 버리지 않고 그를 자기 집에 거두는 베릴 여사. 그러나 이것은 표면적인 이유이며 그

녀가 설리번을 거두는 것처럼 보일 뿐, 사실 베릴 여사는 누구보다 설리번을 믿고 의지하는 것 같다. 그러한 그녀가 돈 잘 버는 은행가 아들에게 냉정하기 그지없는 것은 그녀의 성향을 말해 준다.

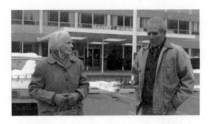

베릴 여사와 설리번

지능이 모자란 젊은 러브는 설리반의 막노동판 파트너로 설리번에게 조금 집착한다.

"내가 제일 원하는 게 뭔지 알아요, 설리?"

하는 말이 입에 붙었다. 그 가운데 하나가 겨울을 날 수 있는 코트 하나고, 갑자기 나타난 설리번 아들 피터가 없어지는 것이다. 부자관계와 친구 사이도 구분 못 하는 확실한 저능아지만 샤프한 면도 있다.

워프는 비계에서 떨어져 무릎을 다친 설리번이 회사에 낸 소송을 맡은 '외다리 변호사'다. 판사 앞에서 회사 과실이라는 증거자료를 뒤적거리기만 하다가 패소하고 마는 그런 사람이다.

설리번과 러브에게 일을 주는 팁탑 건설회사 소장 칼(브루스 윌리스)은 매력적인 부인을 두고도 젊은 여비서들과 지치지 않고 바람을 피운다. 근무 중인 여비서들의 책상 위에는 보통 브래지어와 팬티가 널려 있다. 그래도 그에게 회사를 운영하는 실력이 있어 보이기는 한다.

바람둥이 남편 칼 때문에 외로운 토비(멜라니 그리피스). 툭하면 따뜻한 하와이로 도망가자며 자신을 꼬시는 설리번의 말이 사실은 자기를 위로하는 말이라는 것을 잘 안다. 토비와 설리번은 서로를 남자와 여자로도 인정하지만 또 누구보다 깊이 이해하고 믿어 주는 관계다.

이 동네 경찰관 레이머(필립 세이모어 호프만)는 문제없는 마을을 만들어야 한다는 사명감 때문에 제멋대로인 설리번을 당연히 미워한다. 설리번에게 퍽이나 꽥꽥대지만 별로 무섭지 않은 레이머는 인도에서 차를 모는 설리번을 향해 총을 잘못 놀린 탓에 설리번에게 얻어터지고 판사에게 혼만 난다.

판사 앞에서 자기 부하인 레이머 편을 들지 않는 경찰서장 올리. 포커 친구 설리번이 한 일 같은 것은 별거 아니다. 혈기만 센 젊은 경관은 맞고 혼나도 싸다. 그렇다고 경찰을 두드려 팬 설리번이 유치장 신세까지 면한 것은 아니다.

또 어떤 사람들이 설리번의 행동 반경 안에 있나…. 역시 포커 멤버인 동네 약사와 설리번 전처의 성격 좋은 남편. 그리고 삼 년 만에 가족을 데리고 고향에 온 설리번 아들 피터. 드세고 차가운 여자들(엄마와 자기 처)에게 질린 피터는 아버지가 집 나간 것을 이해한다고까지 말하는 수더분한 젊은이다.

이 사람들이 들러서 차 마시고 밥 먹는 해티식당의 친정엄마 해티는 치매에 걸려서 시도 때도 없이 잠옷 바람에 동생한테 간다고 눈이 오는 거리로 나온다. 자기 집 거실에서 그 상황

설리번으로 처음으로 가족에 대한 책임을 느끼게 한 손자

을 놓치지 않는 베릴 여사는 2층의 설리번을 불러 해티의 가출 사실을 알린다. 다리를 절룩거리며 마침내 해티를 따라잡는 설리번.

"안녕, 좋아 보이는데? 집에서 도망 나온 거야? 어디 가?"

설리번은 함께 걸으며 아무렇지 않게 묻는다.

"알바니에 있는 동생 집에."

"내 생각엔 그곳에 더 빨리 갈 수 있을 것 같은데…."

그 말에 해티는 설리번의 팔에 손을 걸고 되돌아 걷는다.

"언제 우리 춤 한 번 추자, 댄싱 말이야."

이제 아장아장 따라가던 해티는 천진한 얼굴로 "좋다."고 한다.

설리번은 그런 남자다. 설리번은 되는 일이 없는 외로운 남자 같지만 노스바스의 모든 사람이 그의 친구다. 툭하면 그를 비웃고 일감 가지고 짜게 구는 칼 소장조차도 그를 좋아하는 것이 단박에 느껴진다. 존경하는 폴 뉴먼 선배하고 함께 찍는 영화라고 개런티를 받지 않았다는 브루스 윌리스의 연기는 정말 얼마나 매력적인지 모른다. 〈다이 하드〉의 냉소적이고 거칠며 한계가 없는 브루스 윌리스가 촌 동네 건설회사 소장으로 허름한 사무실에서 늙은 노무자와 입씨름이나 하고 주점에 앉아 카드나 돌리고 있는 모습이 설리번의 폴 뉴먼만큼이나 강렬하다.

이 영화는 한 장면 한 장면이 웃기고 재미있고 훈훈하기 그지없는 에피소드다. 심지어 칼이 기르는 사나운 검정

고물 트럭으로 애를 먹는 설리번

주점의 포커판. 어느날 부르스 윌리스는 여비서와 윗옷을
몽땅 벗었다

도베르만까지 인간미로 안으로 얽혀 온다. 무엇보다 놀라운 장면은 주점의 포커판 구성원 조합이다. 만날 때마다 서로 으르렁거리는 설리번과 칼, 백치미 날리는 칼의 여비서, 설리번에게 아무 도움도 안 되는 늙은 변호사 워프, 저능아 러브, 약사, 경찰서장. 나에게는 이들이 한 포커판에 있는 것 자체가 경이로운 사건이면서 설렘이었다. 이상적인 평등 사회의 모습. 서로 직업이 다르고 빈부 차이가 있지만 한자리에 앉아 주거니 받거니 마음껏 농담 따먹기를 하면서 돈을 잃기도 하고 따기도 하는 한 동네의 사람들.

이 포커판에 현금 대신 걸리는 것은 경찰서장의 권총, 변호사의 의족, 여비서의 속옷 등이었는데, 무엇보다 경악할 웃음을 선사한 것은 여비서와 함께 상반신을 홀라당 벗은 칼(다시 한 번 브루스 윌리스라는 말이 나온다)이었다. 능청스럽고 거침없는 칼, 그런 나체 코스프레는 뻔한 비디오라는 듯 안중에도 없는 남자들….

죽은 해티의 관을 나르는 것도 이 남자들이다. 이날도 눈이 퍽 쏟아졌다. 유치장에서 몇 시간 풀려나온 설리번까지, 관을 멘 남자들은 설리번이 유치장에 갇혔던 며칠 동안 동네에서 일어났던 사건을 이야기

하며 낄낄거린다. 설리번의 아들 피터가 맞은 위기와 손자에게 처음으로 싹트는 정, 토비로부터 제대로 받은 프러포즈, 흉가가 되어 지금도 동네 한쪽에 버티고 있는 폭력이 있던 어린 시절의 집, 그 집을 사들이려는 칼의 우정…. 그 많은 에피소드와 장면 가운데 나에게 가장 아름답고 환상적인 것은 바로 이것이었다. 동네 노인의 관을 운구하는 남자들의 관계 말이다.

설리번에게 사랑 같은 우정을 지닌 토비도, 설리번이 훔쳐간 자신의 새 제설차를 다시 훔쳐오는 경쟁을 겨우내 벌이는 칼도, 토비를 채가겠노라고 칼에게 경고와 협박을 번갈아 하는 설리번도, 교육자 인생을 살아온 휴머니스트 베릴 여사도, 설리번 주위를 떠나지 않는 무능한 변호사 워프와 모자란 러브도, 엄마를 찾아다 준 설리번에게 자기 대신 서빙을 부탁하는 해티 식당 주인도, 그리고 약사, 경찰서장, 판사 등 노스바스에 사는 사람들은 서로 믿음으로 동행하고 있었다.

노스바스는 그런 세상이었다. 나는 오랜 세월, 이 세계를 그리워하고 살았다. 눈 덮인 하얀 세상 노스바스의 사람들이 사는 모습. 맺힌 데 없이 모자라고 한 식구같이 무른 바보들 같지만 작가는 말한다.

"아무도 바보는 아니야."

영화의 원제목이 '노바디스 풀'(Nobody's Fool)이다. 바보가 단 한 사

해티의 장례식날

람도 없는 노스바스란 말이다. 다들 바보 같으니까 이 말을 역설했음이 뻔하다. 바보들만 사는 이상향 노스바스.

여기에 딱 한 사람, 바보 아닌 총명한 사람이 있다. 베릴 여사. 자기를 요양원에 보낼 게 뻔한 아들에게 병세를 밝히지 않는 베릴 여사는 끝까지 깔끔하고 당당하다. 제시카 탠디여서 그럴 수밖에 없다. 영화 처음에 나온 베릴 여사의 대사는 바로 제시카 탠디 자신의 말이 되었다.

"하느님께서 나를 데려가실 것 같아. 올해는 하느님이 가만히 내버려둘 것 같지 않아."

이 영화를 찍은 몇 개월 후에 85세의 나이로 영면한 제시카 탠디를 생각하면 이 영화는 더욱 소중하기만 하다. 〈후라이드 그린 토마토〉에서 캐시 베이츠에게 용기와 희망을 찾아 준 제시카 탠디는 〈노스바스의 추억〉에서 폴 뉴먼을 지키는 울이 되어 주었다. 폴 뉴먼 또한 뇌졸중 기가 있는 그녀를 결코 요양원 같은 데로 보내지 않을 것이다. 제시카 탠디는 그것을 믿었고, 그녀가 평생 제자에게 걸었던 희망이 하나하나 이루어지는 것을 그녀는 말년에 보는 것 같다. 할리우드 영화배우 가운데 가장 존경을 받는다는 폴 뉴먼이 예순아홉의 나이에 찍은 〈노스바스의 추억〉은 믿음이 가는 남자, 진실한 남자, 남자다운 남자 폴 뉴먼의 속정을 그대로 보여 주는 듯하다.

힘 있는 노년, 행복한 죽음

송 포 유

A Song for You

뮤직포유에서 하는 첫째 토요일의 토요시네마는 카페지기 강석종 선생님의 인사로 시작된다. 쭈뼛쭈뼛, 꼭 남의 일 말하듯, 별 볼 일 없는 일로 여기까지 와 주신 것에 어리벙벙 놀란 듯….

날 좋은 날에는, 바깥은 날도 좋은데 어두운 데서 영화 보겠다고 여기까지 오셨냐, 비 오는 날에는, 길이 심란한데 이렇게 나오셨다, 또 눈 오는 날엔, 겁나서 어디 못 다닐 날에… 지금이 연휴인데, 어린이날인데….

간혹, 내가 얼마나 오래 살라고 이러는가 모르겠다거나 혹은, 저 늙

은이는 무슨 욕심이 있어 저러는가 사람들이 욕할 것이다. … 그런 말
도 덧붙인다. 그것은 이 일들을 어쩔 수 없이, 밥을 먹어야 하듯, 옷을
갈아입듯 하고 있는 것뿐이라는 염치심, 수선을 떨면서도 그런 티를 낼
수 없는 옛날사람의 얌전한 면모로밖에 보이지 않는다. 그렇게 모든
준비를 다 해 놓고 뒷자리에 앉아 사람들이 영화를 보고 음악을 즐기
는 것을 담담히 바라보는 것이 강석종 선생님의 일이었다.

또 어느 하루는 이런 말을 하였다.

"내가 이젠 정말 늙었다는 생각이 든다. 마지막이다, 막판에 왔다는
생각. 허긴 그런 생각이 안 드는 것도 이상한 노릇일 것이다. 내가 언제
까지 이 짓을 할 수 있는가. 오늘 아침에 마음이 두세두세 했다. 오늘
영화를 토요일에서 일요일로 바꾼 것을 잘 했는가, 괜히 바꿨는가. 아
참, 내가 왜 이 이야기를 하냐면, 내가 인사할 때 박수를 쳐 주시지 않
았냐. 박수 받기도 부끄러워서 그런 말이 생각났던 것이다."

나는 강석종 선생이 여든 가까운 연세에 병이 들어 있는 몸으로 아침
일찍 뮤직포유의 문을 열고 늦은 밤에 문을 닫고, 그 안에서 음악회를
하고 영화 상영을 하고, 뜨락 음악회를 하고 광장 음악회를 하는 것은
사과나무를 심는 일이라는 것을
알았다. 이 일을 어떻게 멈추나.
그에게 뮤직포유에서 영화를 보
여 주고 음악을 들려주는 것은 밥
먹는 일, 잠자는 일보다 더 소중한
일인데 이 일을 멈출 수가 없다.

내가 강석종 선생님의 삶을 개

음향기기를 손보는 강석종 선생님

연성 있는 것으로 받아들이는 것은 나 역시 나이가 들어 가면서 보편적인 진실들을 이해한다는 의미이기도 하다. 세상에 단 하나뿐인 사람이지만 그 사는 모습이 참 인간적이고 그럴 법하다. 내일 지구가 멸망해도 한 그루 사과나무를 심겠다는 말은 명철한 사고와 확고한 의식을 소유한 한 철학자의 대단한 정신을 표현한 말이 아니라, 사람들은 죽는 날까지 저렇게 사는 것임을 강석종 선생을 통해 알게 되었다. 끙끙거리지 않고, 포기하거나 중단하지 않고 해오던 일을 거르지 않는 것은 참 티 안 나고 평범한 일로 그렇게 사는 사람의 모습이 자연스러운 거다.

그러나 정녕 현실은 그렇지 않았다. 그래서 소로의 말이 진짜 명언이다.

"우리는 그가 어떻게 상상의 영웅이 되었는가 알고 싶은 것이 아니라 그가 매일매일의 삶을 어떻게 실제적인 영웅으로 살았는가 알고 싶은 것이다."

매일매일의 삶을 어떻게 사느냐, 그것이 영웅을 가름하는데 그런 면에서 나에게는 사과나무를 심는 사람, 그날그날 자신의 할 일을 미루지 않고 사람들과의 관계 속에서 사는 사람이 영웅이었다. 그러니 영웅은 나이 든, 혹은 죽음을 앞둔 사람들에게서 찾는 것이 가장 빠르다. 힘을 잃지 않는 노년, 그리고 행복한 죽음의 사람들이 바로 그들이다. 그들의 삶은 사랑이었고 그들의 죽음은 희망이었다.

영화 〈송 포 유〉의 메리언도 남은 사람에게 희망을 주면서 그들이 살아야 하는 이유를 갖게 해 준 여인이었다. 말기 암 환자인 메리언은 주민 노래교실의 '연금술사 합창단' 멤버다. 멤버들은 한눈에 봐도 70대 이상의 고령들이다. 그래서 '연금을 술술 받고 사는 사람들'이라는 의

미로 '연금술사 합창단'이라고 이름 붙였다. 마법의 언어 연금(鍊金)과 연금(年金)이 동음이의로 언어유희가 되었는데, 용하게도 합창단 영어 이름이 'OAP'S'(old-age pensioner) 노인연금수령자 합창단이다.

　연금술사 합창단이 젊고 씩씩한 지도 강사 엘리자베스의 제안으로 전국 합창경연대회에 참가하기로 한 것이 이 영화의 사건이다. 남편의 제지에도 불구하고 연습에 참여하던 메리언은 연습 도중 쓰러져 병원에 실려 가게 된다. 의사로부터 방사선 치료와 아이스크림 둘 중에 선택하라는 말을 듣는 메리언. 의사가 암 환자에게 아이스크림 말을 꺼내는 것은 다른 방법이 없다는 말이란다. 메리언은 아이스크림을 선택한다. 메리언은 사랑스러운 노인의 모델이다. 명랑하고 긍정적이고 자애롭고 이해심 깊은 노인. 메리언은 주변의 모든 사람들에게 사랑받는 사람이지만 세상 그 누구보다 메리언을 사랑하는 사람은 남편 아서다.

　아서는 저런 여인에게 어떻게 저런 남편이 있을 수 있을까 싶은 남자다. 엘리자베스가 노래 교실 창문 아래서 담배를 피우지 말라고 수차례 경고하는데도 끝까지 거기 서서 담배를 피우고, 메리언의 합창단 동료들에게도 괴팍하게 구는 데다가 입에서 나오는 말은 하나 있는 자식마저 등을 돌리게 한다. 곧 죽을 엄마를 두고도 아들은 아버지에게 따뜻이 다가갈 수가 없다. 아서는 원래 그런 사람이지만 아내 메리언에

경연대회의 연금술사 합창단과 아서

대한 사랑은 나날이 깊어만 간다. 그가 걱정하는 것, 화내는 것, 고집
피우는 것은 모두 메리언에 대한 자기 방식의 사랑이며 보살핌이다.
그런 남편을 혼자 두고 메리언은 세상을 뜬다.

　메리언의 장례식이 끝나기 무섭게 아들에게 지금부터 서로 만나지
말자는 말을 하는 아서는 살아야 하는 이유를 다 놓아 버린 사람 같다.
소파에서 자고, 메리언의 무덤만 찾는 아서…. 아서의 발걸음이 어느
하루 멈춘 곳은 메리언이 죽기 직전까지 노래를 불렀던 주민회관이었
다. 아서를 친구처럼 맞아 주는 엘리자베스는 선물 같은 아가씨다. 본
업은 학교 음악교사로, 노인들에게 노래를 가르치는 것이 행복해서 주
민회관에서 봉사하는 엘리자베스가 명문대 출신의 잘 나가는 애인에
게 차이는 것은 어찌 보면 예상 가능한 일 같다. 노인의 지혜와 품성,

사랑의 맛을 아는 엘리자베스 같은 아가씨와 그런 남자는 맞을 것 같지도 않다. 엘리자베스의 권유로 합창단에 들어와 마침내 숨겨진 아름다운 목소리로 합창경연대회 무대에 서게 되는 아서….

영화를 잘 본다는 것은 영화 속의 사람들과 그들의 생활, 감정에 동화된다는 말이다. 남의 이야기로 보지 않고 나와 내 주변의 이야기, 남의 나라 문화, 그들만의 이야기나 감정선으로 치부하지 않고 인간의 이야기, 인간성의 본질, 보편적인 감정의 흐름으로 이해하여 마침내 나의 세계와 그 세계가 하나로 이어지게 된다는 말이다. 아서를 중심으로 보면 익숙한 짜임의 영화인데, 해 아래 새로운 게 뭐 있겠는가. 우리는 세상을 살아가면서 얼마나 이해하고 느끼고 사랑하는가, 제대로 이해하고 느끼고 사랑하기 위해서라면 열 번이고 백 번이고 같은 말을 듣고 같은 것을 보아야 할 필요가 있다.

같은 세상을 살아가면서도 사람들에게 피 한 방울의 에너지까지 다 바치고 가는 사람이 있다. 남아 있는 사람들은 결국 그 사랑을 깨달으며 그럼 나는 무엇을 해야 하는가 하는 것을 선택하기에 이른다. 그게 기적이며 구원이다. 쇠를 금으로 만드는 연금술사는 남편과 사람들, 그리고 자신을 위해 노래 부르기를 멈추지 않았던 메리언이었다.

고집스러운 사람을 만드는 것은 고집스러운 사람이다. 어떤 일에 어떤 태도와 방식으로 고집스러우냐가 그 사람의 가치와 호감도를 결정할 따름이다. 심각한 상태의 자신을 보호하려는 고집불통 남편에 맞서 사랑하는 합창단원들과 함께 노래하려는 메리언의 고집이야말로 죽음을 넘어선 것이어서 그것을 이해하지 못한 아서가 더욱 고집스러워지는 것은 명약관화한 일이었다.

며칠 전, 헤세의 책 한 권을 구해 불현듯 펼친 곳에서 내가 본 것은 「고집」이라는 에세이였다. ('개권유득'이 아닐 수 없다.) 헤세는 자신이 무척 사랑하는 덕목 하나가 '고집'이라고 했다.

"고집 있는 자는 다른 법칙, 즉 유일하고 절대적으로 신성한 법칙, 자기 자신의 내면의 법칙, '자신의 것의 의미'에 복종한다."

'자신의 것의 의미'….

강석종 선생님으로부터 "늙었다, 막판에 온 것 같다…"라는 말을 들었던 날 밤, 나는 집에 돌아와 새벽 무렵까지 글 하나를 써서 뮤직포유 홈페이지에 올렸다.

"강 선생님이 쇠약해지시고, 염치없다는 소리와 자탄이 늘어나시고, 기운이 빠진 것같이 보이는 지금, 강 선생님의 힘이 어느 정도인가 무섭게 실감이 되는 것이었습니다. 그 힘은 이제까지 우리들이 생각해 온 물리적인 힘이 아니었습니다. 여건, 기운, 주변의 지지… 그런 것들은 전혀 동력이라 할 수 없고 강 선생님의 뜻, 본인이 할 일이라고 받아들이는 사명, 본인이 하고 싶다고 느끼는 열망, 본인이 해야 한다고 갖는 책임감 그것들이 동력이

영화가 끝나고 영화이야기를 나누는 저자

었습니다. 누가 시켜서 하고, 바라서 한 일이 아니었습니다. 그랬으면 저 사람 좋아하고 기운 좋은 강 선생님이 더 신났을까요? 그런데 그런 기분 좋은 일은 별로 일어나지 않았고, 혼자 북 치고 장구 치듯 13년을 해 오신 일이었습니다."

유독 고집 있다 싶은 사람들을 보면 어떤 공통점을 가지고 있다. 다른 사람들의 뜻에 복종하기보다는 자신이 원하는 것을 절대시한다. 자신이 원하는 것을 옆도 뒤도 돌아보지 않고 행하고 이루는 일이 매일매일 살아가는 방식이다. 그것이 태양처럼 사람들에게 뻗고 사람들이 그를 향해 얼굴을 돌릴 때 거기에서 스파크가 일어날 것이다.

강석종 선생님은 '고집 센 늙은이'로 오랜 세월 은파 호반의 카페를 지키면서 음악과 영화를 사람들에게 나누었다. 아무 대가 없이. 사람들은, 뮤직포유에서 영화를 보고 강 선생님을 뵙고 집으로 돌아오면 가슴에서 행복한 힘이 솟아 나온다고 말한다. 고집불통이 남편 아서보다 더 한 명랑한 고집으로 사람들 마음속의 사랑을 이끌어낸 메리언은 아서가 혼자 남았을 때 마침내 아서의 가슴속에서 아름다운 목소리를 끄집어내었다. 힘 있는 노년, 행복한 죽음을 가르쳐 주는 우리 옆의 영웅들이다.

그대, 사랑하는 자

사랑은 오래 참는다고 하나
냉랭하여 얼어터진 마음 앞에
열불 냄이 없다면
우리들은 그 뜨거움을 모를 것입니다

사랑은 온유하다고 하나
평화를 깨는 자리를
엎어 내치는 힘이 없다면
우리들은 그 위력을 모를 것입니다

사랑은 자랑하지 않는다 하나
가슴을 빠개어 보여 주는
용기가 없다면
우리들은 그 깊이를 알지 못할 것입니다

그대,
자신도 모르는 사랑의 빛에 이끌려 온 자여
어리둥절한 낯빛
우둘투둘한 말투
엉거주춤한 몸짓으로 세상을 지날 때
천식과 같이 숨찬 세상

아토피 딱지처럼 귀찮기만 한 목숨
사랑 하나 노래 한 줄이 가슴에 품은 전부였지
그 사랑이 고이 흐르고 날아
여기 오늘 물빛 다리에 마주 섰네

행복하여라,
어찌어찌 간신히 아무튼 마침내
여기까지 온 그대
보이지 않는 것들 사이에서 그대가 바란 것
잡히지 않는 것들 사이에서 그대가 놓지 않은 것
그것이 바로 보물
장난스러운 신들이
인간 동산에 감추어 놓은 선물

그대
노을 속에 부르는 노래가
꿈과 같이 흘러
우리 다시 만나는 날
신들의 정원에서 팡파르로 울리리

* 강석종 선생님은 2009년부터 시민문화회관과 은파호반 스퀘어에서 시민초대 콘서트를 개최하
였다. 그때마다 나는 축시를 지어 선생님께 드렸는데 이 시가 그중의 하나다. 강 선생님은 이 시
를 받고, "내가 이것을 받기 위해서라도 이 일을 그만 둘 수가 없다."고 하였다. 내가 뮤직포유에
서 영화를 상영하고 행사의 축시를 지어 바치는 것, 그리고 강석종 선생님이 일을 하는 내적 동
기와 기쁨은 이 한마디에 압축되어 있다.

인간이 준 상처가
산악의 격류에 녹아 흐른다

스핏파이어 그릴
The Spitfire Grill

지난 8년 동안 나는 한 번도 디브이디를 놓고 뮤직포유에 간 적이 없다. 군산에 가기 위해 집을 나설 때마다, "엄마가 언젠가는 필시 빈손으로 나가는 때가 있을 거야."라는 말이 입에서 나왔지만 그 긴 시간 동안 그런 일이 한 번도 없었다는 것이 좀 신기하기도 하다.

영화를 챙기는 문제뿐 아니라 매달 내가 신경 쓰는 일은, 혹 내가 가져간 디브이디가 작동하지 않으면 어쩌나 하는 것이었다. 그래서 나는 군산에 갈 때마다 디브이디를 꼭 두어 개 더 챙겨 가는데 그중에 하나

가 〈스핏파이어 그릴〉이었다. 〈스핏파이어 그릴〉은 언제라도 강렬하게 사람들을 사로잡으리라는 것을 믿어 의심치 않기에.

〈스핏파이어 그릴〉을 처음 보고 나서 내 가슴에 피어오른 말은,

"내가 사람들과 차이가 있다면 바로 이 영화를 본 것과 안 본 것의 차이일 것이야."

이것이었다.

숲의 아름다움에 매혹된 사람의 모습, 격류의 계곡에 맞닥뜨려 그 아름다움에 오열을 터트리는 여자의 모습을 보지 않고서는 숲의 아름다움 그리고 계곡 물이 뿜어 대는 불가사의한 힘을 알지 못할 것이다. 숲이 울창한 큰 산을 혼자 걸어 보지 않고서는, 태초부터 흘러내린 듯 생명의 근원처럼 산꼭대기로부터 터져 나오는 격랑을 마주해 보지 않고서는 자연 앞에 울음을 터드리는 여자를 이해할 수 없을 것이다.

〈스핏파이어 그릴〉은 한 어려 보이는 여성이 조그마한 방에서 마이크를 앞에 놓고 방송을 하는 장면으로 시작한다. 그 여성은 재소자였

퍼시(앨리슨 엘리어트)

으며, 메인 주를 홍보하는 그 방송은 모범 재소자에게 제공되는 사회복귀 프로그램이었다. 메인 주의 경계에서 잡혀 메인 주 교도소에 들어오게 되었을 뿐, 그 지방을 전혀 모르는 그녀는 철장 속의 방송실에서 마치 메인 주의 토박이인 양 사람들에게 산을 설명해 준다.

"미국에서 가장 아름다운 메인 주

로 오세요."

　그녀는 저렴하고 괜찮은 숙소들도 꿰고 있어 관광객들이 산을 구경하지 않고서는 못 배기도록 만든다. 로키 산맥이 캐나다 서부를 가르고, 애팔래치아 산맥은 미국의 동부를 가른다. 앨라배마에서 시작되어 조지아 북부와 캐롤라이나, 테네시에서 가장 아름다운 숲과 계곡을 보여 주는 애팔래치아 산맥의 최북단 산악이 펼쳐지는 곳이 메인 주다. 영화와 함께 조용하게 흐르는 가을 연봉은 애팔래치아 산에 대한 나의 깊고도 강렬한 그리움을 이루 말할 수 없는 것으로 만들었다.

　나의 미국과 캐나다 생활에서 잊지 못할 자연의 모습은 바로 애팔래치아 산맥이었다. 지나 놓고 보니 오랜 세월에 걸쳐 나는 애팔래치아 산을 남에서 북으로 두루 들어 다녔다. 조지아 북부 룩 아웃 마운틴의 산둥성이에서 본 땅끝까지 펼쳐지고 하늘 밖까지 이어지는 능선들, 나에게 생명의 강물의 이미지를 알게 해 준 테네시의 채터누가강이 싸고 흐르는 스모키 마운틴, 세계에서 가장 아름다운 산길이라고 내가 평생토록 예찬해 마지않게 된 노스캐롤라이나의 블루릿지 파크웨이, 대서양을 바라보는 노바스코샤를 향해 가던 길에 타고 들어갔던 메인 주의 산악들, 그리고 캐나다의 뉴펀들랜드에 이르러 아름다운 구릉을 만들면서 점점 사라져 가는 것, 그 모두가 애팔래치아였다.

　영화 〈스핏파이어 그릴〉은 애팔래치아 산속의 조그마한 동네가 배경이다. 교도소에서 가석방된 그녀는 그 동네의 식당 '스핏파이어 그릴'에 일자리를 얻어 그곳에 오게 되었지만 그녀가 전혀 모르는 곳이었다. 마을의 보안관은 그녀에게 왜 이런 곳을 정착지로 선택했느냐고 묻는다. '이곳이 너무 아름다워 신들이 하늘을 떠나 보러 왔다'는 인디

애팔래치아의 가을.
90년 11월. 룩 아웃 마운틴에서

애팔래치아 계곡

마음을 터 가는 퍼시와 셸비, 한나

언 전설 때문이라고 대답하는 그녀.

마을의 유일한 식당인 스핏파이어 그릴에서 시작한 그녀의 새로운 삶에 나는 단 한 순간도 긴장이 떨치질 않았다. 눈물 나게 아름다운 산악의 경관조차도 아슬아슬하게 비쳤다. 영화의 장면들은 하나하나 교도소에서 막 나온 여인 퍼시(앨리슨 엘리어트)의 삶이 비극으로 가는 것을 암시했다. 상당히 정감 있고 아기자기한 줄거리를 안고 있음에도 그 모든 것들은 위기로 치닫는 것 같았다. 순박하면서 진실하고 용감한 퍼시를 온 마음으로 사랑하고 그녀를 지지하면서 영화를 보는 나는 잔인하고 비정한 세상의 비수가 영화 마디마디마다 숨어 있는 듯 숨을 쉴 수가 없었다.

〈스핏파이어 그릴〉은 여자들 이야기다. 상처를 깊이 안고도 짐승이나 된 듯 말로 토해 내지 못하는 불행한 여자들의 이야기. 퍼시는 의붓아버지에게 상습적으로 성폭행을 당하다가 그를 죽이고 감옥에 들어갔다. 퍼시가 찾아온 스핏파이어 그릴의 여주인 한나(엘렌 버스틴)는 강단과 위엄 있는 여성으로 퍼시를 주위의 모함으로부터 막아 주지만 아들을 보지 못하는 슬픔을 감추고 산다. 월남전 탈영병인 아들 일라이

는 스핏파이어 그릴 뒤의 깊은 산 어디엔가 숨어 산다. 그가 먹을 음식을 자루에 담아 마당에 내놓는 한나는 한밤중 그것을 집어가는 아들의 그림자만을 몰래 훔쳐볼 뿐이다.

한나의 조카며느리 셸비(마샤 게이 허든)는 남편한테 멍청하다는 구박을 받으며 자신을 정말 멍청이라고 생각하는 소심한 여자다. 스핏파이어 그릴에서 퍼시를 도우며 자신의 능력을 비로소 알아 가는 셸비. 이 세 여자가 스핏파이어 그릴에서 서로 도와 가면서 조금씩 말문을 열고 웃음을 터뜨리며 자아의 소리를 내기 시작한다.

그런 세 여자의 모습을 경계하면서 두려워하는 사람이 있다. 셸비의 폭력적인 남편 네이엄이다. 네이엄은 혼자가 된 한나를 보호하는 척하지만 듬직한 퍼시의 존재에 자신의 위치가 흔들린다는 생각을 하는 데

다가 아내 셸비가 퍼시와 함께 일을 하면
서부터 자신에게 대든다고 느낀다. 그는
퍼시가 전과자라는 사실에 그녀를 더욱
싫어하며 셸비에게 갈수록 화를 내는 한
편 자신을 잃어 간다.

아카데미 주연상 수상의
엘렌 버스틴

아들 일라이로 인해 상처가 깊은 한나
는 다리마저 다쳐 그릴을 다른 사람에게
넘기려고 생각하고, 그런 한나에게 퍼시
는 기발한 제안을 한다. 수필을 공모하
여 그릴을 운영하고 싶은 이유를 가장 잘
쓴 사람에게 그릴을 주자는 것이다. 공모에는 100불의 참가비가 있는
데 당선된 사람은 100불에 그릴을 얻게 되는 것이다. 신문 광고를 낸
후, 스핏파이어 그릴엔 100불을 동봉한 수많은 엽서가 날아든다. 어느
날 그 돈을 넣어둔 자루가 실수로 한나의 아들 일라이의 음식 자루와
뒤바뀌고, 돈 자루가 없어진 것을 안 네이엄은 동네 사람들을 선동해
퍼시를 범인으로 몰아 그녀를 잡으려고 산으로 들어간다.

뭔 영화가 이토록 아슬아슬한지, 나는 거의 기진맥진해졌다. 상처를
딛고, 아름다운 자연 속에서 잘 좀 살아 보려는 불쌍한 한 여자의 인생
에 가슴이 에이는 것만 같다. 그녀는 얼마나 정직하고 아름다운가. 그
녀는 얼마나 순수하고 강인했는가. 5년이라는 감방 생활에서도 숲 사
진을 보며 본성을 잃지 않고 살아 낸 여성이었다. 그녀는 사람들이 추
격하자 산속에 있는 일라이가 위험해질까 봐 계곡을 넘다가 계곡 물에
빠져 죽는다. 그녀의 시신을 안고 산에서 내려오는 일라이와 자신들이

한 짓을 알게 되는 마을의 남자들…. 남자들로부터 당하고 당한 끝에 결국은 죽음을 맞는 어린 여자. 그녀는 남은 사람들을 화해시키고 만나게 하기 위한 제물이었는가.

〈스핏파이어 그릴〉은 수수한 인물의 개성 있는 연기와 극적인 줄거리로 선댄스 영화제에서 관객상을 받았다. 모든 상이 나름의 의미와 영예를 안고 있지만 관객상을 받은 영화는 일반 영화애호가들에게 유독 끌리는 영화다. 재미로는 일단 검증이 되었기 때문이다. 선댄스가 가장 잘 나가던 때인 1996년에 상을 받았다는 사실은 〈스핏파이어 그릴〉의 가치를 더 잘 말해 준다.

아름다움과 행복은 그것을 느끼는 사람들의 것으로, 그것이 그를 다른 사람과 차이를 만든다. 산과 숲의 아름다움을 아는 사람에게 〈스핏파이어 그릴〉은 특별한 감동을 준다.

인생은 푸가처럼 반복되지만
푸가처럼 완벽해지는 것

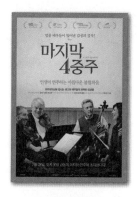

마지막 4중주
A Late Quartet

한눈에 들어온 영화 포스터였다. 나이 지긋한 네 명의 현악 4중주단
이 서로를 향해 환하게 웃으며 앉아 있는 모습. 물어볼 것도 알아볼 것
도 없는 영화라고 포스터가 말해 주는 영화가 있는데 그런 영화였다.
정말 얼마나 내 마음을 꽉 메우고 들어온 그림이었는지…. 영화관 앞을
지나다 기둥의 포스터를 보고 차를 돌려 가서 본 영화, 〈마지막 4중주〉.

〈마지막 4중주〉 디브이디를 구하고 지금까지 디브이디 장이나 거실
장 위에 흩어져 있는 디브이디를 정리할 때마다 이 케이스를 먼저 찾

곤 하는 습관이 무언중에 나에게 붙었다. 디브이디를 곧잘 빌려줘 버
릇하여 어느 순간 내 손에 들어오지 않는 디브이디 숫자가 늘어나다
보니 〈마지막 4중주〉가 눈에 띄면, '아, 이게 있구나, 없어지지 않았네'
하는 안도감이 피어오른다. 그러면서 내가 정말 좋은 것을 가지고 있
다는 든든함이 잔잔히 번진다. 지극히 고전적이고 정적마저 감도는 케
이스 사진은 나에게 특별한 힘을 발휘하고 있다. 나는 지금 디브이디
하나 가지고 마치 좋은 명화 앞에서 감동하고 영감을 얻는 듯 말하고
있으니 나의 조용한 삶을 수놓는 큰 기쁨을 달리 표현할 길이 없다.

　〈마지막 4중주〉를 뮤직포유에서 상영하기까지 나는 1년 가까이 뜸
을 들였다. 영화를 골라서 보여 주는 사람한테 그럭저럭 밴 습관이다.
계절도 보고, 시사적이거나 역사적인 사건도 짚어 보고, 직전 영화로부
터 연결되는 어떤 실마리도 작용하고, 또 특별히 부르고 싶은 사람들
생각에 날을 맞추기도 하면서 내가 좋아한 영화일수록 이래저래 시간
을 돌린다. 〈마지막 4중주〉를 보여 주기로 한 것은 영화의 주인공 필립
세이모어 호프만의 죽음 소식을 듣고서였다. 뮤직포유의 첫 영화 〈패

〈모스트 원티드 맨〉의 필
립 세이모어 호프만

치 아담스〉에서 범생이 의대생, 그리고 〈노스바스의 추억〉에서 폴 뉴먼에게 얻어터지는 경찰관으로 사람들에게 익숙한 필립 세이모어 호프만이 아주 크게 나오는 〈마지막 4중주〉를 나는 그의 죽음 소식과 함께 들고 갔다.

폭발하는 듯한 필립 세이모어 호프만의 영화를 근래 부쩍 보면서, 이제 그의 전성기인가보다라는 생각을 하게 된 순간 그가 약물중독으로 죽었다는 소식을 들었다. 그에게 마약은 그 많은 영화를 찍게 한 힘이었는지, 아니면 어떤 고통과 외로움을 잊게 하는 처방이었는지 잘 모르겠다. 오랜 조연 시절을 딛고, 갈수록 거장의 면모로 연기해 내는 힘과 최고상 수상의 명성, 전 세계 영화팬들의 인정과 사랑도 그를 안정시키지는 못했는가보다 하는 생각만 든다. 정말 그는 어느 것에도 만족하지 못하고 채워지지 않는 어마어마한 용량을 지닌 배우였던 것 같다.

〈마지막 4중주〉에서도 필립 세이모어 호프만은 제1 바이올린을 해보고 싶다, 할 수 있다고 주장하는 제2 바이올린 주자지만 25년 역사의 세계적인 현악 4중주단 '푸가'의 정신적 지주인 스승 피터(크리스토퍼 월켄)보다도 더한 호소력과 흡인력을 가지고 있었다. 한 팀을 이루는 네 명의 연주자들의 갈등의 중심에서, 감정을 인간적으로 폭발시키고 음악적 사고를 이성적으로 정리해 가는 것이 꼭 필립 세이모어 자신 같다는 생각이 들 정도였다. 줄리어드 졸업생과 스승, 부부와 친구 관계들인 음악가들의 놀라운 개성과 대단한 논리, 입장들 가운데 필립 세이모어의 '로버트'가 제일 나의 심금을 울렸다.

영화의 도입부에서 로버트는 새로운 시즌을 위한 곡인, 7악장으로 구

로버트

대니얼

성된 베토벤 「현악 4중주 14번」을 암기해서 연주해 보자고 제안한다.

"악보의 지시들을 보지 않고 연주해 보는 것도 재미있는 도전이 아니 겠어?"

그들은 25년이나 베토벤을 연주해 왔다. 이에 대한 나머지 세 사람 의 반응이 바로 그들의 개성과 캐릭터, 상호관계성을 드러낸다.

"나도 늘 그렇게 해보고 싶었어."

첼로를 맡은 노교수 피터는 철학적인 교육자다. 처진 피부, 윤기 없 는 손조차도 그의 이해심과 사색을 말하는 듯, 은퇴할 상황에 이른 음 악가를 표정과 음성으로 참으로 감동적으로 표현하는 크리스토퍼 월 켄이기도 하였다.

"좀 쇼 하는 것 같지 않아? 음악이 무슨 도박이야? 이 지시들은 깊은 사고의 반영이야."

제1 바이올린의 대니얼(마크 아이반니)의 즉각적인 대답이다. 고집스 럽고 자존심이 강한 대니얼은 처음 현악 4중주단 '푸가'를 결성하자고 제안한 사람이기도 하면서, 또한 '푸가'의 방향을 주도해 온 것으로 자 타가 시인한다.

로버트는 나중에, 대니얼의 연주방식에 대해 강하게 항의한다.

"강박적으로 연주한다고 완벽한 연주가 되는 것은 아니야. 사실 그 반대로 생기가 사라지지. 경직되고 지루하고 자기도취적인 안전한 연주만 가능해. 너는 메모 없이 베토벤을 연주할 자신이 없지? 네 열정을 표현해 봐! 뒤에서 우리가 받치고 있으니까."

그러나 대니얼로부터 돌아온 소리는, "유치한 소리 집어치우라."는 것뿐이었다. 대니얼과 비슷한 생각과 태도를 지니고 있는 사람은 비올라 주자이면서 로버트의 부인인 줄리엣(캐서린 키너)이다. 로버트는 졸업 후 독립연주자가 되거나 작곡을 하고 싶었지만 대니얼이 제안한 제2 바이올린 역할을 받아들인 것은 바로 줄리엣에 대한 사랑 때문이었다고 고백한다. 그러나 왠지 로버트에게 냉담하기만 한 줄리엣은 연주에만 집중한다. 예쁜 얼굴이라고 할 수 없는 캐서린 키너가 연기한 줄리엣은 음악적 삶만 존재하고 현실에서는 지쳐 있는 음악가의 초상 그대로다.

줄리엣은 남편 로버트가 대니얼과 번갈아 가면서 제1 바이올린을 연주하고 싶다는 것에 반대한다. 이 부부의 대화는 소름 끼친다. 역할을 교대하여 연주하자는 로버트의 말을 "없었던 것으로 하자."는 줄리엣

줄리엣과 로버트

줄리어드에서 학생을 가르치는 피터

에게 로버트는 왜 자기만 세컨드를 해야 하느냐고 반문한다. 제2 바이올린을 하고 싶어서 한 것이 아니라 조화가 좋아서 우기지 못하고 참은 것뿐인데.

"대니얼은 당신 반주 절대 안 해 줄 거니까."

줄리엣의 대답은 남편 로버트만이 아니라 영화를 보는 사람들마저도 놀라게 했을 것이다.

"아, 내가 반주해 주는 역할인 줄 몰랐네."

줄리엣은 그게 아니라고 말하지만 그녀의 직선적이고 냉정한 생각은 그대로 말이 되어 나온다.

"대니얼은 당신이 퍼스트에 맞지 않는다고 생각해."

"뭐라고?"

"당신이 좋은 퍼스트가 될 수 없다고 본다고."

왜 내가 아닌 대니얼 편만 드느냐고 답답하여 소리치는 남편에게 줄리엣은, "공정해야 하는 문제"라고 대답한다. 그러면서 말을 피하기만 하는 줄리엣을 놓고 로버트는 함께 타고 가던 택시에서 내리고 만다. 로버트의 퍼스트 위치 제안은 스승이자 '푸가'의 리더인 피터가 파킨슨

병으로 연주가 불가능해질 것 같은 상황에서 처음 시작되었다. 제1 바이올린을 하고 싶다는 오래된 생각이 첼로 주자를 새로 영입하는 기회에 바이올린도 교대해 보자는 제안으로 나타났던 것이다.

삐걱대는 '푸가'에 대한 책임감으로 로버트를 찾아온 대니얼이 제2 바이올린을 하지 않겠다는 로버트에게 한 말은, 그가 제1 바이올린을 하기엔 동기부여도 부족하고, 훈련도 부족하다는 말이었다.

"자넨 훌륭한 연주자야. 근데 제1 바이올린 감은 아니야. 자네한텐 그런 자질 자체가 없어."

로버트는 절망적인 표정으로 대니얼을 바라본다.

"자네가 나보다 잘난 줄 알지?"

어떤 사람이 더 직선적이고 유치하고 고집을 부리는지 누가 판단할 수 있을까. '공정'이라는 훌륭한 태도는 그 말을 먼저 입에 올린 사람이 점유하는 것인가? '자질'이라는 모든 사람이 흠모하는 기술은 그 말로써 다른 사람을 비난하는 사람들만이 갖추었는가?

로버트와 줄리엣, 로버트와 대니얼의 대화에서 도대체 사람들은 어떠한 권위를 가지고 저토록 확실한 말을 할 수가 있는 것인지, 음악이든, 신앙이든, 학문이든 자신이 옳다고 느끼는 선에서 사람들은 얼마나 강해지고 비타협적이 되는지, 강한 자, 끝까지 물러서지 않는 자만이 대가이며 진리나 이상의 수호자가 된다는 말인지…. 참으로 오랜만에 막막한 심정에 휩싸였다.

내가 평범한 인생으로, 위대한 음악과 음악가의 삶을 이해하지 못해서 그들의 사고와 태도에 새삼 충격을 받고 마음이 격동했는지 모르겠다. 로버트의 요구를 받아 주면 '푸가'는 위기에 빠질지도 모른다. 그들

현악 4중주단 '푸가'의 마지막 연주

이 쌓아 온 것, 그들이 지켜야 하는 것, 그리고 그들이 남겨 주어야 하는 것에 대해 그들은 크나큰 두려움으로 준비해야 하는지 모른다. 더 군다나 지주가 되었던 스승 피터도 4중주단을 떠나는데 말이다. 그러나 줄리엣에게 화를 내는 사람, 대니얼을 오히려 비웃는 사람은 그녀의 남편이고 그의 친구며, 25년간 함께 4중주단을 이끌어온 멤버다. 그사람이 자기들의 4중주단에 대해 호소하고 화를 내고 멀어지려 하지만 요지부동의 태도로 생각을 꺾지 않는 동료라는 사람들, 힘없이 그런 상황을 지켜보아야만 하는 스승…. 4중주단 '푸가'의 이야기는 음악의 세계가 아닌 내가 보아온 세상 이야기 같다.

이들이 갈등 속에서 무대에 올린 스승 피터와의 마지막 연주는 모순되고 불완전한 인생과 인간성이 타인과의 조화와 뒷받침으로 아름답게 완결된다는 것을 보여 준다. '푸가'는 스승 피터와의 마지막 연주를 푸가 형식으로 구성된 베토벤의 「현악 4중주 14번」을 선택했다. 이 곡은 파격적으로 7악장이며 베토벤은 이 곡에 '쉼 없이 연주하라'는 전무후무한 단서를 붙였다. 악장 간의 구별이 없이 작곡된 이 곡을 1악장부

터 7악장까지 한 번에 연주하라는 말이다. 그 긴 시간의 연주 동안 악기의 현은 느슨해질 것이며 그럼 누군가의 변화된 키에 맞추지 않으면 안 된다.

대니얼은 자신이 애초 무시했던 로버트의 제안에 따라 악보를 덮었다. 그런 대니얼을 바라보면서 자신의 악보를 덮는 멤버들. 그토록 강하게 자신의 생각을 주장해 온 이들이 악보를 보지 않고 오로지 음악과 상대방의 눈빛, 소리에만 집중하여 연주를 한다. 이들의 연주는 언제부터인가 음악을 넘어서서 인생, 인간 관계, 인간성으로 해석이 되니 가슴으로부터 눈물이 흘러나온다.

베토벤의 마지막 현악 4중주곡들은 거의 푸가 형식이다. 토마스 만의 음악가 소설 『파우스트 박사』에는 베토벤과 푸가 이야기가 나온다. 아드리안의 스승 크레추마어의 음악 강의를 통해서다. 당시에도 여전히 대단히 존중받는 위엄 있는 예술 양식인 푸가를 베토벤은 작곡할 줄 모른다는 소문이 나돌았는데, 그것을 뒤집기 위해 베토벤은 푸가를 도입하여 참으로 혹독한 과정을 통해 푸가 음악을 만들었다는 것이다. 우리가 〈마지막 4중주〉를 본 날, 베토벤의 푸가에 대해 독문학자 이신구 교수님의 해설이 있었다.

"베토벤이 생의 마지막 순간에 작곡한 곡이 바로 현악 4중주 「대푸가(Grosse Fuge)」였습니다. 베토벤도 고전주의 음악 형식을 완성한 후 결국 대위법의 꽃인 푸가로 돌아간 것이지요. 독일의 문호 헤르만 헤세 역시 푸가 예술을 '모든 시대의 서양 음악이 만들어 낸 가장 최상의 것이며 가장 완벽한 것'이라고 강조했습니다. 그래서 헤세는 그의 말년의 대작 『유리알 유희』를 거대한 푸가로 연주했어요. 헤세는 이 작품으

로 1946년 노벨문학상을 받게 되었습니다."

대니얼이 자신을 가르친 30년 연상의 교수 피터와 마음속으로 사랑했던 여인 줄리엣, 그리고 동기인 로버트를 설득하여 창단한 현악 4중주단의 이름이 '푸가'라는 점과 이들이 마지막 연주로 선택한 곡이 다름 아닌 푸가 형식으로 된 베토벤의 현악 4중주라는 점에서, 이들 사이의 갈등과 회한을 이야기하는 영화 〈마지막 4중주〉는 음악과 인생이 완벽하게 대입되는 영화라고 아니 할 수 없다. 첼로나 피아노 등의 독주가 아닌, 모든 악기 성부(聲部)들이 평등하고 이상적인 질서로 진행되는 푸가를 내용과 형식으로 조화시킨 〈마지막 4중주〉는 참으로 많은 것을 보여 주는 영화다.

영화가 흐르는
카페
두 번째 이야기